창을 순례하다

Window Scape

Window Scape - Window Behaviorology

by Tokyo Institute of Technology, Graduate school of Architecture
and Building Engineering, Tsukamoto Laboratory.

'창을 생각하는 회사 YKK AP'를 보유한 YKK그룹은
사람에게 좋은 창, 거리를 아름답게 하는 창을 만들기 위해
다양한 관점에서 폭넓은 연구를 진행하고 있습니다.

이 책은 그 연구의 하나로, 세계의 창과 그 역할에 대해
도쿄공업대 쓰카모토 요시하루 연구실과 공동 연구한 성과를 정리한 것입니다.

창을 순례하다

건축을 넘어 문화와 도시를 잇는 창문 이야기

도쿄공업대 쓰카모토 요시하루 연구실
쓰카모토 요시하루 · 곤노 치에 · 노사쿠 후미노리 지음
이정환 옮김 | 이경훈 감수

푸른숲

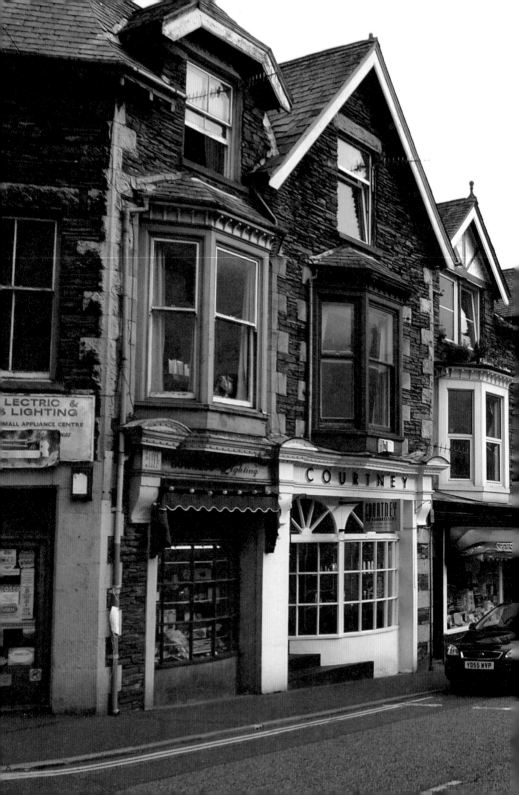

거리의 창

거리마다 고유의 창이 있다. 기후와 풍토에 맞춰 시공하거나 조작하는 데 제약은 따르지만 수만 번의
시행착오를 통해 각 지역에 맞는 창의 구조가 자리 잡는다. 그렇기에 건물의 규모나 용도가 달라도
지역이 같으면 창은 일정한 형태를 갖고, 이런 창의 반복으로 거리는 고유의 분위기를 조성한다. 각
각의 창이 일정한 거리를 유지하면서 집합하는 리듬을 통해 거리 공간은 공공성을 갖게 되는 것이다.
거리의 창을 통해 개별성이 전체를 지탱하고 전체가 독자성을 담보하는 공공 공간의 가장 단순한 모
델을 엿볼 수 있다.

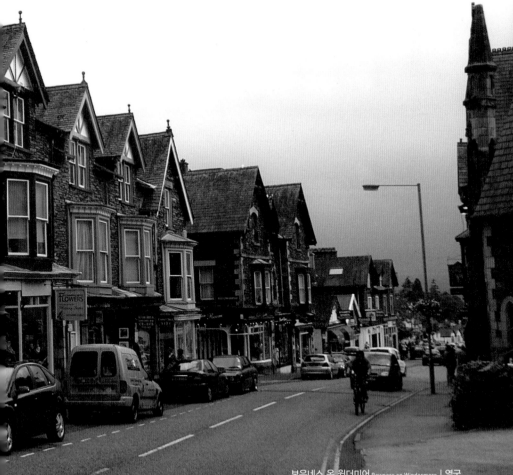

보우네스 온 윈더미어 Bowness on Windermere | 영국

윈더미어 호를 조망할 수 있는 번영한 호수 지역. 석조 외벽을 공유한 집마다 다채로운 지붕창과 퇴창이 세트로 반복
되어 있어 거리에 리듬감을 부여한다.

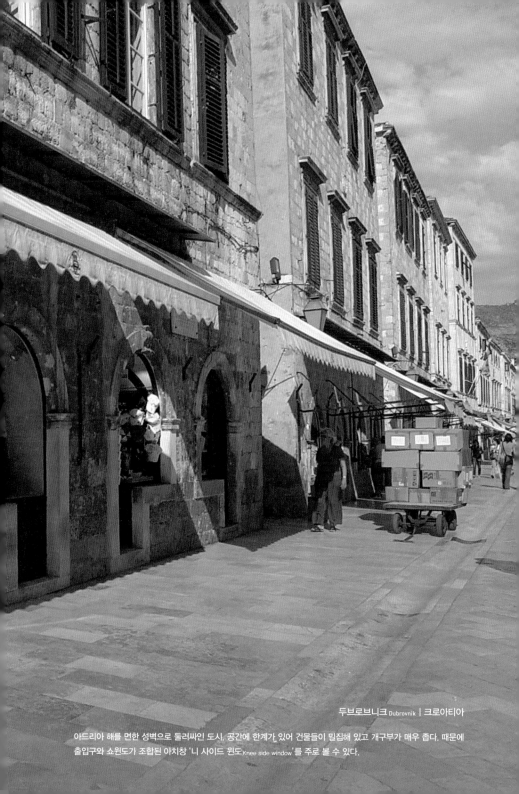

두브로브니크 Dubrovnik | 크로아티아

아드리아 해를 면한 성벽으로 둘러싸인 도시. 공간에 한계가 있어 건물들이 밀집해 있고 개구부가 매우 좁다. 때문에
출입구와 쇼윈도가 조합된 아치창 '니 사이드 윈도Knee side window'를 주로 볼 수 있다.

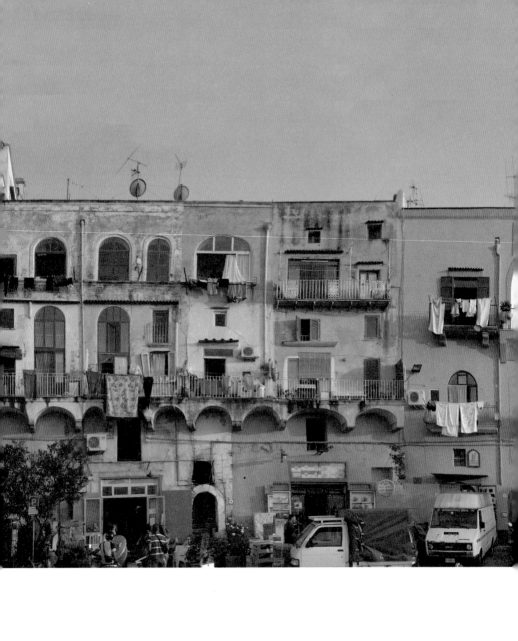

프로치다 Procida | 이탈리아

나폴리에서 배로 한 시간 정도 떨어진 지중해의 섬. 중세의 요새 도시가 어촌으로 바뀐 이곳은 해변의 한정된 부지를
최대한 이용하기 위해 수직으로 솟은 듯한 건물을 짓는다. 각 층마다 수평과 수직 양쪽 방향에 아치 형태의 큰 개구
부가 있는 건물들이 다채로운 색을 뽐내며 늘어서 있다.

자이살메르 Jaisalmer | 인도

라자스탄 주의 타르 사막 중앙에 있는 오아시스 도시. 과거에는 동서무역의 교차로로 번영을 누렸지만, 수에즈 운하 개통으로 무역로가 육로에서 해로로 바뀌고 파키스탄도 독립하면서 교통 요충지의 기능을 잃었다. 그러나 여전히 라 지푸트족의 저택 하벨리가 보존되어 있고, 격자 무늬의 석판이 반복적으로 이어진 아름다운 거리가 남아 있다.

이스탄불 Istanbul | 터키

보스포루스 해협에 있는 터키의 수도. 무슬림인 터키인뿐 아니라 그리스인, 유대인, 서유럽 상인 등이 사는 다문화 도시이자 동서무역의 중심지로 번영을 누렸다. 이슬람교의 계율 때문에 바깥에 모습을 드러낼 수 없는 여성들이 외부를 내다볼 수 있게 만든 내닫이창을 거리 곳곳에서 볼 수 있다.

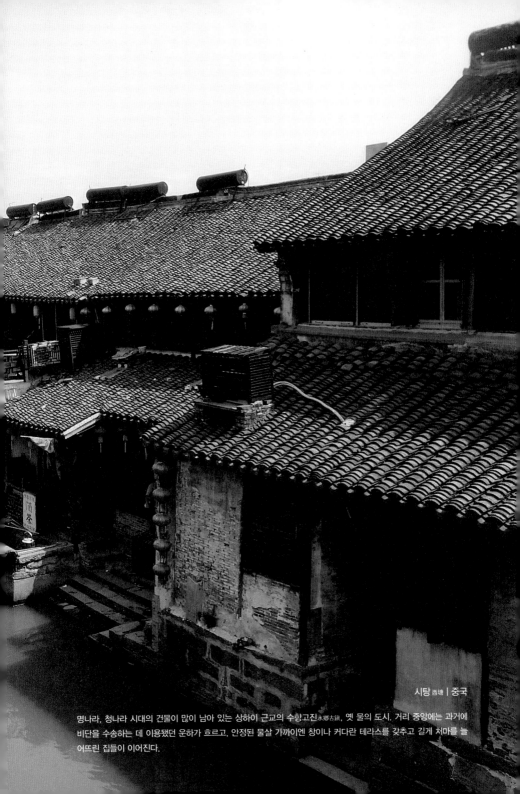

시탕 西塘 | 중국

명나라, 청나라 시대의 건물이 많이 남아 있는 상하이 근교의 수향고진水鄕古鎭, 옛 물의 도시. 거리 중앙에는 과거에 비단을 수송하는 데 이용됐던 운하가 흐르고, 안정된 물살 가까이엔 창이나 커다란 테라스를 갖추고 길게 처마를 늘어뜨린 집들이 이어진다.

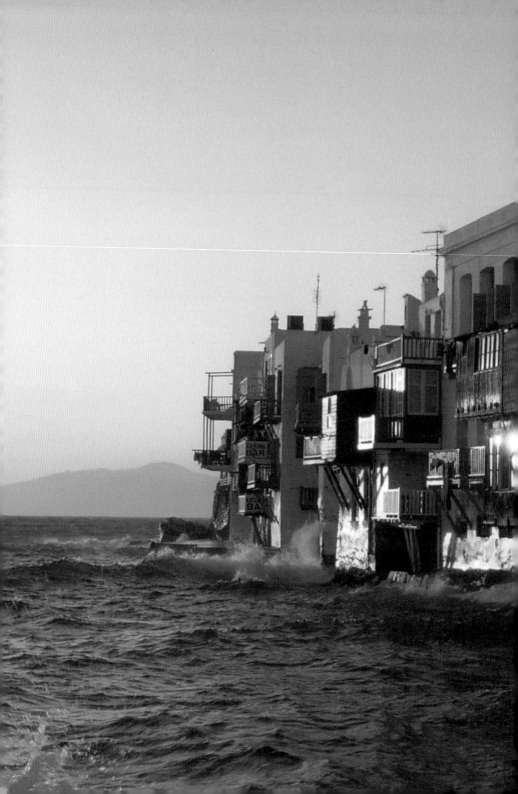

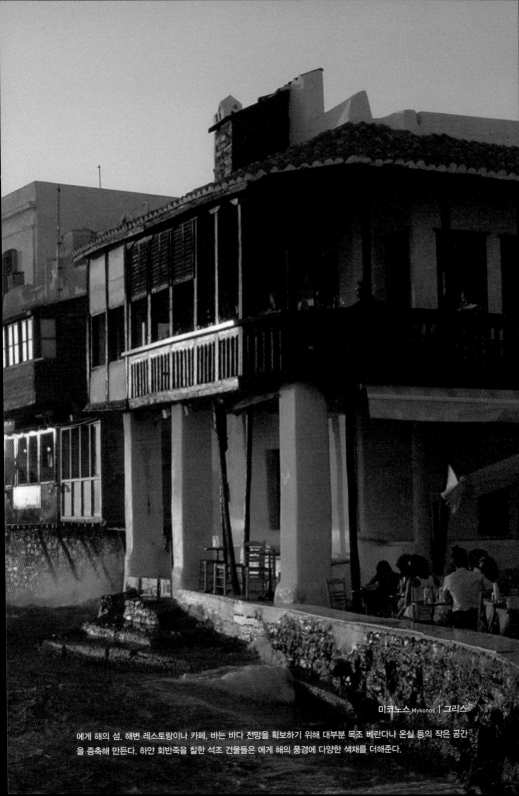

미코노스 Mykonos | 그리스

에게 해의 섬. 해변 레스토랑이나 카페, 바는 바다 전망을 확보하기 위해 대부분 목조 베란다나 온실 등의 작은 공간
을 증축해 만든다. 하얀 회반죽을 칠한 석조 건물들은 에게 해의 풍경에 다양한 색채를 더해준다.

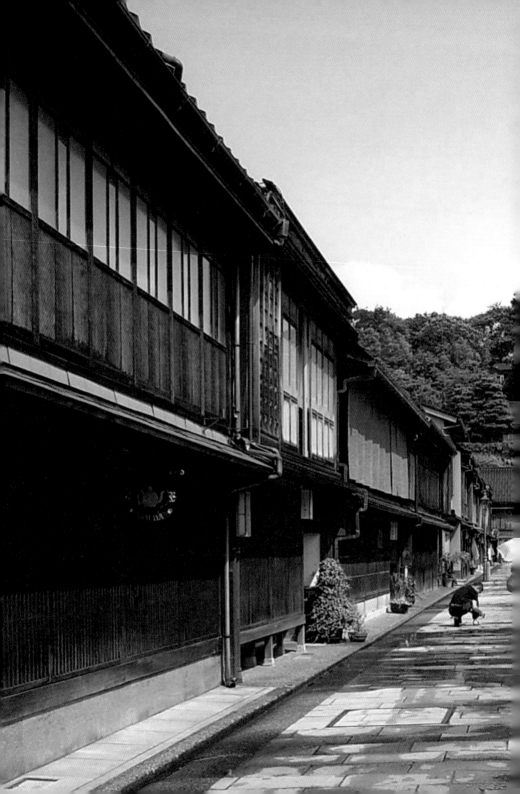

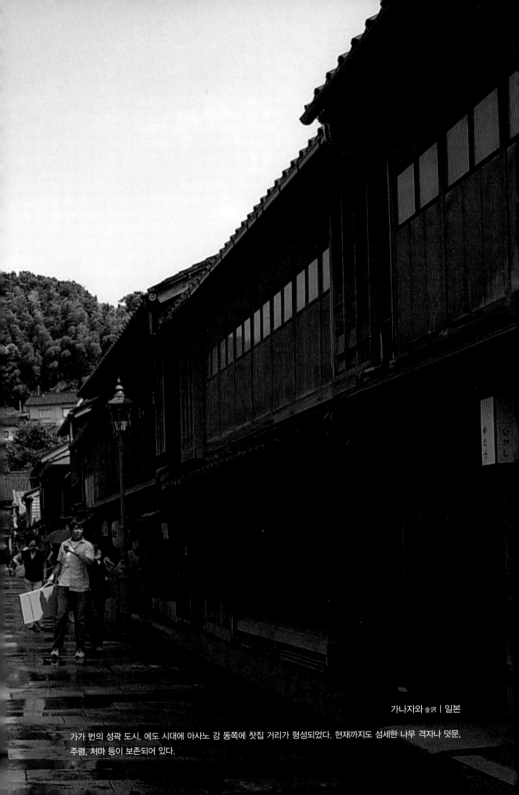

가나자와 金沢 | 일본

가가 번의 성곽 도시. 에도 시대에 아사노 강 동쪽에 찻집 거리가 형성되었다. 현재까지도 섬세한 나무 격자나 덧문, 주렴, 처마 등이 보존되어 있다.

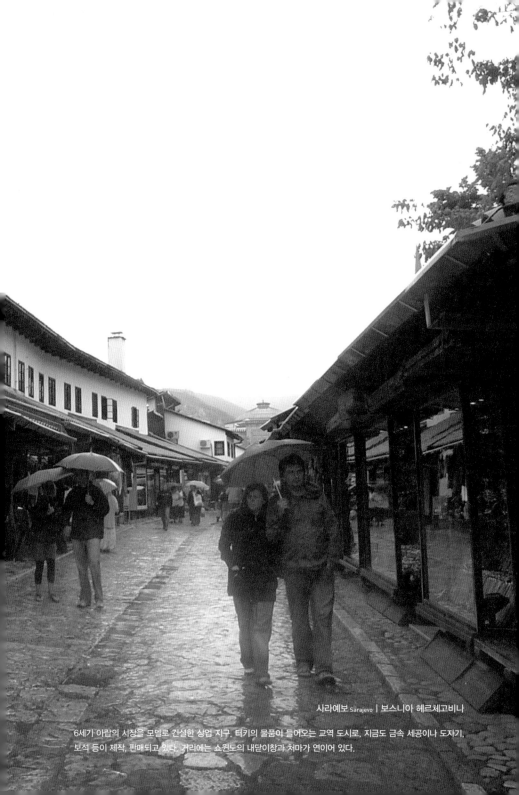

사라예보 Sarajevo | 보스니아 헤르체고비나

6세기 아랍의 시장을 모델로 건설한 상업 지구. 터키의 물품이 들어오는 교역 도시로, 지금도 금속 세공이나 도자기,
보석 등이 제작, 판매되고 있다. 거리에는 쇼윈도의 내닫이창과 처마가 연이어 있다.

1. 빛과 바람 Light and Wind

2. 사람과 함께 Besides People

3. 교향시 Symphonic Poem

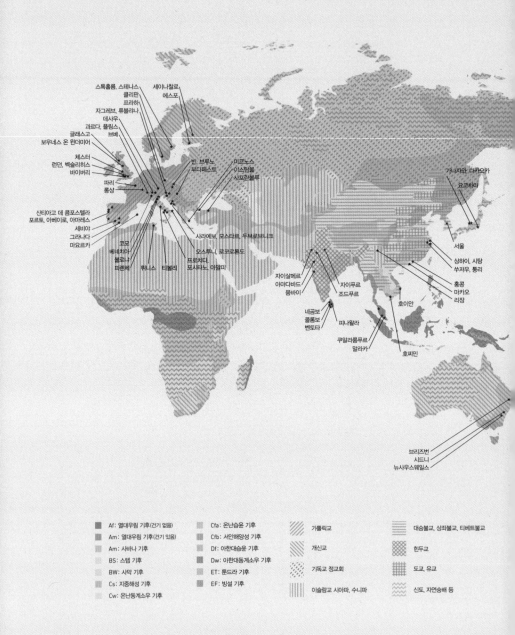

조사 지역과 기후 · 종교 분포

스톡홀름, 스테닝스
클리판
프라하
자그레브, 류블랴나
데사우
과르다, 폴림스
글래스고
브베
보우네스 온 윈더미어
체스터
런던, 벡슬리히스
바이버리
파리
롱샹
세이나찰로
에스포
산티아고 데 콤포스텔라
포르토, 아베이로, 아마레스
세비야
그라나다
마요르카
빈, 브르노
부다페스트
미코노스
이스탄불
샤프란볼루
코모
베네치아
볼로냐
피렌체
튀니스
티볼리
사라예보, 모스타르, 두브로브니크
오스투니, 로코로톤도
프로치다,
포시타노, 아말피
가나자와, 다카오카
요코하마
서울
상하이, 시탕
쑤저우, 퉁리
홍콩
마카오
리장
자이살메르
아마다바드
뭄바이
자이푸르
조드푸르
호이안
네곰보
콜롬보
벤토타
피나윌라
쿠알라룸푸르
말라카
호찌민
브리즈번
시드니
뉴사우스웨일스

엑서터
필라델피아, 밀런

멕시코시티

상파울루

창의 행동학 Window Behaviorology

왜 행동인가

20세기 대량생산 시대에는 제품 생산량을 늘리기 위해 설계 조건을 표준화하는 등 생산에 방해가 되는 것은 철저히 배제하는 생산 논리를 갖추고 있었다. 그런데 그중 에는 인간이 세상을 느끼고 이해하는 데 필수불가결한 것들이 다수 포함되어 있다. 특히 건축에서 제품화가 가장 많이 진행된 창에는 다양한 '행동' 요소들이 집중되어 있다. 원래 창에는 벽과 같은 인클로저enclosure(울타리)에 부분적인 개폐 공간을 만들어 안과 밖의 소통을 도모하는 디스클로저disclosure(개방, 공개)라는 행동이 존재한다. 그런 데 창을 단순히 하나의 부품으로 인식하면, 창은 그 테두리 안에 갇혀버린다. 울타리 를 파괴하는 역할을 하는 창이 '개념의 울타리'에 도로 갇혀버리는 것이다.

이와 달리 행동이라는 관점에서 창을 보면, 창을 통해 들어오는 빛이나 바람, 그곳에 모이는 열기, 그 열기에 이끌려 외부를 바라보는 사람, 거리를 오가는 사람, 마 당에 늘어선 나무 등 창과 인접해 있는 사물 쪽으로 눈길이 향하게 된다. 다양한 존재 와의 관계 안에 창이 놓이는 것이다. '창이란 그곳에 모인 존재들의 다양한 행동이 미 치는 범위'라는 확장된 인식 없이는 창의 풍요로움을 새로이 포착하거나 창조할 수 없다. 제품이라는 닫혀 있는 생산 논리가 아니라 가치를 드러내는 경험 논리 안에서, 창이라는 공간을 다양한 요소들이 행동하는 생태계의 중심으로 인식한다면 근대 건 축에서 낮게 평가되어온 창의 가치를 재발견할 수 있지 않을까.

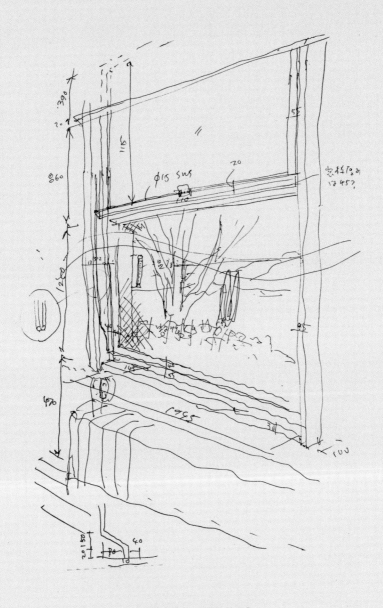

스웨덴 스테나스, 여름의 집 실측도

세계 각지의 창

이 책은 세계 각지의 창을 실측 조사하는 현지 답사를 통해 창에 집중된 행동을 관찰해 기록한 것이다. 창 주변에는 빛, 바람, 물, 열 등 자연 섭리에 따른 독자적인 행동이 존재하며, 채광이나 통풍이 좋은 장소에 거주하면서 창문의 개폐를 조정하는 인간의 행동도 존재한다. 또 거리를 따라 건물 벽면에 연속적으로 나타나는 여러 개의 창과 같이 하나의 창문으로는 실현할 수 없는 복잡한 리듬이나 패턴을 도시 공간에 만들어내는 창 자체의 행동도 있다. 모든 창에는 많건 적건 이런 행동이 포함되어 있는데, 그중에서 창의 특정한 행동을 강화하거나 약화하는 방법을 활용하면 창의 특징을 의도적으로 구성할 수 있다. 이런 특징은 세계의 창들을 비교하는 과정에서 귀납적으로 드러난 것이지만, 창을 설계할 때 연역적으로 접근한다면 사물의 관계에 관련된 상상의 폭을 넓혀 새로운 창을 만드는 개념으로 활용할 수 있을 것이다.

실천적이고 시詩적인 창

창은 기후와 풍토, 사회적 · 종교적 규범, 건물의 용도 등 그 장소가 요구하는 조건에 대해 매우 실천적으로 응답하는 동시에, 그곳에 한데 어울려 있는 다양한 요소의 섭리에 의해 형성된 새로운 세계와 만날 수 있는 상상력을 부여한다. 우리는 그 상상력 안에서 자신의 경계를 초월해 세계와 일체화되는 듯한 시적인 체험을 할 수 있다.

시대를 초월한 창의 본질은 이렇게 실천적인 동시에 시적인 상상력을 안겨주는 곳에 존재한다.

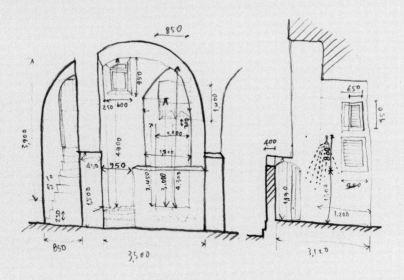

이탈리아 프로치다, 키아이오렐라의 주택 실측도

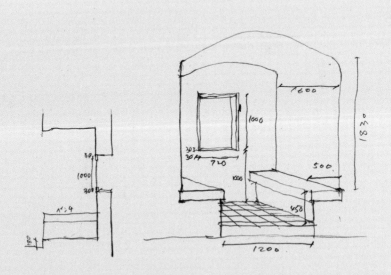

크로아티아 자그레브, 로트르슈차크 탑 실측도

창의 해안선 Window Cost Line

연구를 시작한 첫해에는 극지나 사막 등 기후와 풍토가 극단적으로 다른 곳을 조사 지역으로 선정했지만 어느 정도 경험이 쌓이다 보니 조금씩 지역을 이동하면서 조사하는 편이 창의 유사성이나 차이를 파악하기 쉽다는 사실을 깨달았다. 또 근대 이전의 창을 근현대 건축가들이 어떤 식으로 해석했는가 하는 점에도 흥미를 느껴, 옛날과 오늘날의 창을 찾아볼 수 있는 곳을 조사 지역 선정 요건에 추가했다. 특히 만이나 연안 등 물가에 가깝고 따뜻한 곳이 창의 풍요로운 표현을 관찰할 수 있는 지역으로 떠올랐다. 인구밀도가 높고 도시화된 지역으로, 건물 안팎의 관계를 조정하는 창에 사회성과 문화적 깊이가 투영되어 있었다. 아마 실크로드나 대항해 시대의 무역을 계기로 서로 지성知性을 교류하면서 창이 조금씩 변화한 것은 아닐까. 창의 풍요로운 표정이 연결되는, 유럽에서 일본까지 이어지는 유라시아 대륙 남쪽의 해안선은 인류 역사상 가장 다양한 창이 개발된 '창의 해안선'이라 부를 수 있지 않을까. 연구원들은 이런 가설을 세우고서 팀을 나누어 그 코스를 답사하는 여행을 떠났다. 문득 정신을 차리고 보니 우리가 매우 의미 있는 세계 일주 방식을 발견한 셈이 되었다.

쓰카모토 요시하루塚本由晴

일러두기

본문 중 왼쪽 페이지의 영문 표기는 다음을 의미한다.

건축물의 이름
↓

아베이로대학교 도서관
Library of Aveiro University

Library / Aveiro, Portugal / Cs

↑
용도 / 도시, 국가 / 기후

• 기후 구분(Cs)에 관해서는 24~25쪽 참조
• 건물 삽화에 나온 수치의 단위는 밀리미터이다(1050 → 1050㎜)

1.

빛과 바람

Light and Wind

우리는 가뜩이나 햇살이 들어오기 어려운 주택 외부에 처마를 내거나 툇마루를 만들어 빛을 한층 더 밀리한다. 그리고 실내에는 마당에서 반사된 빛이 장지문을 통과해 어렴풋이 스며들게 한다. 이 간접적이고 희미한 광선이 우리가 사는 주택이 가진 아름다움의 요소다. 우리는 미약하고 초라하며 과감하지 않은 광선이 조용히 자리 잡아 주택의 벽에 스며들 수 있도록 일부러 수수한 색깔의 흙을 바른다. 창고나 부엌이나 복도 같은 장소에 바를 때는 광택을 주지만 주택의 벽은 대부분 흙벽이고 빛이 거의 없다. 만약 빛이 돈다면 희미한 광선의 부드럽고 연약한 맛이 사라져버린다. 우리는 언뜻 보기에도 빈약한 외부의 빛이 황혼 색의 벽면에 비쳐 간신히 존재를 유지하는 그 섬세함을 즐긴다.

다니자키 준이치로谷崎潤一郎,《음영예찬陰翳禮讚》

다니자키 준이치로의《음영예찬》에 나오는 한 구절이다. 건축을 하는 관점에서 보면 일본 가옥에서는 처마, 툇마루, 마당, 장지문, 흙벽 등 재료, 목공, 미장의 차이에 따라 분류되는 다양한 요소마다 빛의 행동이 세세히 투영되어 합쳐지고, 요염하면서도 연속적인 공간으로 일체화되어 있다. 이런 빛의 행동을 '창'으로 포착해 관찰하면 그 범위에 마당이나 주택의 흙벽까지 포함되어 창은 통상적인 개념에서 벗어난다. 창에 대한 설명 자체가 디자인 콘셉트라고 부를 수 있는 영역에 도달하는 것이다.

빛이 모이는 창

Pooling Windows

로마네스크 양식을 비롯한 서유럽의 전통적인 석조 건축은 두꺼운 벽으로 이루어져 있다. 그곳에 창을 낸다는 것은 벽을 구성하는 돌을 치우고 그 두께 안에 인간이 드나들 수 있는 또 하나의 작은 공간을 만든다는 의미다. 이를 돌에 갇힌 어둠을 조금씩 빛으로 바꿔가는 것이라 생각한다면, 빛은 무게로부터의 해방을 상징한다고 볼 수도 있다. 이때 만들어지는 창의 '품'은 벽 두께를 드러내며 창 내부와 외부 사이에 일종의 깊이를 만들어낸다. 창으로 들어오는 빛은 이 깊이에서 잠시 정지하듯 맺혀 질감의 향연을 만들어낸다. 명암이 강렬하게 대비될 때면, 눈이 어둠에 익숙해지는 효과 때문에 실내는 더욱 어두워지지만 돌, 타일, 회반죽 등 각 소재가 가진 질감은 빛에 희롱당하며 어둠 속에서 선명하게 부각된다. 이렇게 희미하게 빛나며 고르지 않은 표면의 미묘한 음영을 보여주는, 질감으로 둘러싸인 작은 공간을 형성하는 창을 여기서는 '빛이 모이는 창'이라 부르겠다. 깊이를 가진 질감은 어둠을 가둔 공간 안에서 크기가 다른 용기를 차례로 겹쳐놓는 것처럼 나누어진다. 또는 외부의 빛으로 가득 찬 장소와 내부의 어둠을 가둔 장소 사이에 깊이감을 형성한다. '빛이 모이는 창'은 오랫동안 지층에 축적돼온 빛이 자유롭게 해방된 느낌을 자아낸다.

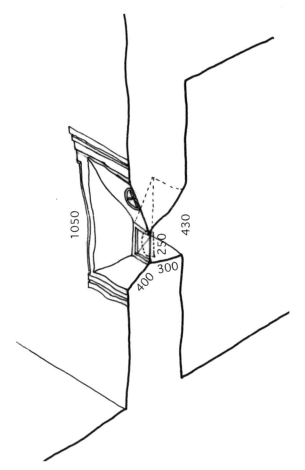

과르다의 민가

House in Guarda

House / Guarda, Switzerland / Df

마을 전체가 문화재 보호 구역으로 지정된 스위스 과르다
의 민가. 회반죽 마감을 긁어서 무늬를 그리는 그래피티 기
법으로 장식한 벽에 내한성耐寒性(추위를 견디는 성질 - 옮긴이)을 고
려해 작은 창을 끼워 넣었다. 창을 통해 들어오는 빛은 비
스듬히 잘린 창 안쪽에 모였다가 실내 전체로 퍼져나간다.
이곳에 놓인 소품들 관점에서 보면 빛은 나름의 작은 방이
다. 어두운 방 안에 존재하는 빛의 방.

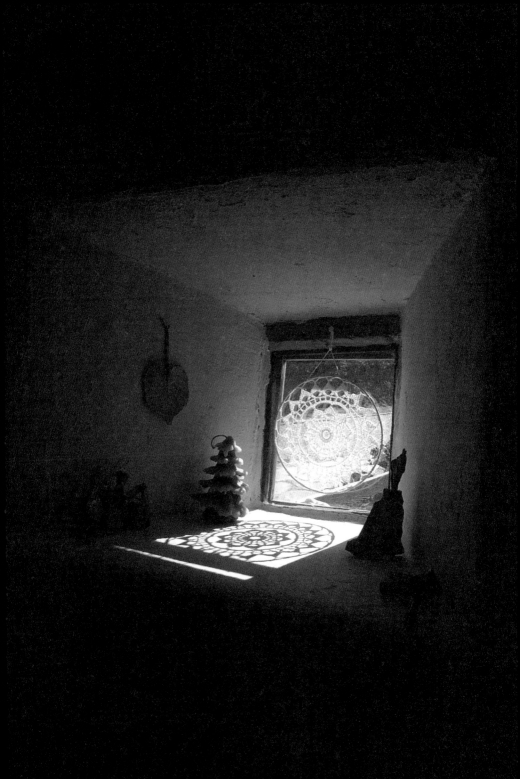

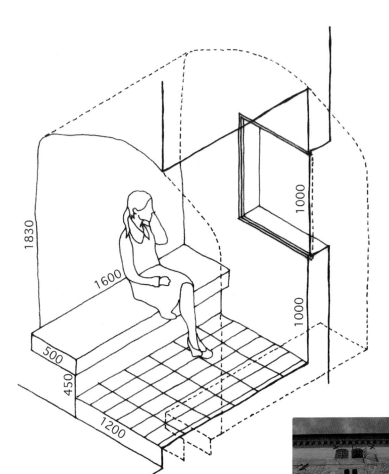

로트르슈차크 탑

Kula Lotrscak

Gallery / Zagreb, Croatia / Cfa

교회 건물이 군사 시설화된 13세기에 크로아티아 자그레브에 세워
진 망보기용 탑으로, 지금은 전시관으로 사용된다. 외부에서 비쳐드
는 빛이 벽의 두께가 만든 동굴 같은 공간에 모여 밝은 벤치를 만들
어낸다.

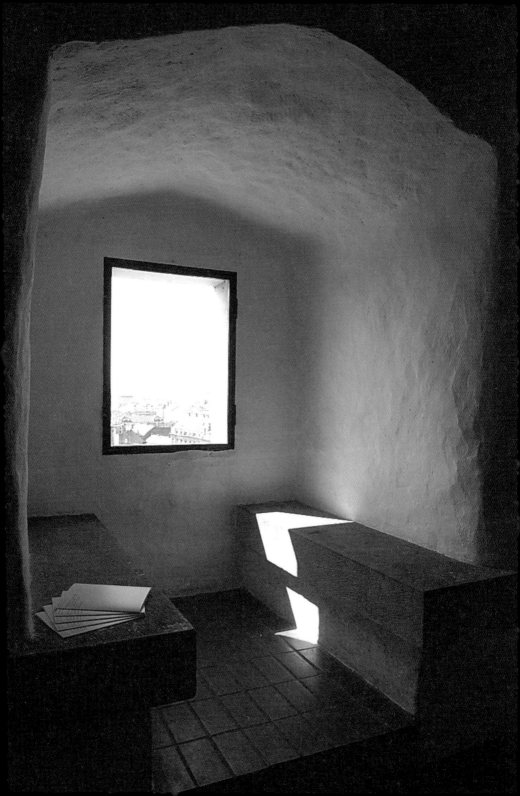

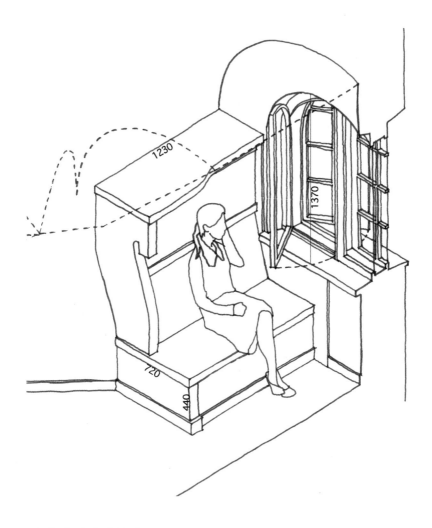

갈렌 칼레라 박물관

Gallen-Kallela Museum

Museum / Espoo, Finland / Cfb

핀란드 국민들의 자랑, 화가 갈렌 칼레라의 집. 돔이 있는 팔각형 실내의 한 면이 아치형 알코브Alcôve (벽면을 우묵하게 들여 만든 공간 – 옮긴이)로 이루어졌고 그 벽 중앙에 창문이 있다. 수납장을 겸한 벤치와 테이블이 알코브와 창에 맞춰 배치되어 있다.

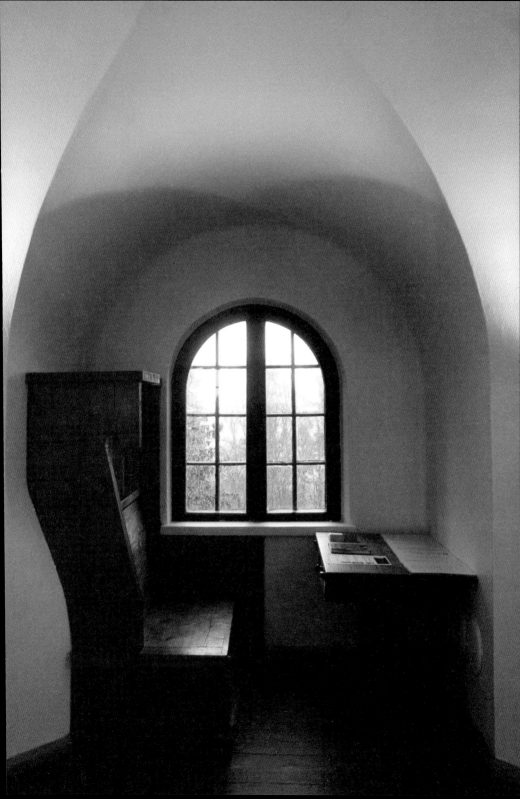

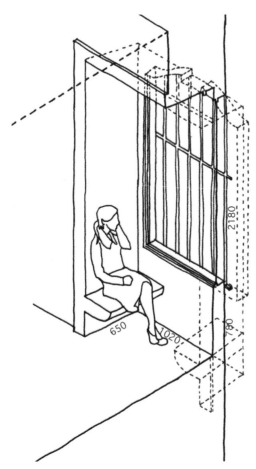

마리아 두 보로 수도원 호텔

Pousada-Sta. Maria do Bouro

Hotel / Amares, Portugal / Cs

건축계의 노벨상, 프리츠커상 수상자 에두아르도 소투 드 모라Eduardo Soto de Moura가 아마레스의 수도원을 개축해 만든 호텔. 두꺼운 돌을 조각한 창은 어둠에 제공한 빛의 샘이다.

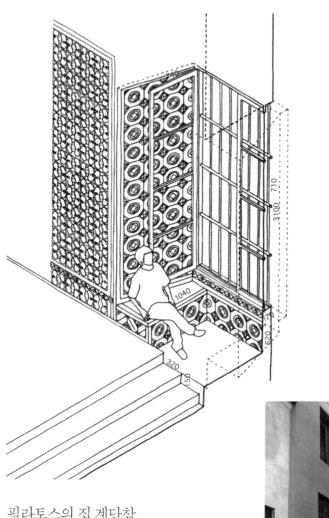

필라토스의 집 계단참

Casa de Pilatos Stair Hall

Palazzo / Sevilla, Spain / Cs

스페인 세비야의 15세기 호화 저택 필라토스의 집 계단참(계단 중간에 있는 넓은 곳 – 옮긴이). 타일을 붙인 계단참 옆 창가에 벤치를 만들어 건물 안팎을 두루 볼 수 있도록 꾸몄다. 세 개의 층에 각각 설치되어 있다.

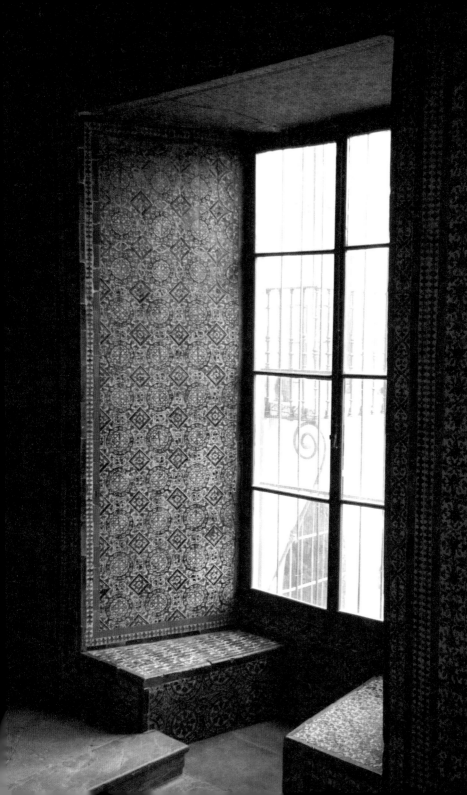

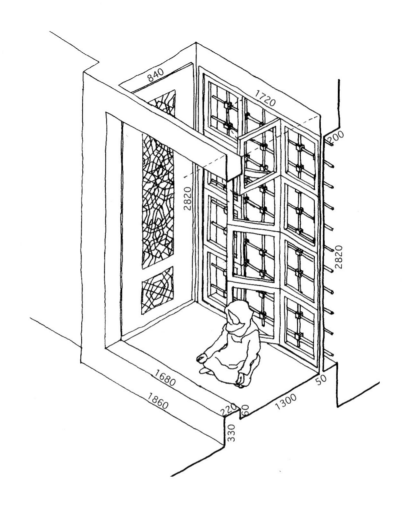

술탄 아흐메드 자미

Sultanahmet Camii

Mosque / Istanbul, Turkey / Cs

터키 이스탄불의 블루 모스크Blue Mosque. 거대한 모스크에 비하면 일부분에 지나지 않지만 사람에 비하면 충분히 큰 창이다. 기둥 사이사이에 반복적으로 나 있는 창의 안쪽 문을 닫으면 빛이 가득한 개인실이 되고, 열면 오페라극장의 발코니 같은 형태가 된다.

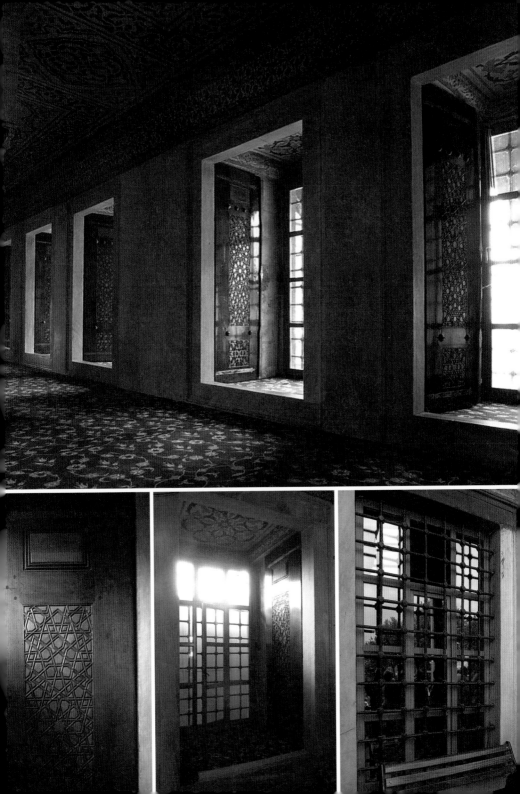

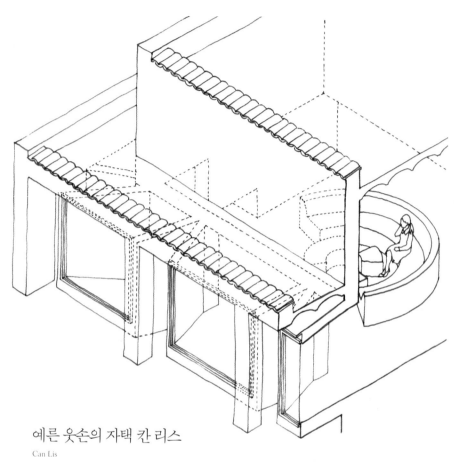

예른 웃손의 자택 칸 리스

Can Lis

House / Majorca, Spain / Cs

시드니 오페라 하우스를 설계한 건축가 예른 웃손Jørn Utzon의 자택.
마요르카 섬의 벼랑 위에 있는 이곳에는 방사로 배치된 벽을 따라
각각 다른 방향에 다섯 개의 창문이 있다. 벼랑 위에서 강한 바람
을 견디는 이 창문들은 모두 외부에서 설치한 고정 창이며, 창을
감싸듯 포르티코Portico(대형 건물 입구에 기둥을 받쳐 만든 현관 지붕-옮긴이)가
설치되어 있다. 포르티코 덕분에 창에는 항상 거실보다 밝은 빛이
모이고, 실내로 스며드는 반사광이나 창의 그림자 없이 지중해를
깨끗하게 잘라낸 듯한 아름다운 풍경을 감상할 수 있다. 바다를
바라볼 때 해수면이 넓게 보이도록 창이 낮게 설치되어 있다.

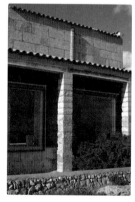

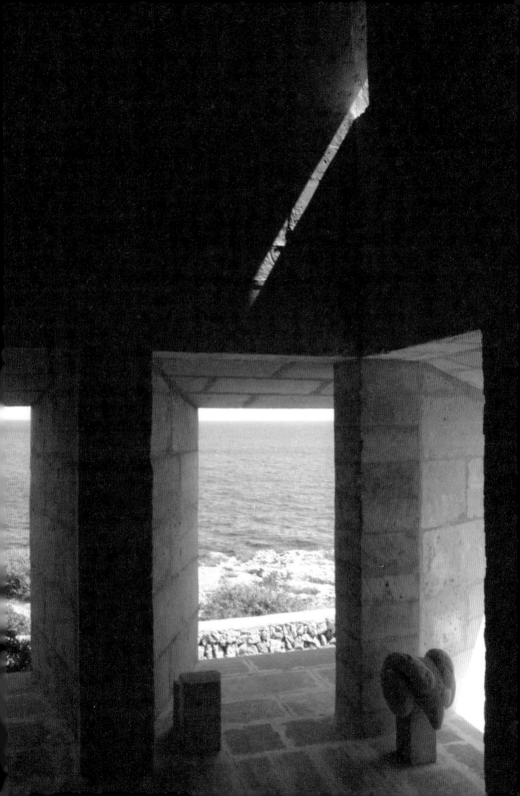

빛이 흩어지는 창

Dissolving Windows

창으로 비쳐드는 직사광선은 그림자로 가득한 실내에 내리꽂히는 날카로운 빛다발과 같다. 16세기 이탈리아 화가 카라바조는 이 빛 속에 부각되는 인물의 그림을 여럿 남겼고, 17세기 네덜란드 화가 베르메르는 다발의 윤곽을 잃고 입자처럼 흩어진 빛 속에서 배회하는 인물을 자주 그렸다. 베르메르의 그림에서 볼 수 있듯, 빛이 하나의 덩어리가 아니라 수많은 입자들이 움직이는 것처럼 보이는 창을 '빛이 흩어지는 창'이라 부르겠다. 빛의 이런 움직임을 만들어내는 창에는 미세한 격자, 레이스처럼 조각한 다공질多孔質의 석판, 얇게 자른 돌, 종이, 불투명 유리 같은 재료가 조합되거나 반투명한 소재가 이용된다는 공통점이 있다. 그런 작은 부품이나 반투명 소재가 빛을 세밀하게 반사·확산하는 작용에 의해, 빛과 그림자의 선명한 윤곽은 사라지고 빛이 흩어지는 듯한 상태가 되는 것이다. 시각적인 명료함은 없지만 촉각을 깨우는 듯한 질감이 풍부하게 드러난다.

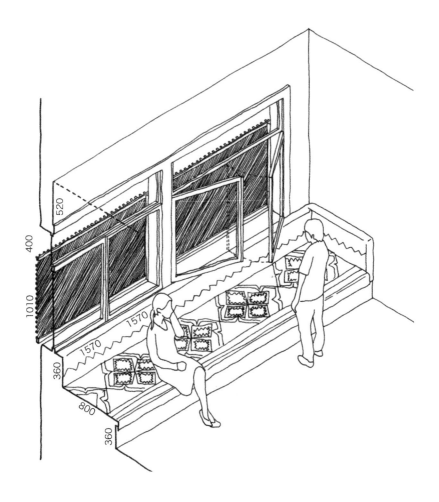

카이마캄라르 전통 주택

Kaymakamlar Preserved House

House / Safranbolu, Turkey / Cfa

터키 사프란볼루에 있는 전통 주택. 종교적 규율 때문에 바깥에 자유로이 나갈 수 없는 여성들이 외부에 노출되지 않고 거리를 내다볼 수 있도록 나무 격자가 설치되어 있다. 창의 크기만 한 소파에서, 격자를 통해 난반사된 빛을 마음껏 즐기며 여유로운 시간을 보낼 수 있다.

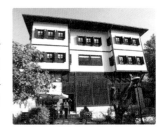

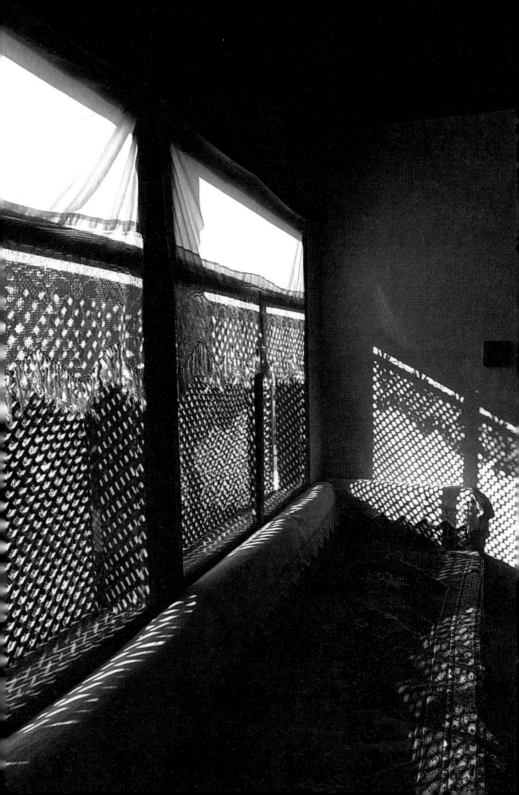

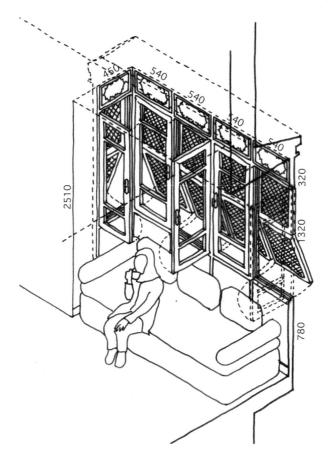

안나비의 집

Dar el Annabi

House / Tunis, Tunisia / Cs

튀니지의 지중해 연안 시디부사이드에 있는 19세기 별장. 지금은 박물관으로 사용된다. 이슬람 건축의 영향을 받은 격자 모양의 내닫이창은 '튀니지언블루Tunisian Blue'라고 불리는 선명한 푸른색으로 잠깐 보기만 해도 눈이 시릴 정도다. 일찍이 외출이 금지되었던 이슬람 여성들이 바깥세상을 내다보기 위해 만들었다.

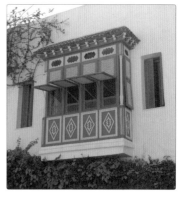

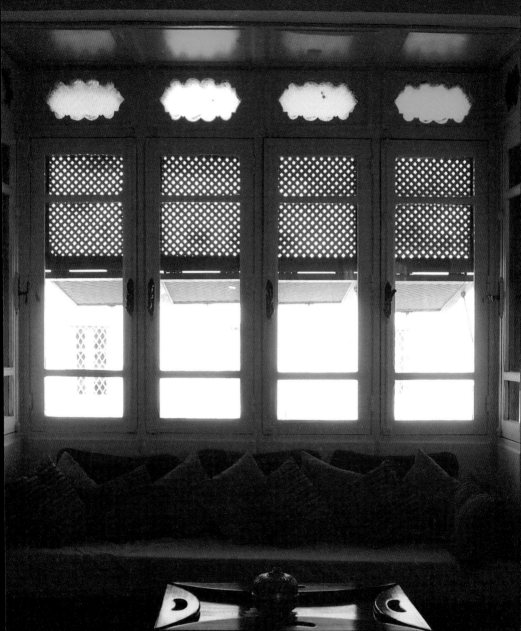

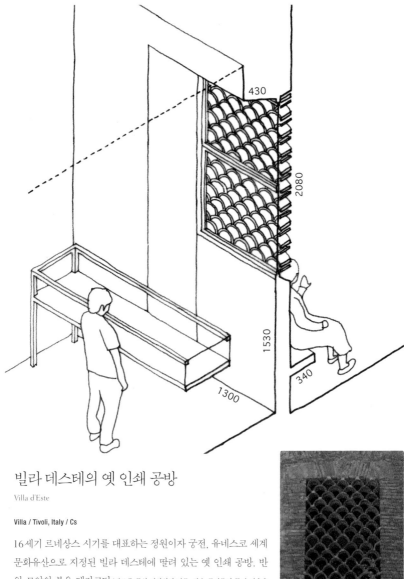

빌라 데스테의 옛 인쇄 공방

Villa d'Este

Villa / Tivoli, Italy / Cs

16세기 르네상스 시기를 대표하는 정원이자 궁전, 유네스코 세계 문화유산으로 지정된 빌라 데스테에 딸려 있는 옛 인쇄 공방. 반원 모양의 붉은 테라코타(점토를 구워 기와처럼 만든, 작은 구멍들이 뚫린 건축용 장식 도기―옮긴이)가 스크린처럼 쌓여 있다. 기와라는 친근한 재료로 브리꼴라주(주위의 재료를 이용해 새로운 것을 만들어내는 기술―옮긴이)되어 통풍, 빛 차단, 방범 등의 기능을 한다.

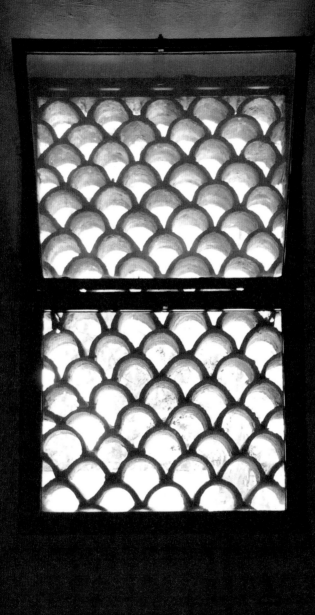

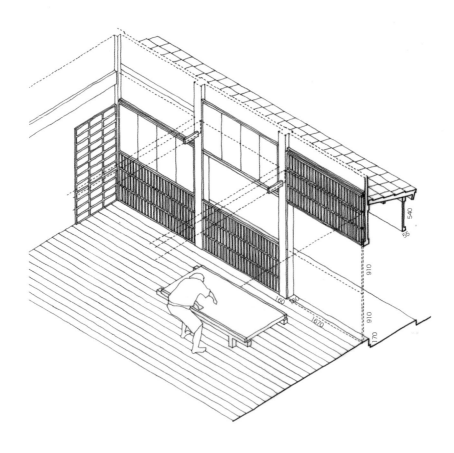

다테노 다다미 공방

立野畳店

Workshop / Kanazawa, Japan / Cfa

가나자와에 있는 다다미 공방 작업실. 처마 아래에는 장지문과 덧문이 연속으로 이어져 있어 어디서
든 물건을 들이고 내놓을 수 있다.

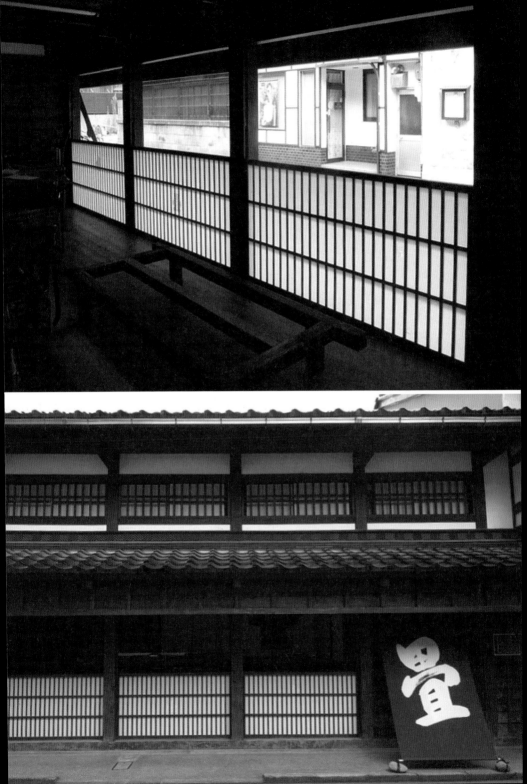

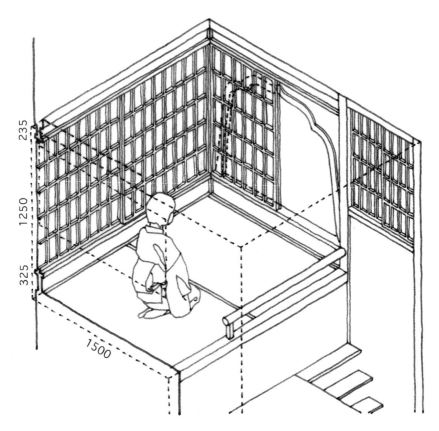

다실 쵸슈카쿠 2층

聽秋閣

Tea Pavilion / Yokohama, Japan / Cfa

일본 요코하마 산케이엔三溪園 공원에 있는 다실용 정자 쵸슈카쿠 2층으로, 한 평 정도 방에는 삼면이 장지문이라 실내가 확산된 빛으로 가득하다. 삼중탑이 보이는 서쪽에 가토마도華頭窓(위틀을 불꽃이나 꽃 모양으로 만든 특수한 창으로, 일본의 사원이나 성과 건축 등에서 흔히 볼 수 있다 – 옮긴이)가 설치되어 있는데, 장지문을 닫으면 가토마도의 실루엣이 희미하게 부각된다.

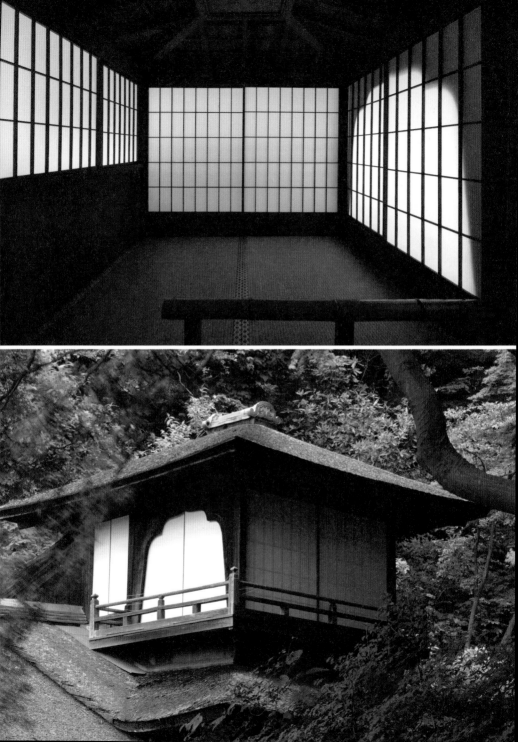

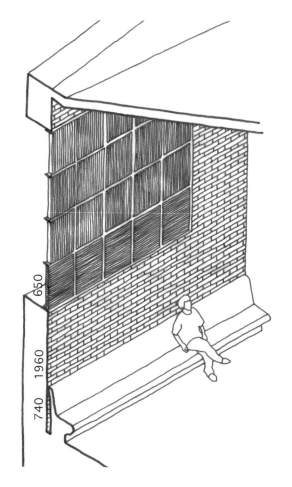

650
1960
740

세이나찰로 시청사

Saynatsalo Town Hall

Town Hall / Saynatsalo, Finland / Df

핀란드의 국민 디자이너이자 건축가 알바 알토Alvar Aalto가 설
계한 세이나찰로 시청사. 분할된 틀마다 목제 루버louver(폭이
좁은 판을 일정한 간격을 두고 배열한 것으로, 통풍이나 환기, 직사광선이나 비를 막는
용도로 사용한다 ─ 옮긴이)의 방향이 달라서, 빛이 조용히 춤추는 듯
한 즐거운 분위기가 느껴진다. 위에서 3열까지의 루버는 수
직 방향이지만 맨 아래 열은 수평 방향이다.

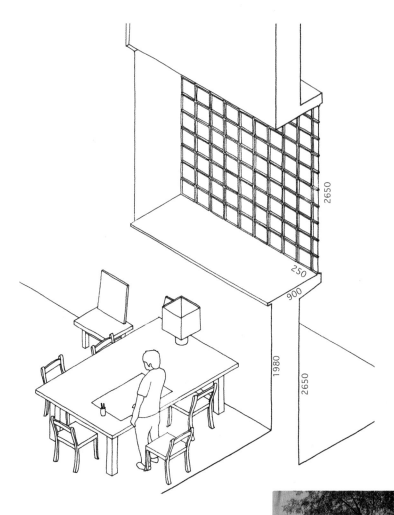

루이스 바라간의 자택 서재

Casa Barragan Library

House / Mexico City, Mexico / Aw

20세기를 대표하는 멕시코 건축가 루이스 바라간Luis Barragán의
자택. 안쪽에서 보면 건물 전체가 매우 두꺼운 벽으로 이루어진
것처럼 보이지만 사실은 내닫이창 덕분에 더욱 두껍게 느껴지는
것이다. 격자를 메운 것은 불투명한 유리로, 사람들의 시선은 차
단하면서도 희미한 빛은 통과될 수 있도록 했다.

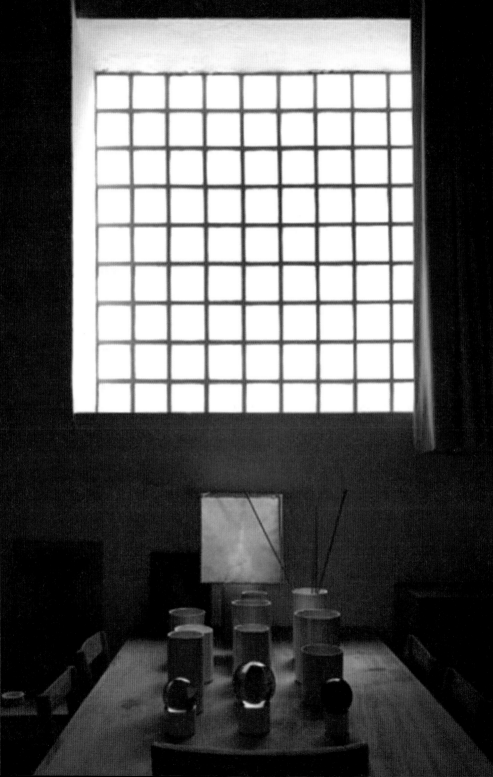

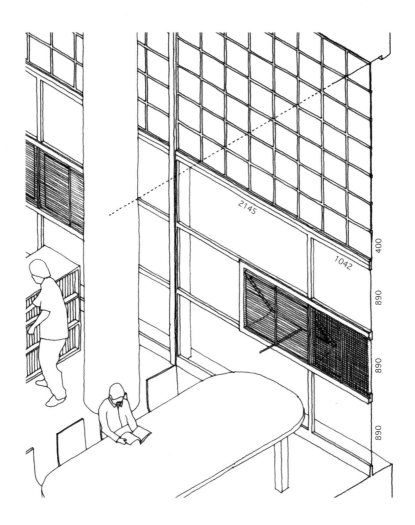

멕시코국립자치대학교 중앙도서관

Biblioteca Central de la UNAM

Library / Mexico City, Mexico / Aw

멕시코 건축가 후안 오고르만Juan O'Gorman이 설계한 대학
도서관. 직사광선이 지나치게 내리쬐지 않도록 상부에 얇은
석판을 채워 넣어 빛이 번지게 했다. 하부의 유리창은 일부
개폐가 가능해 바람이 드나들 수 있다.

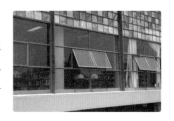

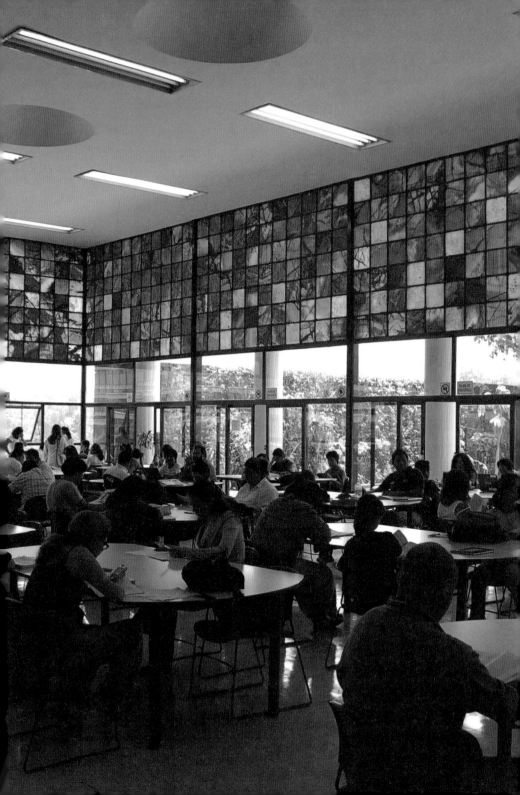

조각하는 창

Sculpting Windows

자연계에는 긴 세월에 걸쳐 물의 흐름이나 물결이 지구를 깎아 만든, 놀라운 조형물들이 존재한다. 하지만 유감스럽게도 빛에는 물체를 깎아 그 힘이나 흐름의 형태를 정착시킬 능력이 없다. 만약 빛에 그런 능력이 있다면 가장 먼저 창에 집중될 테고, 그것은 창 주변 장식이나 창틀에 끼워진 스크린으로 나타날 것이다. 또는 어둠 속에서 빛 자체가 특별한 형태를 취하는 방식으로 상징적인 의미를 가질 것이다. 외부에서 침입하는 빛의 힘을 정착시킨 듯한 느낌을 주는 창을 여기서는 '조각하는 창'이라고 부르겠다.

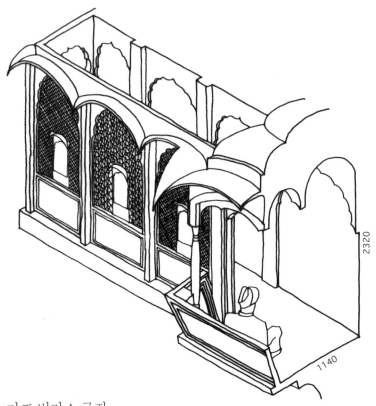

2320

1140

가즈 빌라스 궁전

Gaj Vilas

Palace / Jaisalmer, India / BW

라지푸트족이 19세기 중반에 건축한 자이살메르의
가즈 빌라스 궁전. 광장에 면한 4층에 발코니가 있
는데, 주 침실 앞에는 잘리Jali(격자 구멍을 조각한 석판 스크
린 - 옮긴이)가 설치되어 있어 자로카Jharokha(인도의 라지푸
타나, 무굴, 라자스탄 건축 양식에서 많이 사용되는 발코니 - 옮긴이)로
이용된다. 중앙에 있는 자로카는 알현을 위한 장소
로서 외부로 더욱 돌출되어 있다. 잘리에는 다양한
패턴이 있고 중심에 아치형 개구부가 있다.

70

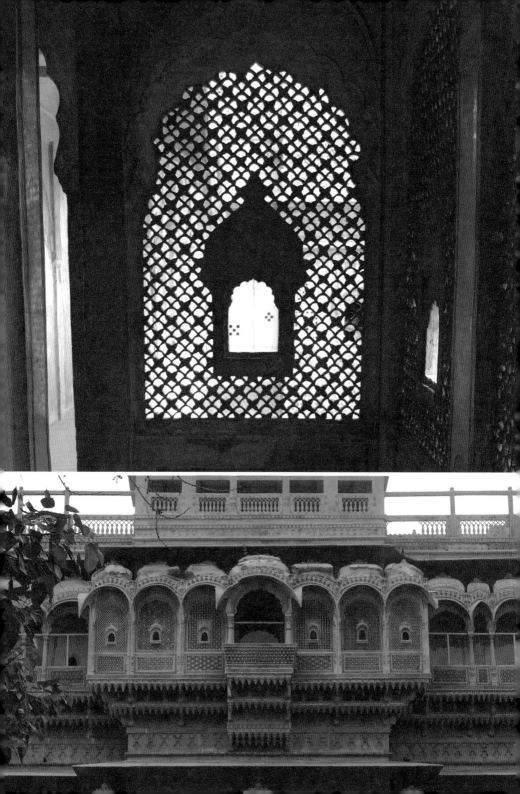

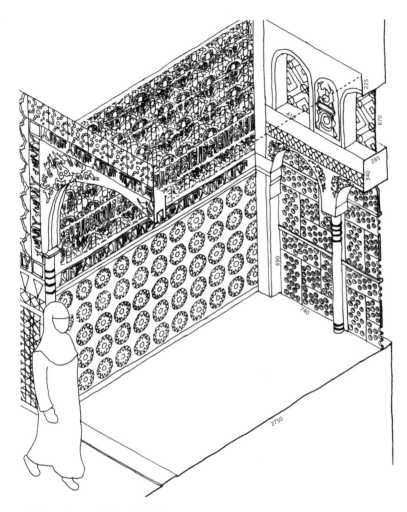

알람브라 궁전의 대사관

Alhambra Sala de Embajadores

Palace / Granada, Spain / Cs

스페인 그라나다에 있는 알람브라 궁전의 메스아르Mexuar 궁. 이슬람 규율에 따라 창이 셀로시아celo-cia라는 가느다란 나무 격자로 채워져 있어 빛이 마치 배어들듯 실내로 유입된다. 내벽의 하반부는 선명한 색깔의 타일, 상반부는 종유굴(지하수가 석회암 지대를 용해하여 생긴 동굴 - 옮긴이) 같은 장식으로 이루어져 있다.

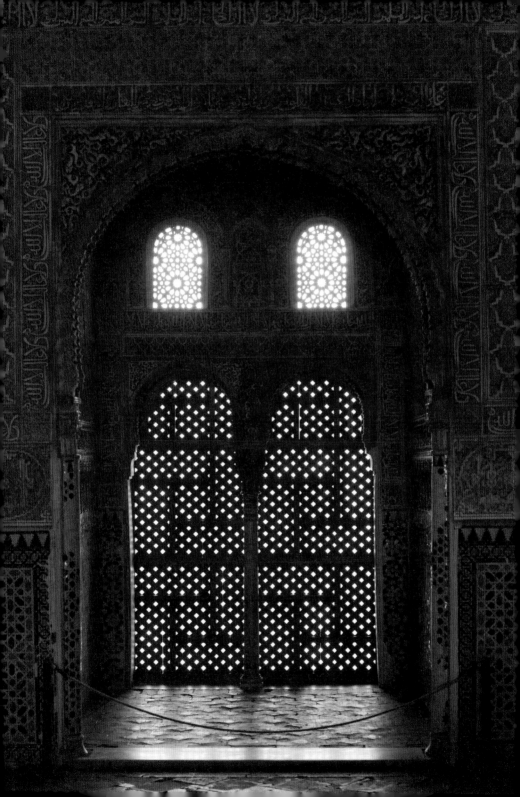

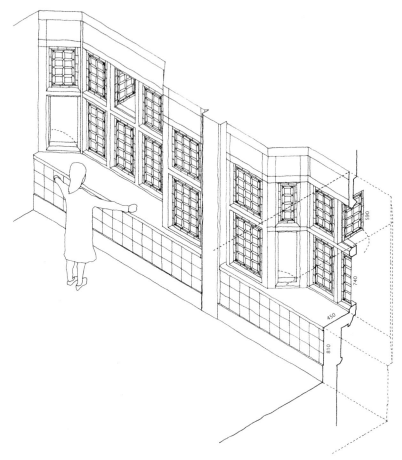

체스터 거리의 사무실

Jewellery Evellers

Office / Chester, England, UK / Cfb

13세기 말에 형성된 체스터 거리에는 튜더 양식의 하프팀버Half Timber(기둥, 보 등의 뼈대를 나무로 구성하고 그
사이사이를 돌, 벽돌, 흙으로 메우는 건축 양식 – 옮긴이)가 바탕이 된 건물들이 많이 남아 있다. 건물은 위층으로 갈
수록 벽이 돌출되며 일부에 내닫이창이 조합되어 있다. 당시 기술로는 현재처럼 투명도가 높고 넓은
유리는 만들 수 없었기 때문에 작은 유리를 납으로 연결해 커다란 면을 만들었다. 그 무게 때문에 개
폐 부분이 한정되어, 외부의 경치를 감상한다기보다 빛이 유리 그물에 걸려 모이는 듯한 인상이 더
강하다.

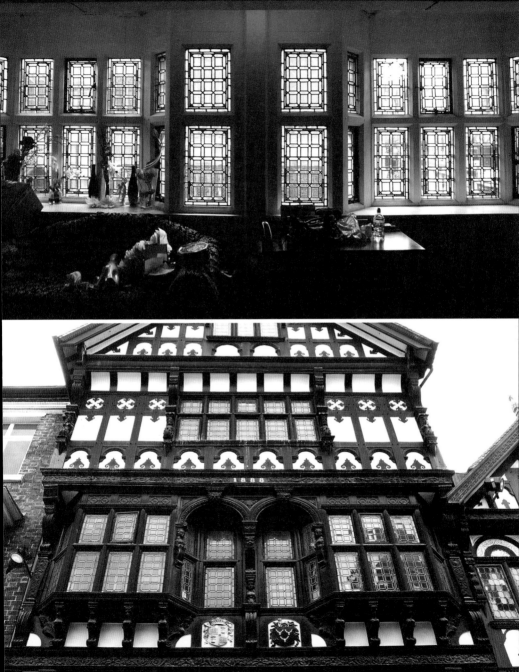

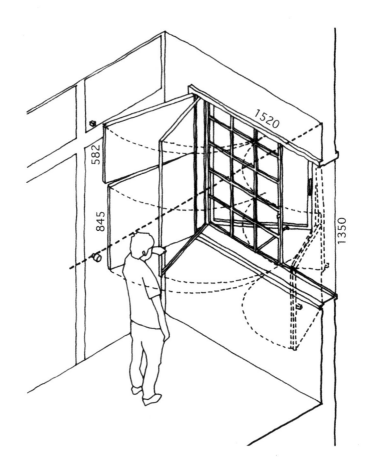

루이스 바라간의 자택 게스트룸

Casa Barragan Guest Room

House / Mexico City, Mexico / Aw

건축가 루이스 바라간의 자택 게스트룸. 격자, 덧문,
철망, 고정 유리, 밖으로 열리는 유리창으로 구성된
창 안쪽에 총 네 개로 분할된 나무 문이 설치되어 있
어 햇빛이나 방의 밝기를 미세하게 조절할 수 있다.
네 개의 문을 약간씩 열어놓으면 빛의 십자가가 나타
난다.

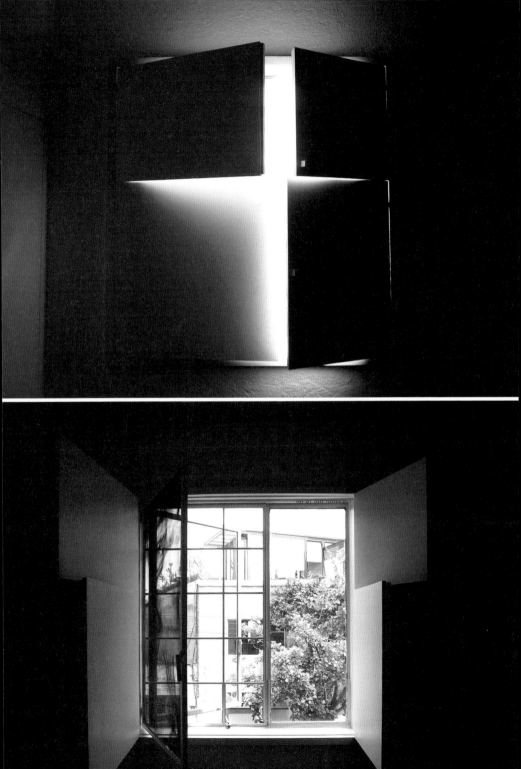

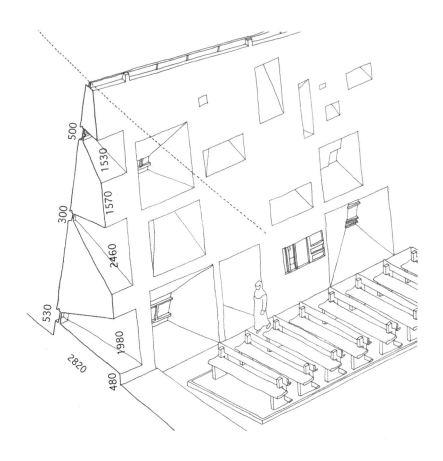

롱샹 예배당

La Chapelle de Ronchamp

Church / Ronchamp, France / Cfb

현대 건축의 거장, 르 코르뷔지에Le Corbusier가 설계한 롱
샹 예배당. 두꺼운 벽에 크기와 비율이 각기 다른, 깊이 있
는 창이 설치되어 있고 르 코르뷔지에가 직접 꾸몄다고 알
려진 스테인드글라스가 채워져 있다. 비스듬히 뚫은 깊은
창틀 밑부분에 다채로운 색깔이 모여, 외부의 빛을 즐길
수 있다.

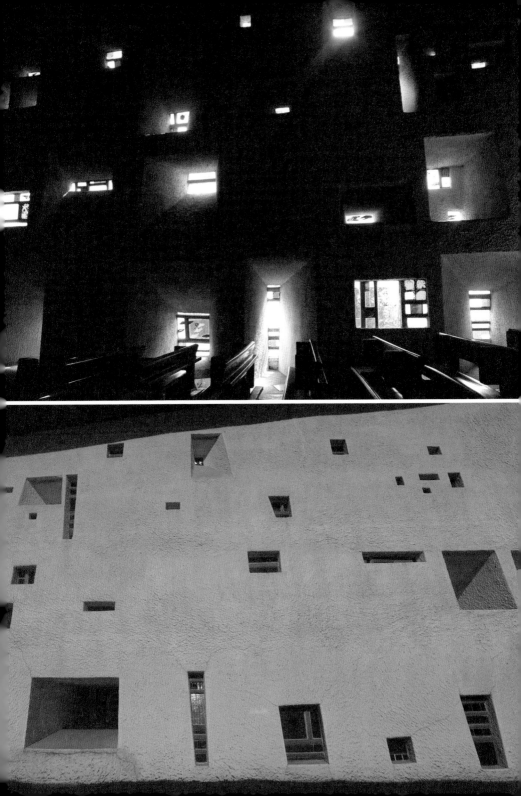

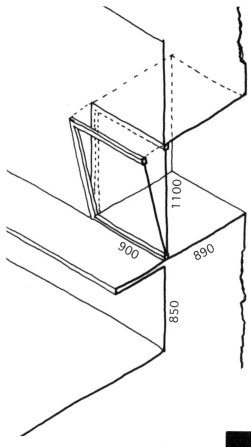

겔베 하우스

Das Gelbe Haus

Gallery / Flims, Switzerland / Df

스위스 건축가 발레리오 올지아티Valerio Olgiati가 주택을 개축해
만든 갤러리. 창 하부에 맞춰 설계한 테이블에 전시품을 진열한
다. 회반죽이 벗겨져 돌의 거친 면이 드러난 벽에 규칙적으로
뚫려 있는 창은 콘크리트로 보강된 창틀이 정사각형의 윤곽을
강조한다. 두꺼운 벽 안쪽에 창호를 설치했기 때문에 외부에서
보면 창이 마치 벽에 뚫려 있는 구멍처럼 보인다.

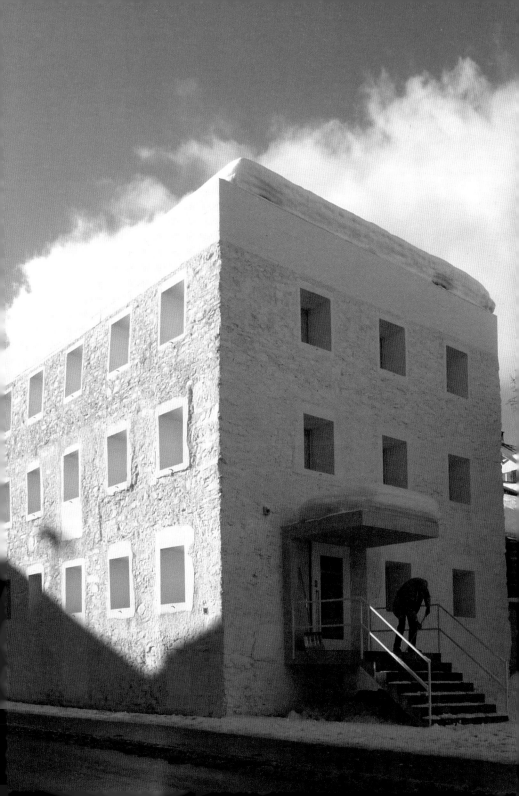

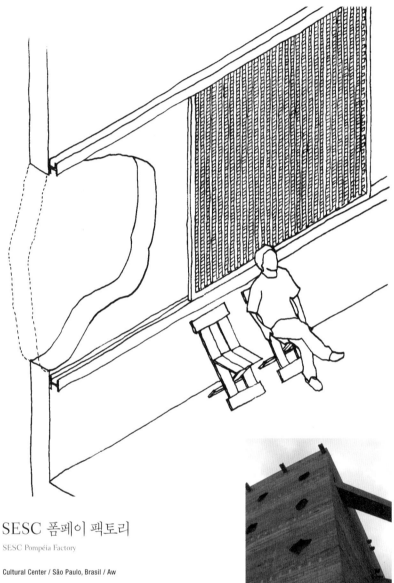

SESC 폼페이 팩토리

SESC Pompéia Factory

Cultural Center / São Paulo, Brasil / Aw

브라질 건축가 리나 보 바르디Lina Bo Bardi가 설계한 복합문
화센터. 콘크리트 상자에 구멍을 뚫은 것 같은 부정형의 창
은 안쪽에 붉은 격자를 설치했을 뿐, 유리도 없고 에어컨도
없다. 옥외 광장이 적층된 듯한 산뜻한 느낌을 준다.

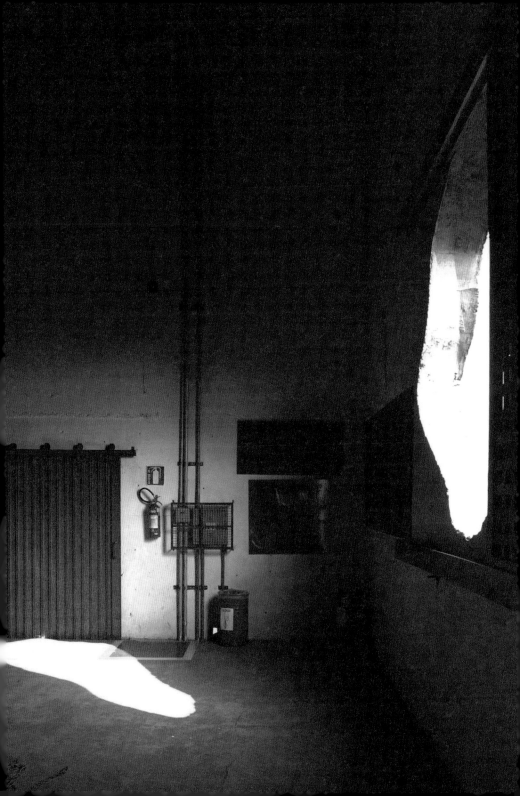

빛이 가득한 방

Light Room

창은 평평한 이차원이 아니라 벽이나 틀의 두께를 포함한 삼차원으로 구성된 작은 공간이다. 이러한 창의 공간개념을 깨닫는다면, 그 개념을 확대해 사람의 몸이 그 안으로 들어가 빛으로 둘러싸이는 상태를 상상하는 것이 그다지 어렵지 않다. 사람이 들어갈 수 있는 창으로만 이루어진 공간을 여기서는 '빛이 가득한 방'이라고 부르기로 한다. 창의 공간을 넓힐 때는 문을 여닫는 조작성도 고려해 작은 유리판을 조합하는 방법을 주로 활용해왔다. 벽 두께는 얇고 면적은 넓은 방이나 외부로 돌출된 부분에 이를 이용하면 '빛이 가득한 방'이 만들어진다. 창 자체를 공간화하는 상상력은 19세기 공업 기술로 등장한 섬세한 철제 프레임이나 대형 유리 덕분에 폭발적으로 전개되었고, 크리스털 팰리스Crystal Palace나 밀라노의 갈레리아Galleria, 파리의 파사주Passage 등으로 승화되었다. 이는 어둠을 가두는 벽, 무게에 지배당한 석조 건축의 계보를 뒤로하고 빛을 모으는 벽, 중력으로부터 자유로운 상태를 지향하는 새로운 건축 계보의 시작을 알렸다.

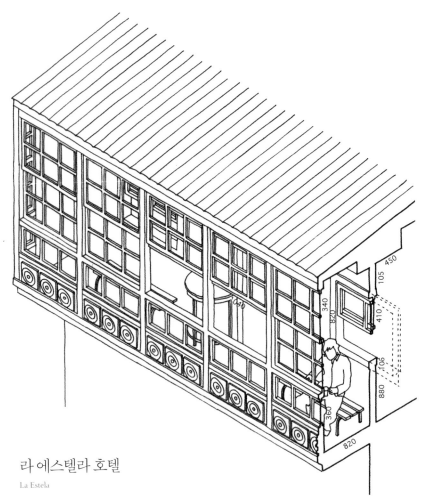

라 에스텔라 호텔

La Estela

Hotel / Santiago de Compostela, Spain / Cfb

산티아고 데 콤포스텔라에 있는 광장 옆 라 에스
텔라 호텔. 건물의 최상층에만 '갈레리아'라고 불
리는 하얀 내닫이창이 건물 정면 가득 연속적으로
이어져 있어 멋진 거리를 형성한다. 나무틀의 위
아래 창을 조합한 연창(둘 이상의 창을 수평으로 이은 창-옮
긴이)의 내부는 얇은 벽이어서 빛이 넘치는 방을 만
들 수 있다.

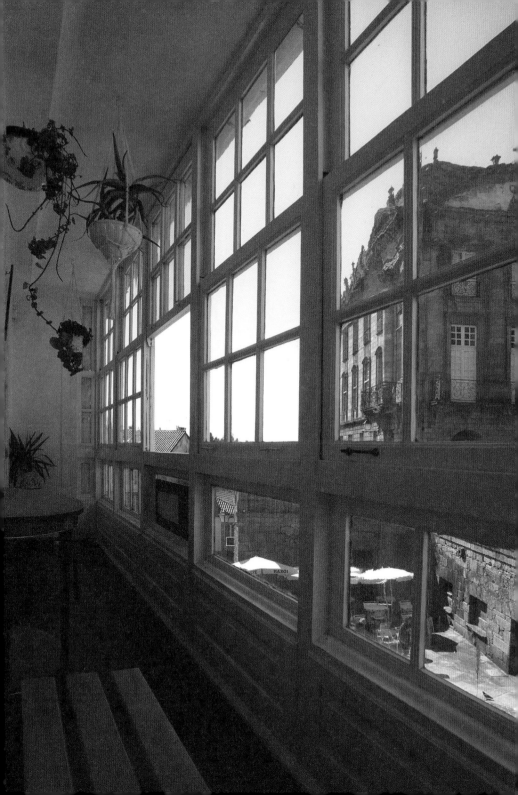

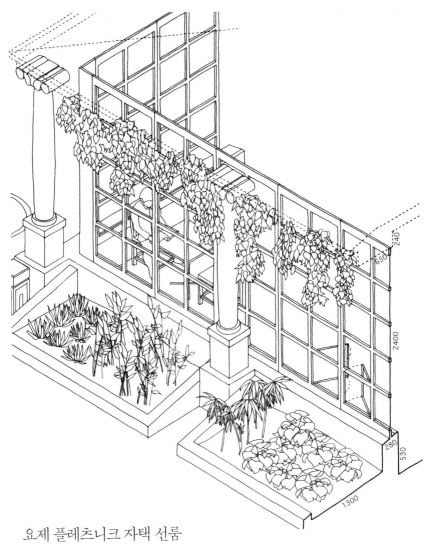

요제 플레츠니크 자택 선룸

Plečnik House

House / Ljubljana, Slovenia / Cfb

슬로베니아를 대표하는 건축가 요제 플레츠니크Jože Plečnik의 자택 선룸sunroom(일광욕을 위해 벽을 유리로 만든
방 - 옮긴이). 귀여운 원기둥이 늘어선 안쪽의 삼면에 작게 분할된 스틸새시 유리창(일부는 안쪽으로 열도록 만
든 환기용 창)이 설치되어 있다. 창 아래에는 식물을 재배하는 화단, 창 위에는 격자 울타리가 있는데, 창
안과 밖의 경계에 식물들을 집중적으로 모아놓아 창의 경계가 모호해 보인다.

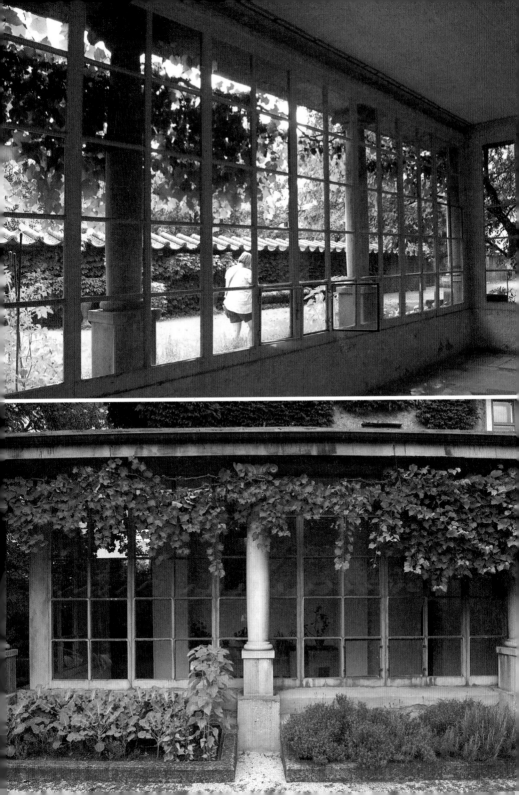

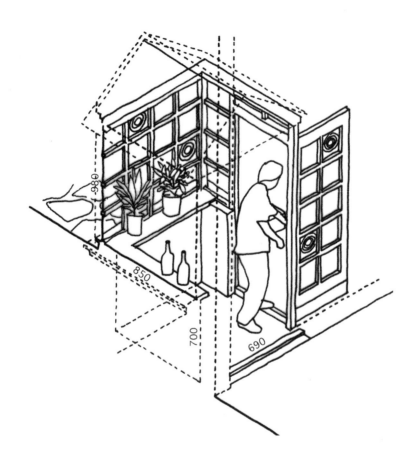

사진가의 집

Photographer's House

House / Bibury, England, UK / Cfb

영국 바이버리에 자리한 사진가의 스튜디오 겸
주택 현관. 작게 분할한 나무틀이 삼면에 설치되
어 있고 창틀 아래에는 화분이 놓여 있다. 창 일부
에는 '불스 아이 글래스 윈도bull's-eye glass window'라
고 불리는 물결 모양의 유리가 끼워져 있다.

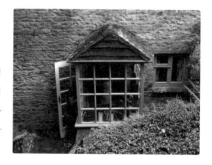

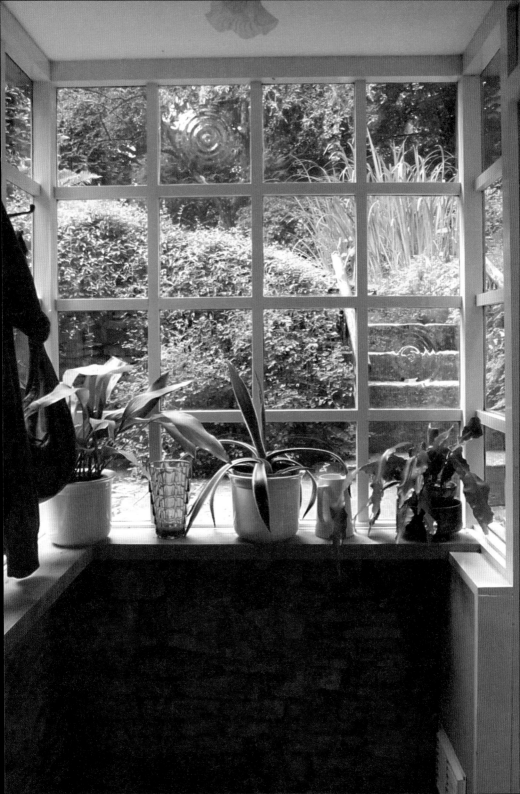

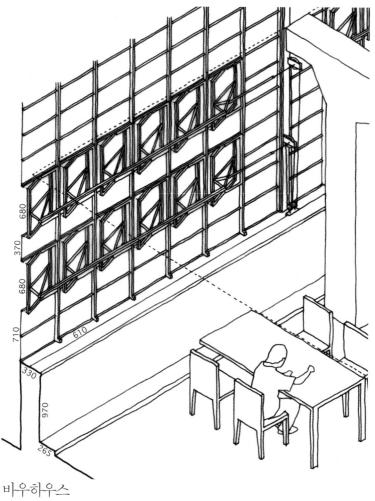

바우하우스

Bauhaus

School / Dessau, Germany / Df

제1차 세계대전과 제2차 세계대전 사이, 유럽 예술의 흐름을 이끈 바우하우스 운동의 창시자 발터 그로피우스Walter Adolf Georg Gropius가 설계한 독일 데사우의 바우하우스 교사校舍. 스틸새시로 작게 분할한 유리 면이, 마치 커튼처럼 세 개의 층을 감싸며 측면을 덮고 있다. 연속으로 이어진 두 단의 중심축 회전문은 도르래를 조작해 열고 닫을 수 있다.

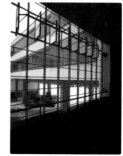

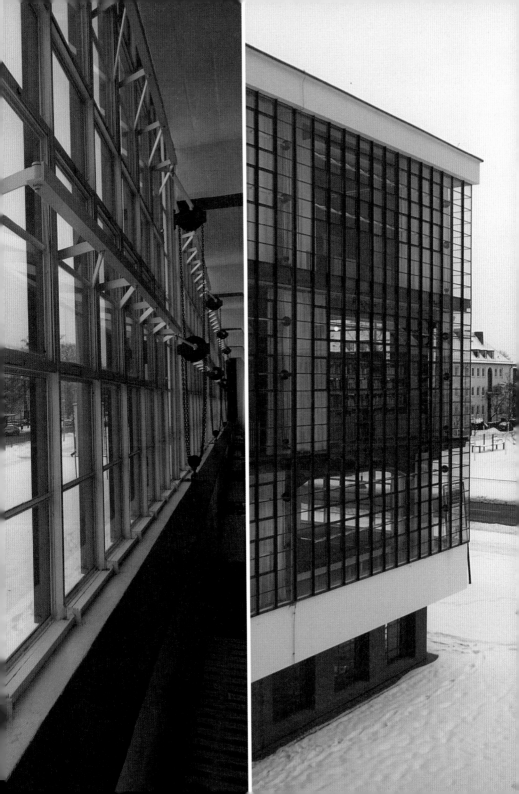

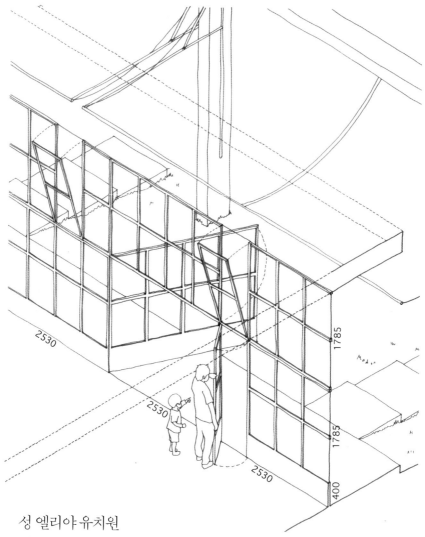

성 엘리야 유치원

Asilo d'Infanzia Sant'Elia

Kindergarten / Como, Italy / Cfa

이탈리아 북부의 코모에 있는 건축가 주세페 테라니Giuseppe Terragni가 설계한 유치원. 스틸새시로 작게 분할한 유리창이 높이 약 4미터, 폭 약 7.5미터의 공간을 둘러싸고 있다. 매우 세련되게 배치된 빛은 사회규범에 익숙하지 않은 아이들이 질서에 따르도록 자연스럽게 이끄는 역할을 한다. 옥외 프레임에 부착된, 햇빛 차단용 차양을 열면 잔디와 실내 창가에 그늘이 져 놀이 공간이 연장된다.

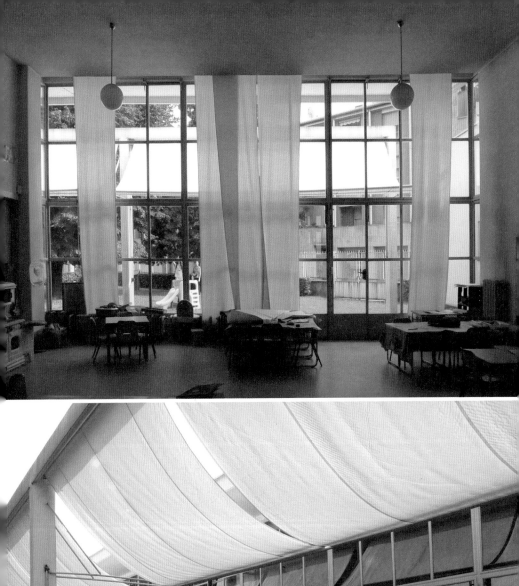
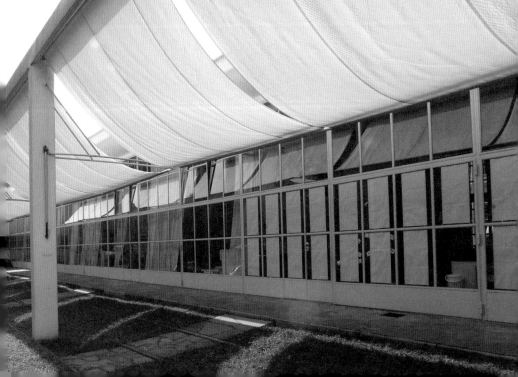

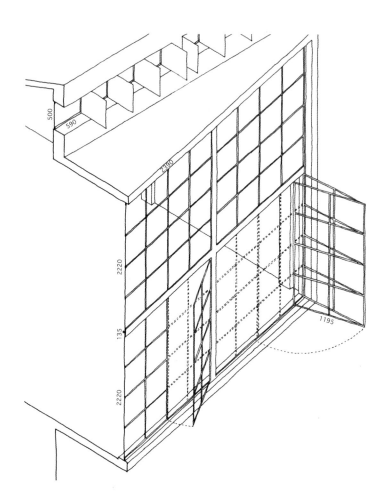

디에고 리베라와 프리다 칼로의 아틀리에

Casa Estudio Diego Rivera y Frida Kahlo

Atelier / Mexico City, Mexico / Aw

건축가 후안 오고르만이 설계한, 화가 디에고 리베라의 아틀리에. 가느다란 새시로 분할된 북향의 커다란 창은 하부가 접이식 문과 여닫이문으로 나뉘어 있다. 톱날지붕에는 세로로 루버와 환기창이 조합된 '하이 사이드 라이트high side light'가 설치되어 있다.

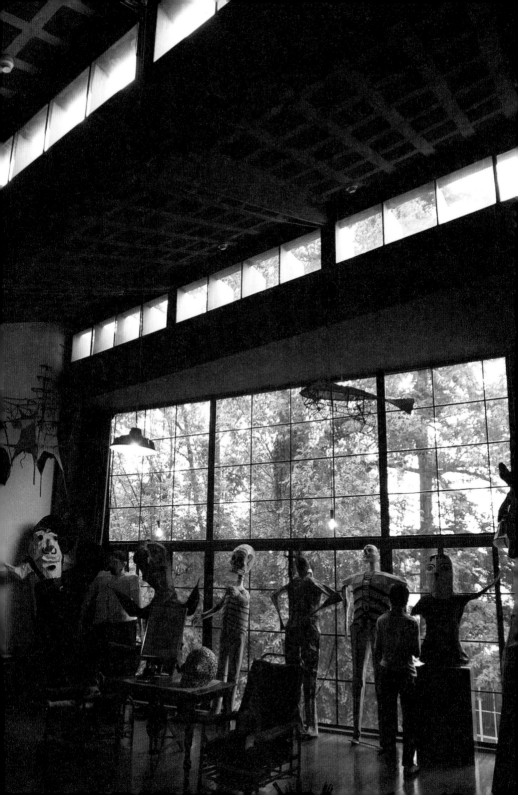

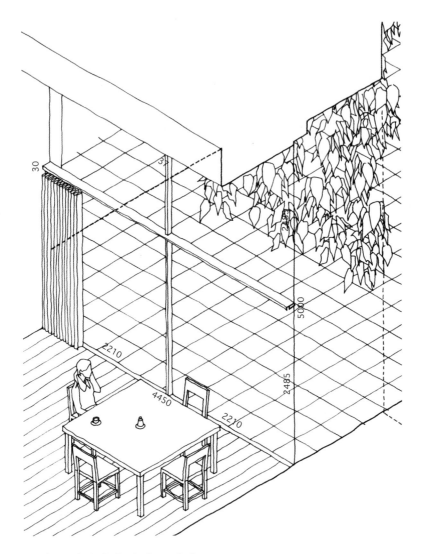

루이스 바라간의 자택 휴게실

Casa Barragan Common Room

House / Mexico City, Mexico / Aw

건축가 루이스 바라간의 자택 휴게실. 마당을 바라보는 큼직한 창은 바로 옆방의 수납공간과 깊이가 비슷하지만 이곳은 비어 있다. 즉 가구의 영역인 방과 외부 마당 사이에 빛의 영역이 존재하는 것이다. 창틀은 벽에 묻혀 있어, 중간 지지대의 실루엣만 십자가처럼 부각된다.

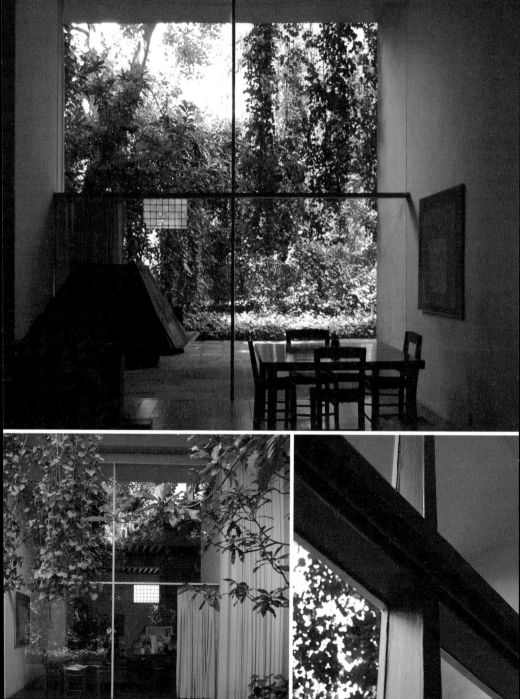

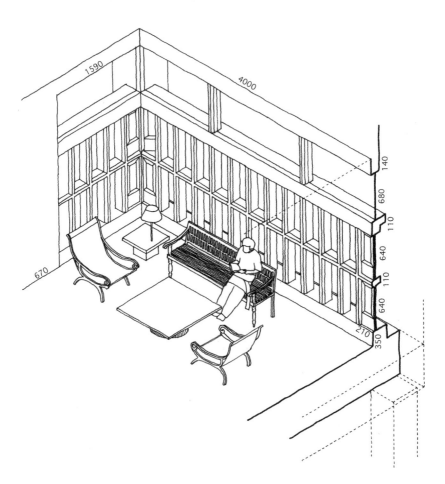

루누강가 별장 게스트룸

Lunuganga Guest Room

House / Bentota, Sri Lanka / Af

스리랑카의 건축과 예술, 문화에 큰 영향을 끼친 국민 건축가 제프
리 바와Geoffrey Bawa의 별장인 루누강가의 게스트룸. 창을 고르게 나
누기 위해 가느다란 틀을 반복해서 사용했다. 창의 높이도 일단 사람
키 정도에서 나눈 다음 천장까지의 남은 부분은 창의 폭보다 넓게 처
리했다. 공간과 밀림의 인접성을 한껏 높였다.

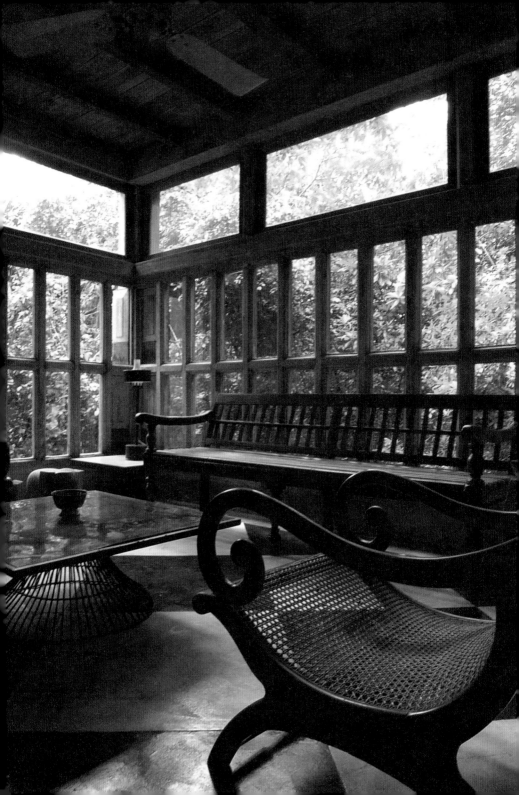

스리랑카 기후와 풍토 속에서
살아간다는 것, 건물을 짓는다는 것

_건축가 제프리 바와가 설계한 루누강가 별장

작은 해변 마을 벤토타에서 30분 정도 자동차로 달리면 아침 이슬을 머금은 촉촉한 공기가 느껴진다. 스리랑카 남서부 해안의 데두와 호 옆에는 건축가 제프리 바와가 평생 심혈을 기울여 지은 루누강가 별장이 있다.

넓은 잎들이 무성한 울창한 수목을 지나 정문에 들어서면 눈앞이 환해지면서 빛바랜 붉은 기와를 머리에 인 포치porch가 방문객을 맞이한다. 포치 앞, '가든 룸'이라고 불리는 서재에는 천장 높이의 내닫이창이 있고, 등나무로 엮은 골동품 의자와 벤치가 밀림의 수목과 어우러질 듯 가까운 거리에 놓여 있다. 총 다섯 개의 건물로 이루어져 있는데 건물마다 비를 막아주는 지붕이 있는 베란다와 테라스가 있고 그 지붕을 지탱하는 기둥은 엔타시스entasis(건물의 조화와 안정을 위해 기둥 중간 부분을 약간 배가 부르게 만든 건축 양식 -옮긴이)나 팔각형으로 구성되었다. 고전적인 콜로니얼 스타일colonial style(17~18세기 영국·스페인 등의 식민지에서 본국 양식을 모방한 건축 양식 -옮긴이)의 모티프가 어느 시대 것인지 판단이 되지 않는다.

넓은 마당에는 하늘을 향해 뻗어 있는 야자수와 보리수가 그늘을 드리우고, 나무 둥치 근처에는 방사상으로 잎이 퍼진 천년초, 풀고사리 등이 무성히 자라 있다. 공기 중 수분에 빛이 난반사되어 볕이 드는 곳은 안개가 낀 듯 뿌옇다. 안채의 테라스 한쪽은 거실과 이어지고 또 한쪽은 마당으로 개방되어 있다. 나머지 테라스는 유리창으로 차단되어 있고, 그 창 주위에 부드러운

밀림 쪽으로 돌출된 내닫이창

루누강가 별장 테라스에서 바라본 플루메리아 거목

비를 막고 그늘을 만들어주는 처마 공간

쿠션이 놓인 벤치가 있다. 북쪽 호수 방향에는 플루메리아Plumeria 거목이 웅장한 가지를 뻗고 있고, 그 끝에는 이와 대조적으로 섬세한 꽃을 피운 모습을 자랑하며 초록 잔디 여기저기에 하얀 꽃들이 떨어져 있다. 마당 곳곳에 조각상과 돌 벤치, 사람이 들어갈 수 있을 정도로 커다란 항아리와 병이 놓여 있다.

고요함 속에 생동감이 넘치는 이런 환상적인 분위기는 이 지역의 기후와 풍토, 문화를 충분히 숙지했기에 가능한 결과일 것이다. 열대 몬순 지역은 견디기 어려울 정도로 덥고 습하기 때문에 바람이 없는 곳에서는 이내 땀이 배어나 불쾌해진다. 그렇기에 커다란 지붕으로 비를 막고 그늘을 만들어 원활한 통풍과 시원한 공기를 얻고자 했을 것이다. 대부분의 창에는 유리가 끼워져 있지 않다. 간단히 여닫을 수 있는 널문

과 루버가 장착된 미늘문이 있고, 높은 데는 격자나 덧문이 있어 항상 공기가 순환할 수 있는 구조다. 유리가 없기 때문에 공기가 자유롭게 흐르고 나뭇가지 부딪는 소리나 다양한 새들의 울음소리가 들려와 건물 안에 있어도 자연 속에 있는 듯한 느낌이다.

제프리 바와는 기후뿐 아니라 스리랑카의 문화에도 깊이 뿌리 내린 건축을 해왔다. 이는 시간의 층위를 거슬러 올라가 식민지 시대에 지어진 방갈로, 불교 사원 등의 건물을 통해 당시 사람들의 삶의 조건은 어떠한가라는 문제까지 고민했다는 뜻이다. 우리는 현재라는 한정된 세계에서만 생각할 뿐 옛것에 대해 생각하지 않는 경우가 많다. 현대 건축이 풍요롭고 행복하게 느껴지지 않는 이유가 그런 상상력의 한계 때문이 아닐까. 루누강가에서는 과거의 퇴적과 연속 작용이 현재에 삶의 기쁨을 창조하는 방향으로 시간이 흐르고 있다.

노사쿠 후미노리能作文德

그늘 속의 창

Windows in the Shadow

비교적 온난한 지역에서는 유리가 없는 창을 만나게 된다. 창 하면 으레 유리가 끼워진 창을 떠올리는 우리 관점에선 놀라운 일이다. 유리가 없는 창의 용도는 처마와 함께 강한 햇빛을 차단하고 그늘을 만들어 시원함을 얻는 것인데 외부에서 보면 마치 창이 그늘 속에 어둡게 가라앉아 있는 듯 보인다. 여기서는 이런 창을 '그늘 속의 창'이라고 부르기로 한다. 현대에는 에어컨 시스템 덕분에 실내를 쾌적한 상태로 기온을 유지할 수 있게 된 반면 외부의 변화를 느낄 수 없는 밀폐된 공간으로 만들어버린다. 하지만 유리가 없는 창은 건물 안팎의 중간 영역이 되어 베란다나 로지아loggia(한쪽 또는 양쪽에 벽이 없는 복도 모양의 방-옮긴이), 복도 등을 외부와 소통시켜준다. 그늘이 만든 시원한 장소는 안과 밖 경계 지점에서 휴식처가 되고, 이런 장소들이 거리에 반복적으로 배열되면 일상의 활동이 거리까지 넘쳐 오가는 사람들의 존재도 대범하게 수용할 수 있는 너그러움을 낳는다.

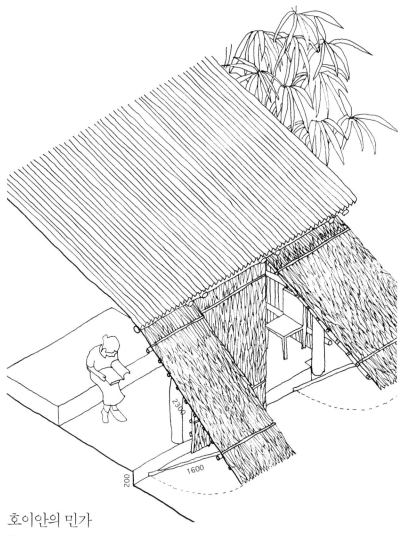

호이안의 민가

House in Hoi An

House / Hoi An, Vietnam / Cw

베트남 중부 호이안의 민가. 코코넛 뱀부coconut bamboo로 기둥과 대들보를, 코코넛 잎을 엮어 벽을 만
들었다. 상식적인 창이 아니라, 들어 올릴 수 있는 벽이 문과 창을 대신한다. 문은 코코넛 뱀부를 버
팀목 삼아 여닫는다.

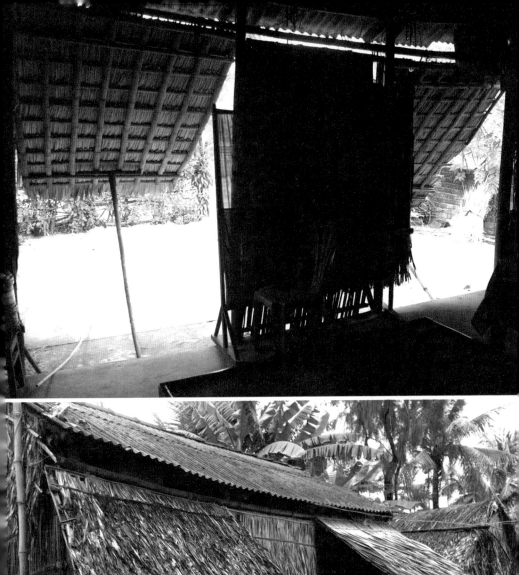
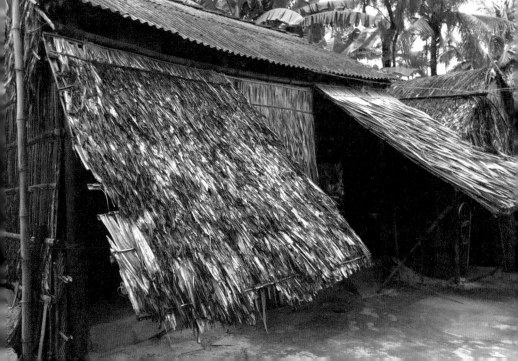

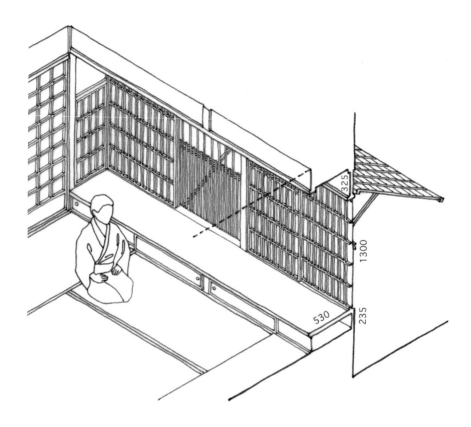

325

1300

235

530

다실 쵸슈카쿠 곁방

聴秋閣

Tea Pavilion / Yokohama, Japan / Cfa

요코하마 산케이엔 공원의 다실용 정자 곁방. 장대를 이용해 들창을 들어 올린다. 들창 안쪽에 세로
로 늘어선 격자가 하부에만 두 배로 촘촘히 배열되어, 위아래의 밀도에 변화를 준다. 안쪽에는 장지
문이 있어 격자의 실루엣이 장지문에 어렴풋이 비친다. 창 아래에는 쓰케쇼인(付書院(마루를 한 층 높여 만든
책상 높이 정도의 독서용 선반 – 옮긴이)) 같은 디자인의 긴 마루가 있다.

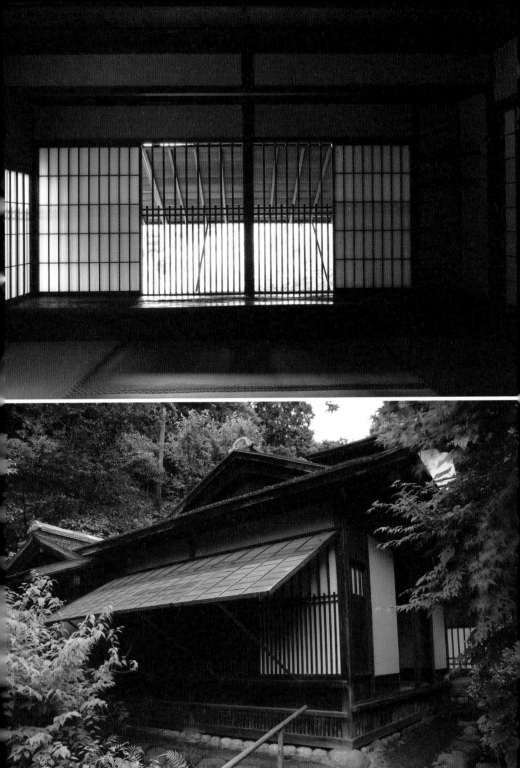

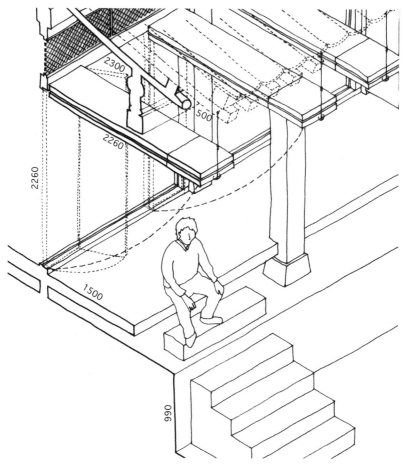

남산 한옥

Hanok in Namsan

House / Seoul, Korea / Dw

서울 남산의 전통 한옥. 깊은 처마 밑의 툇마루 안쪽에 있는 대청마루에는 한지로 마감한 들문이 설치되어 있다. 들문은 가벼워서 여닫기에 매우 편리하다. 두 장석 겹쳐 들쇠 또는 걸쇠라고 부르는 고리에 들문을 고정하면 공간이 훤히 드러나기 때문에 원하는 대로 채광, 통풍, 습도를 조절할 수 있다.

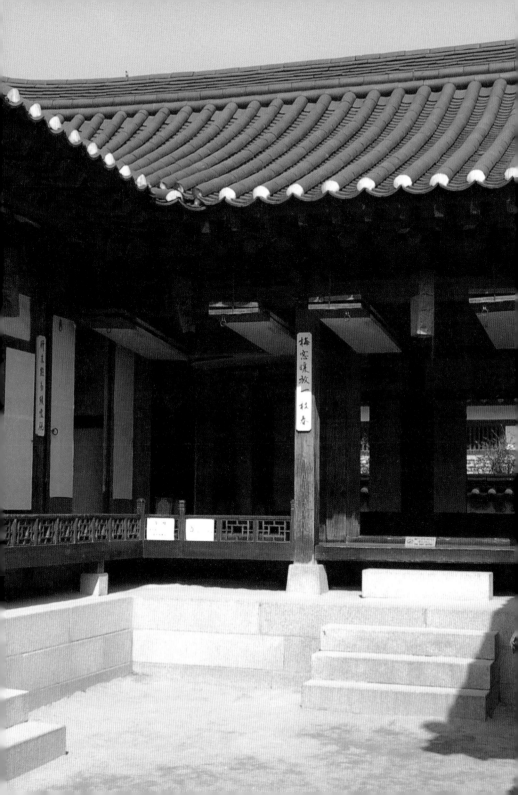

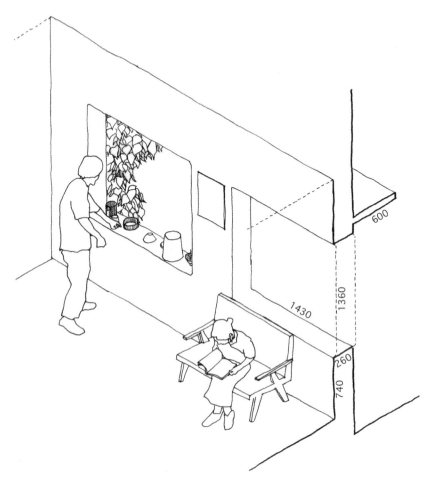

피나왈라의 불교 사원 숙소

Buddhist Temple in Pinnawala

Temple / Pinnawala, Sri Lanka / Af

열대 몬순기후에 속하는 스리랑카의 피나왈라 불교 사원
숙소. 복도의 하얀 벽면에 뚫린 창은 유리는 없지만 상부
에 처마가 있어 햇빛과 비를 막아준다. 창틀에는 식기, 주
변에는 벤치를 놓아 식사와 독서를 하는 장소로 이용한다.

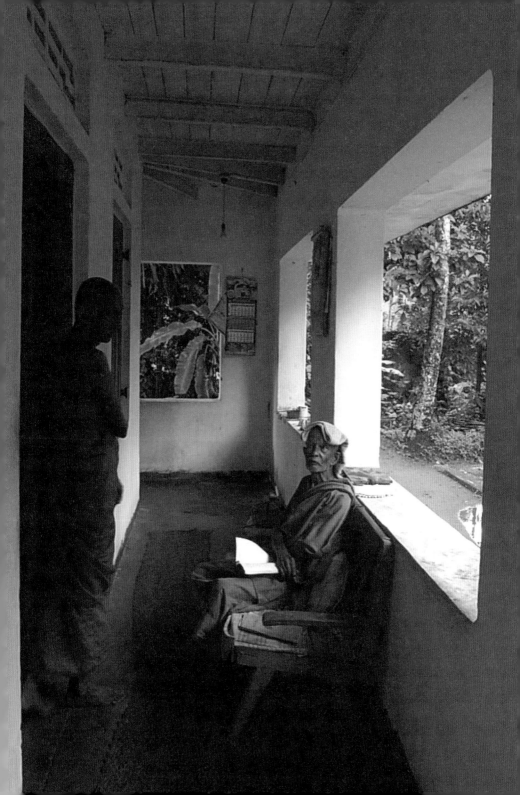

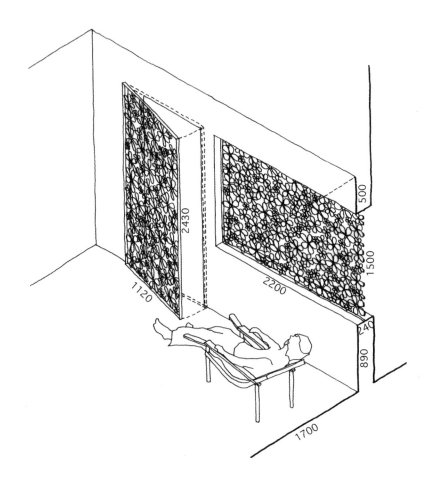

네곰보의 민가

House in Negombo

House / Negombo, Sri Lanka / Af

스리랑카 네곰보에 있는 민가. 현관 쪽 창에는 꽃 모
양의 쇠 격자가 채워져 있고 의자가 놓인 로지아 형
태의 공간이 조성되어 있다. 외부에서는 어둠을 배
경으로 쇠 격자의 꽃 모양이 부각되고, 내부에서는
빛을 배경 삼아 꽃의 윤곽이 그림자로 나타난다.

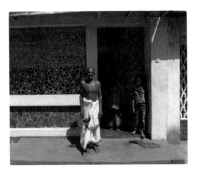

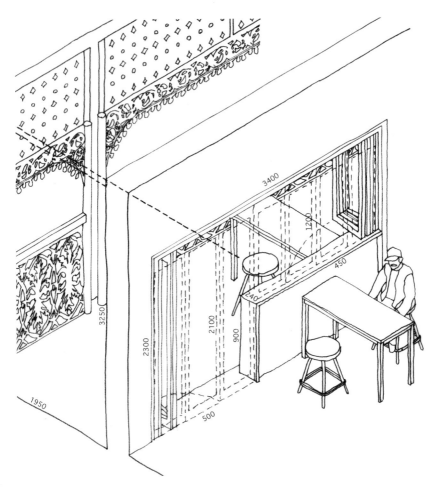

레가타 호텔

Regatta Hotel

Cafe, Bar / Brisbane, Australia / Cfa

1874년에 건축된 호주 브리즈번의 호텔. 따뜻한 기후 때문에 그늘진 공간이 건물을 둘러싸는 베란다 형태가 일반화되어 있다. 장식된 기둥, 난간, 상부에만 설치된 벽을 통해 바람이 드나든다. 빛의 입자가 확산되는 베란다에서의 식사는 특별한 매력을 느끼게 해준다.

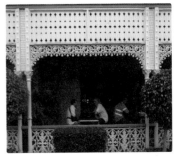

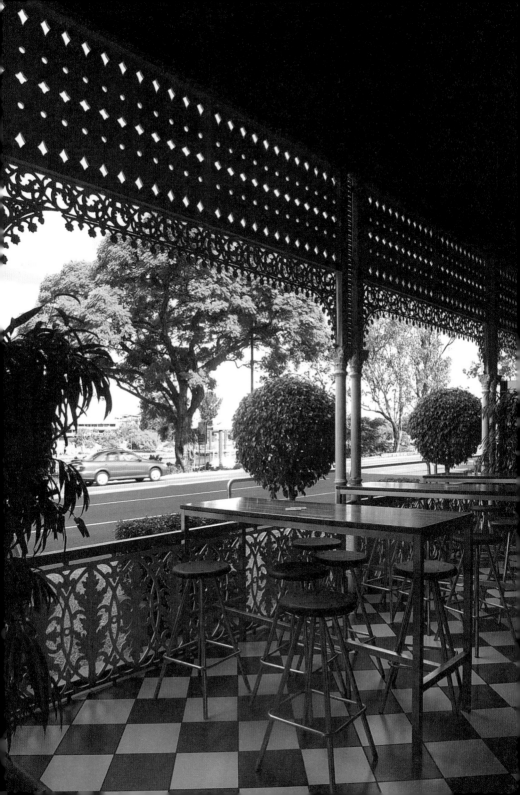

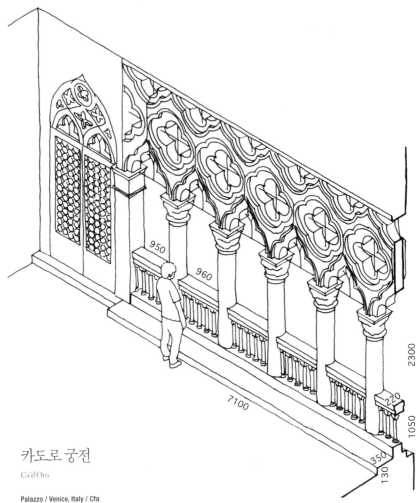

카도로 궁전
Ca'd'Oro

Palazzo / Venice, Italy / Cfa

베네치아의 대운하 카날 그란데Canal Grande에 있는 카도
로 궁전. 13세기 건축물로, 피아노 노빌레piano nobile(근세
궁전에서 응접실과 거실이 자리한 주요 층으로, 보통 2층이고 천장이 높다―옮
긴이)의 발코니는 베네치아의 번화가에 어울리게 베네치
아 고딕 양식의 아치로 장식되어 있다. 운하 쪽에서 비쳐
드는 햇살이 잎사귀 무늬와 위가 뾰족한 아치의 실루엣
을 바닥에 멋지게 그려낸다.

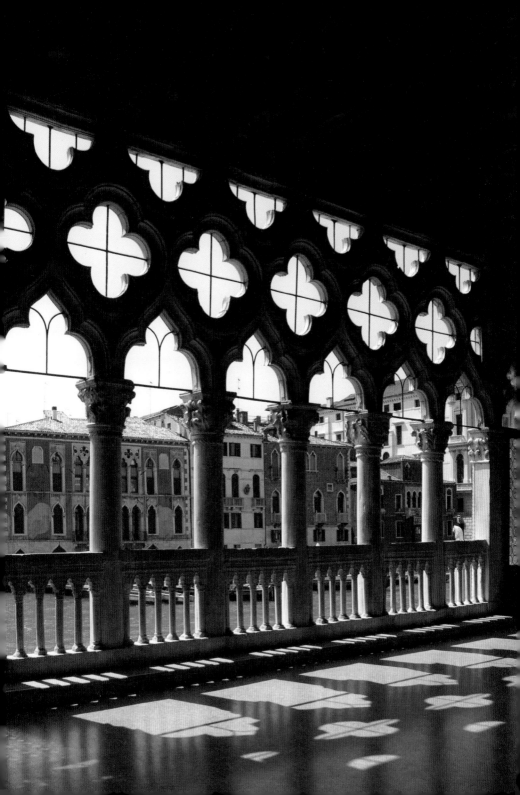

바람 속의 창

Windows in the Breeze

벽에 뚫린 공간이나 기둥과 대들보의 프레임 사이에 유리가 아닌 격자, 루버, 베니션 Venetian 등을 넣은 창은 부자재의 틈이나 개폐할 때의 움직임에 의해 바람이 시각화되는 느낌을 준다. 욕실 안 같은 후텁지근한 무더위가 기승을 부리는 지역에서 공기와 열의 활동을 조절하는 이런 창을 여기서는 '바람 속의 창'이라고 부르기로 한다. 대부분 유리가 아니기 때문에 수밀성水密性(물의 침투, 흡수 혹은 투과를 막는 성질 - 옮긴이)이나 기밀성氣密性(공기 등의 기체가 통과하지 않는 성질 - 옮긴이)에 신경 쓰지 않고 개폐되는 부분을 만든다. 덕분에 창의 조작성은 비약적으로 높아지고, 바람, 열기, 습기에 대항하기보다는 함께 어울려 호응하는 자세를 보인다. 외부 환경을 충분히 이해하고 너그럽게 대하는 여유 있는 자연관을 느낄 수 있는 창이다.

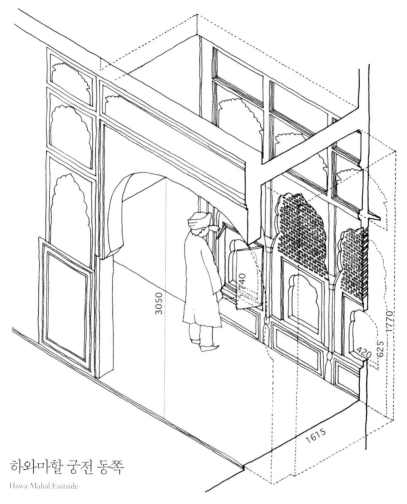

하와마할 궁전 동쪽

Hawa Mahal Eastside

Palace / Jaipur, India / BW

바람이 잘 통하는 격자형 창문이 많아 '바람의 궁전'이라고도 불리는 하와마할. 하부에는 아치형 개
구부를 포함한 직사각형의 쌍바라지double window(좌우로 여닫는 두 짝의 덧창 – 옮긴이) 목제 창호가 설치되어 있
고 상부는 수많은 구멍이 조각된 석판으로 덮여 있다. 이 돌 필터는 안마당에서 들어오는 복사열을
차단하는 역할에 그치는 게 아니라, 냉방 기능까지 해낸다. 비스듬히 위쪽으로 조각된 구멍을 타고
상승해 들어온 외부의 뜨거운 공기가 내부의 그늘을 만나 냉각된 후 안쪽 구멍을 통해 미풍이 되어
스며드는 것이다.

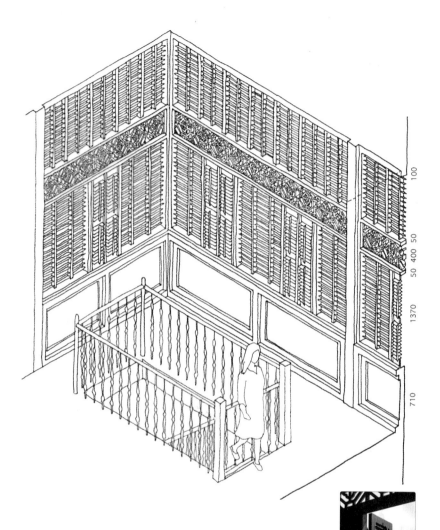

100
50
400
50
1370
710

말라카 박물관

Malaka Museum

Museum / Malaka, Malaysia / Af

말레이시아 말라카 박물관의 계단참. 반복적으로 이어진 쌍바라지 나무창이 섭새김 (재료의 면에 글자나 그림이 도드라지게 가장자리를 파내거나 뚫어 새기는 것. 돋을새김이라고도 한다-옮긴이) 난간에 의해 위아래로 분할되어 있다. 루버로 구성된 창이 햇빛을 차단하고 바람을 받아들이는 한편, 한가운데의 난간은 빛을 희미하게 통과시킨다. 루버의 각도는 창 중앙의 장살로 조절할 수 있다.

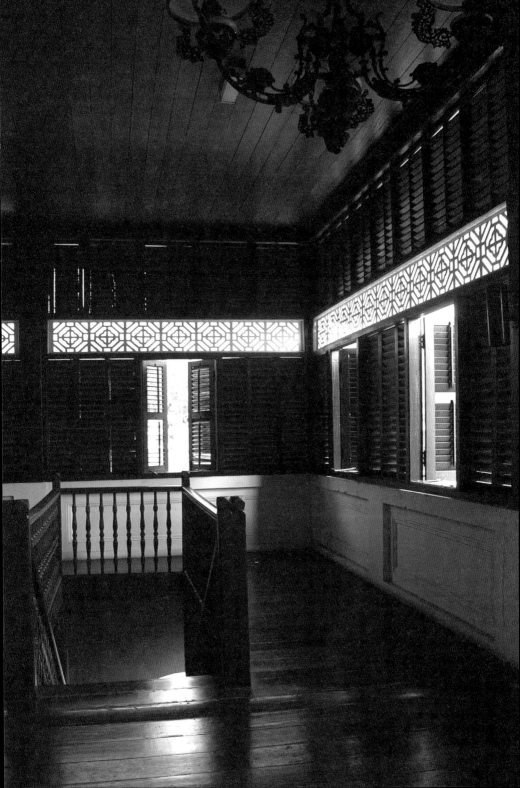

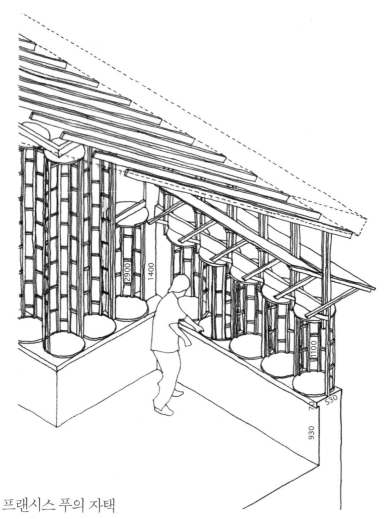

프랜시스 푸의 자택
Francis Foo House

House / Kuala Lumpur, Malaysia / Af

말레이시아 건축가 지미 림Jimmy Lim이 설계한 말레이시아 쿠알라룸푸르의 주택. 창은 은행 창구에서 볼 수 있을 법한 회전식 반원기둥 형태지만 이 유리창으로 드나드는 것은 화폐가 아니라 바람이다. 의학 박사 프랜시스 푸의 자택.

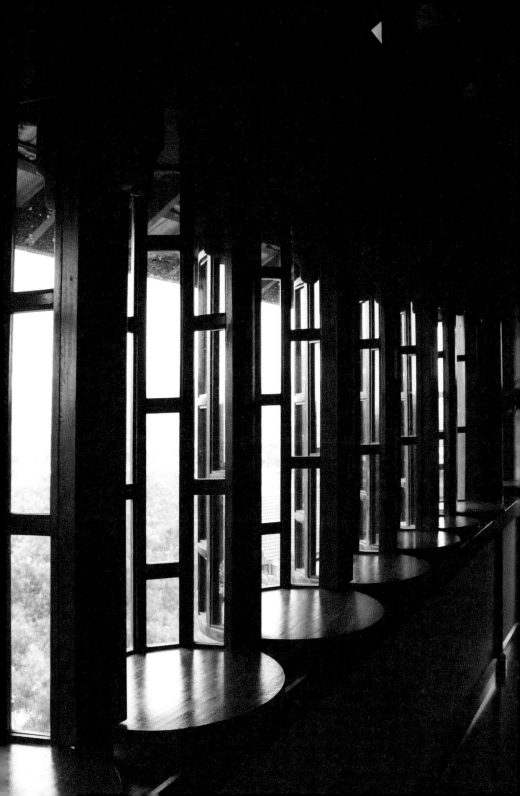

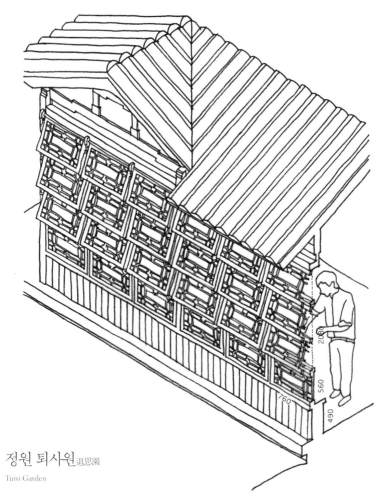

정원 퇴사원退思園

Tuisi Garden

Pavilion / Tongli, China / Cfa

중국 퉁리同里의 정원인 퇴사원 연못에 자리한 시
아四阿(기둥이 넷이고 지붕이 사각뿔 모양인 일종의 정자 – 옮긴이).
격자 모양의 내닫이창 스물한 개가 이어져 있고
창가에는 걸터앉을 수 있는 자리가 있다. 창호지
가 벗겨진 채 구멍이 그대로 드러나 있어 통기성
이 충분한데다 창을 약간 열어놓아서 덕분에 수
면에서 올라오는 시원한 기운과 바람의 흐름을
훨씬 잘 느낄 수 있다.

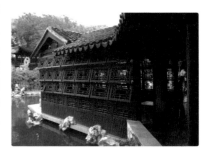

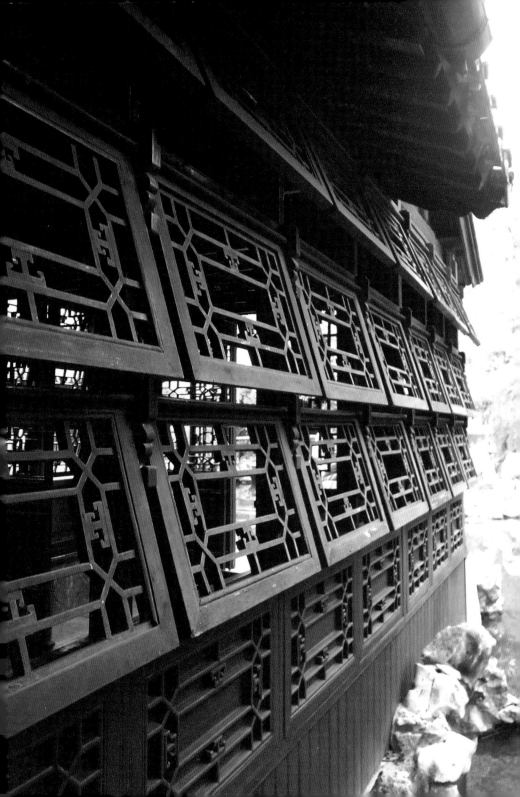

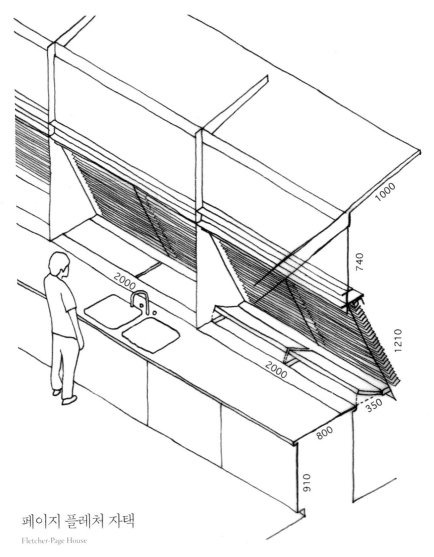

페이지 플레처 자택
Fletcher-Page House

House / New South Wales, Australia / BS

호주 건축가 글렌 머컷Glenn Marcus Murcutt이 설계한 배우 페이지 플레처의 전원 주택. 부엌 싱크대 너머로 유리가 비스듬히 부착되어 있고 고정 유리와 벽 틈새에 통기용 목제 여닫이문이 설치되어 있다. 비가 내리는 날에는 빗방울이 마감을 하지 않은 경사진 창유리를 타고 그대로 바닥으로 떨어지기 때문에 빗물을 차단하면서도 환기시킬 수 있다. 햇빛은 유리 외부의 수평 블라인드로 조절해 차단한다.

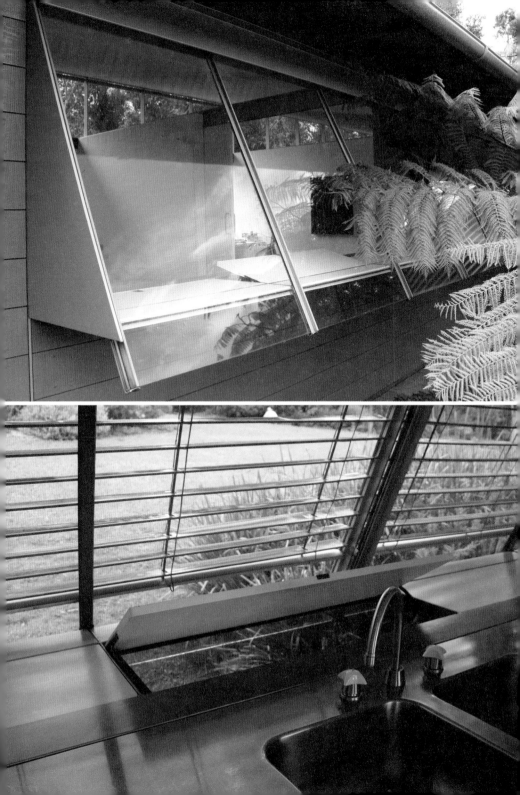

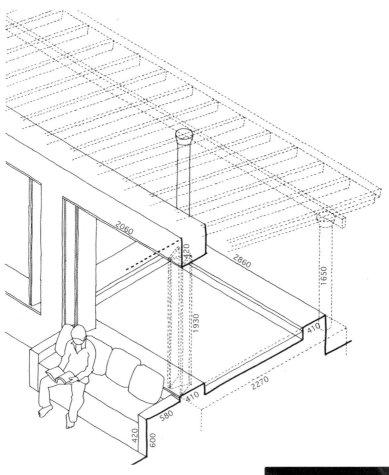

파라다이스로드 갤러리 카페
Paradiseroad Gallery Café

Café/ Colombo, Sri Lanka / Af

스리랑카 콜롬보에 있는 파라다이스로드 갤러리 카페. 건축가 제프리 바와가 이용했던 사무실이다. 긴 처마 아래 공간에 수반永盤을 설치해 외부에서 들어오는 바람이 수면에서 한 차례 식은 뒤에 실내로 들어오도록 꾸며놓았다. 창가에는 소파가 놓여 있고 창에는 유리 없이 목제 접이문만 설치되어 있다.

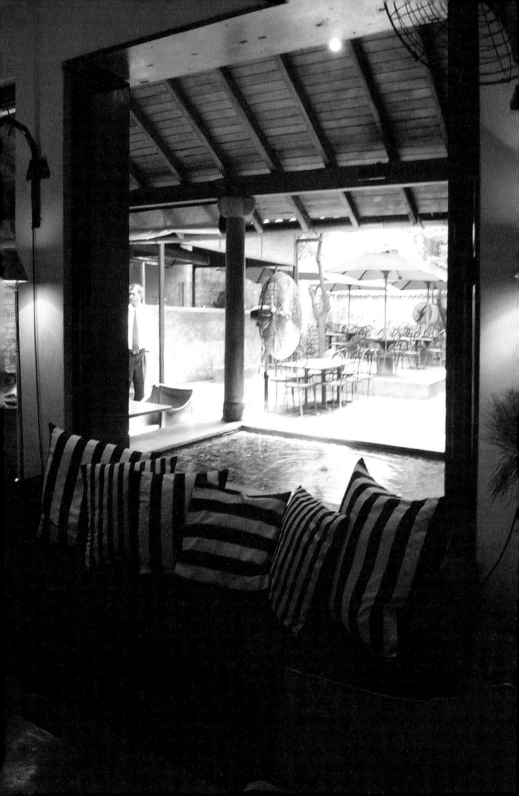

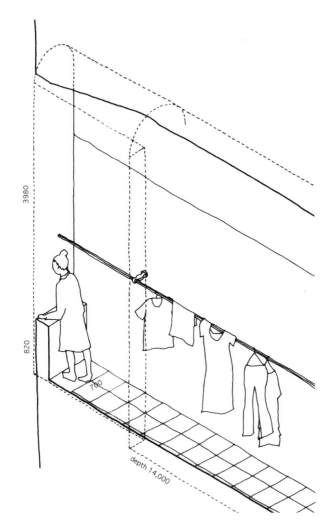

카톨리카 부두의 아파트

Via Rome

House / Procida, Italy / Cs

프로치다 섬의 카톨리카 부두에 있는 아파트. 14미터 두께의 복도 벽에 세로로 길쭉한 모양의 아치 창이 뚫려 있다. 세탁물을 건조하기에 알맞은 바람을 불러들일 뿐 아니라 아름다운 지중해도 조망할 수 있다.

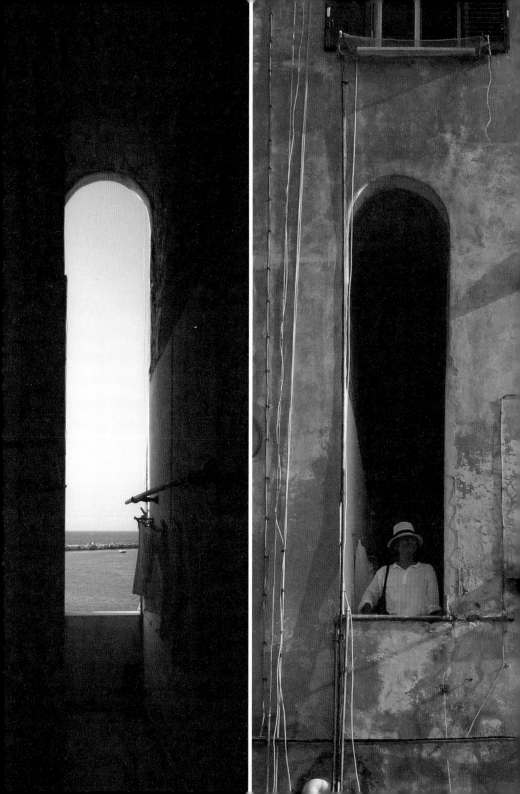

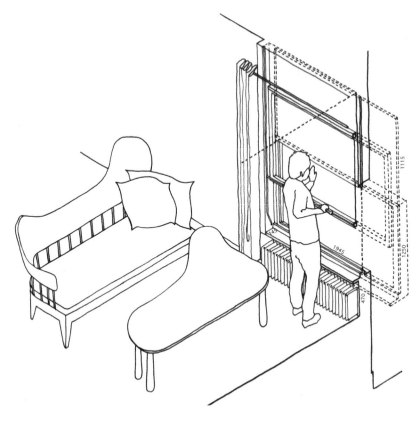

여름의 집

Sommarhuset

House / Stennäs, Sweden / Df

스웨덴을 대표하는 건축가 에릭 군나르 아스플룬드-Erik Gunnar
Asplund의 여름의 집 거실. 남쪽 측면에 설치된 창은 언뜻 보기엔
고정된 것 같지만 창틀에 부착된 추와 균형을 이루고 있어 가볍
게 밀어 올릴 수 있다. 아래쪽 창틀에 부착한 가드레일은 가운데
에 홈이 패어 있어 창을 닫으면 완벽하게 밀폐된다. 위로 올린
유리창은 윗부분의 3분의 1이 천장 안에 감춰진다. 벽 안에는
덧문이 내장되어 있어 원할 때 끌어내리면 된다. 물가에서 불어
오는 바람은 방을 통과해, 반대편의 로지아나 복도와 연결되는
문으로 빠져나간다. 모기가 많은 습지 지역에서 쾌적하게 생활
할 수 있는 지혜가 듬뿍 담긴 창이다.

정원 안의 창

Windows in the Garden

창은 형태에 따라 창 안팎의 감각을 느끼게 해준다. 이런 느낌은 벽으로 둘러싸인 건축물 내부뿐 아니라 정원 같은 외부 공간에서도 가질 수 있다. 정원 담장에 뚫린 창은 의미상으로는 외부에 해당하지만 내부에 있다는 친밀감과 해방감이 중첩되는 다양한 공간 인식을 이끌어낸다. 그리고 이런 창에 가구가 어우러지면 마치 실내에 있는 듯한 감각을 느낄 수 있다. 우리를 정원이라는 외부로 유혹하는 창인 것이다. 이런 행동을 보이는 창을 여기서는 '정원 안의 창'이라고 부르기로 한다. 부지에서 가장 전망이 좋은 장소에 설치되는 '정원 안의 창'에서는 앉아서 쉬고, 식사하고, 독서하는 등 다양한 활동이 이뤄진다. 나아가 나무줄기나 무성한 잎, 돌과 바위, 물 등 자연과 밀착되는 경험을 하며 곤충이나 식물 등 다양한 생명들 사이에 인간이 존재한다는 열린 감각을 느끼게 한다.

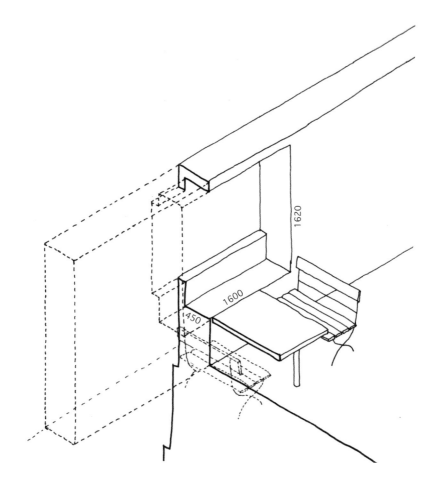

어머니의 집 정원

Villa Le Lac Garden

House / Vevey, Switzerland / Cfb

건축가 르 코르뷔지에가 설계한 어머니의 집 정원. 호수 쪽 콘크리트 담장에 창이 뚫려 있고 조화를
이룬 테이블이 놓여 있다. 커다란 오동나무 그늘 아래 하얀 벤치에 앉아 레만 호를 조망할 수 있다.
정원이지만 집 안에 있는 듯한 친밀감이 느껴진다.

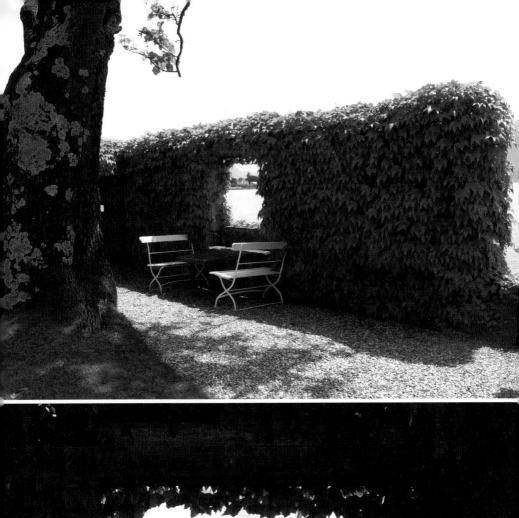
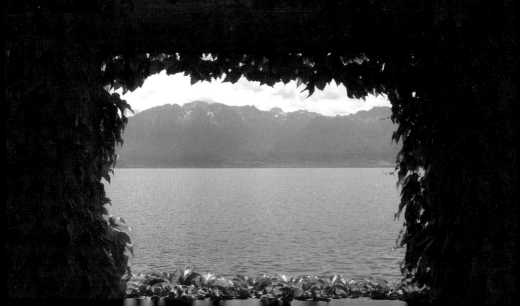

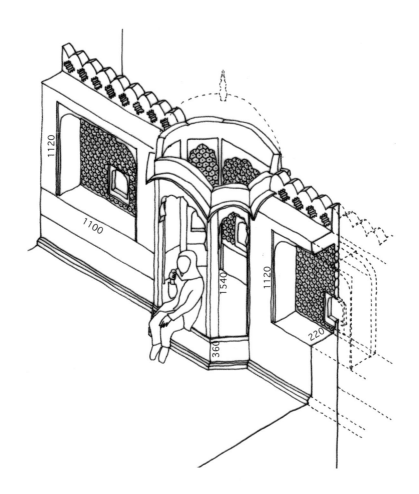

하와마할 궁전 옥상정원

Hawa Mahal Courtyard

Palace / Jaipur, India / BW

자이푸르의 하와마할 궁전 옥상정원. 중앙에 보이는 육각기둥 모양의 자로카 내부는 통기성 좋은 시원한 석벽으로 둘러싸여 뜨거운 열기로부터 보호해주는 피신처가 된다.

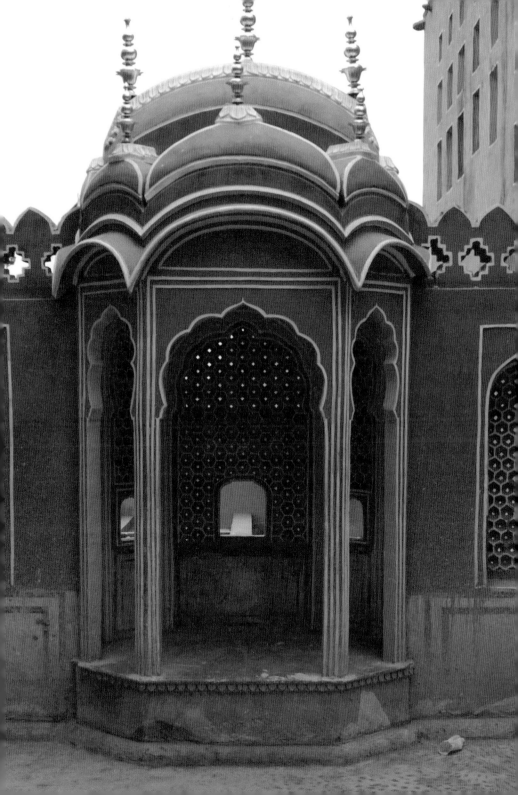

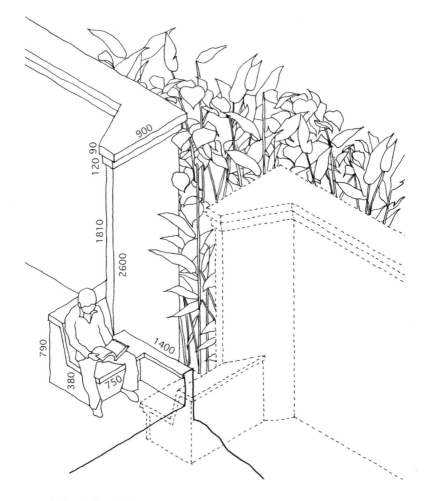

루누강가 별장 정원

Lunuganga Garden

House / Bentota, Sri Lanka / Af

건축가 제프리 바와의 루누강가 별장 정원. 주위의 식물을 가리고 있던 담장이 끊어지면서 외부 밀림의 나무들이 시야에 들어오는 공간이 나타나고 거기에 벤치가 놓여 있다. 정원의 정적과 밀림 식물들의 에너지가 창이 있는 자리에서 멋지게 대비된다.

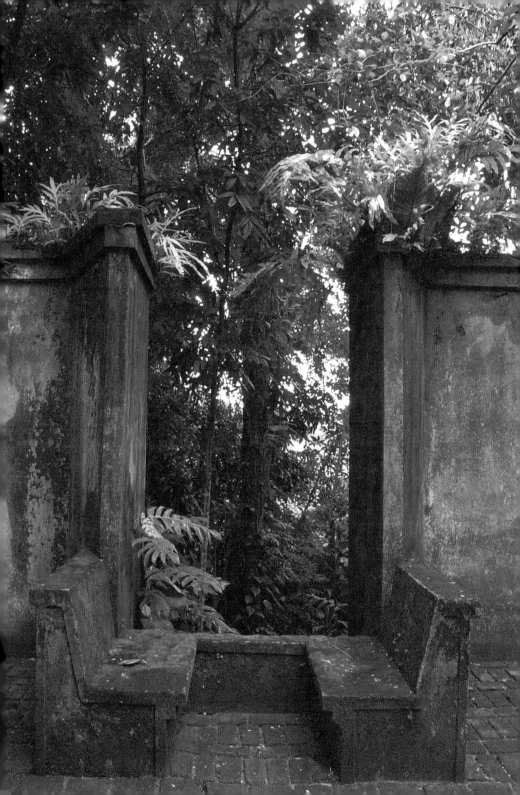

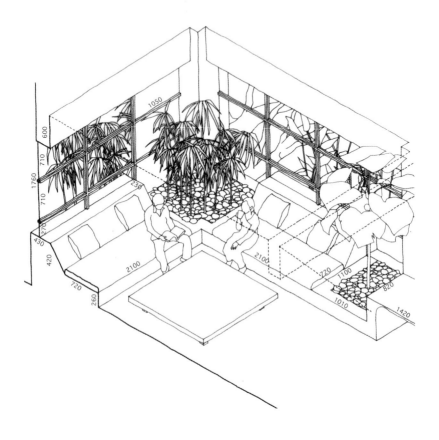

루누강가 별장 북쪽 테라스

Lunuganga North Terrace

House / Bentota, Sri Lanka / Af

루누강가 별장의 북쪽 테라스. 커다란 로지아면서 고정된 유리창이 두 면에 걸쳐 L자로 배치된 것은
바람을 막기 위해서일까. 창가 밖에서 자라는 관엽식물이 외부의 식물들과 어우러지면서 정원과 주
거지의 시각적 경계가 모호해진다.

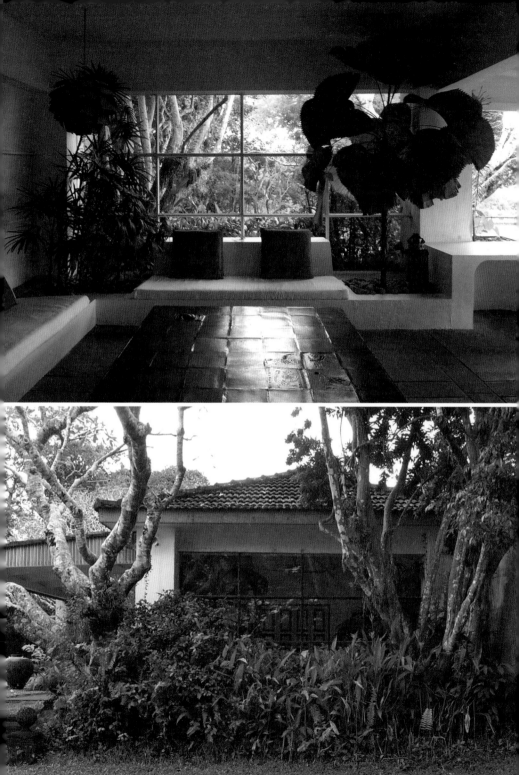

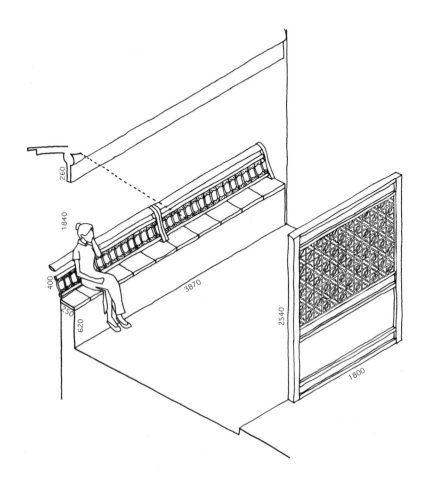

정원 류위안留園의 정자

Refreshing Breeze Pavilion

Pavilion / Suzhou, China / Cfa

유네스코 지정 세계문화유산이자 중국 4대 정원으로 꼽히는 쑤저우의 류위안 정원. 정원 연못에 면해 있는 창에는 걸터앉는 좌석이 있다. 우아하면서도 아름다운 곡선을 그리는 이 좌석은 중국어로 '미인의 의자'라고 부른다. 외출이 잦지 않은 고귀한 신분의 여성이 밖을 바라보며 즐기는 장소였다는 데서 유래한 이름이다.

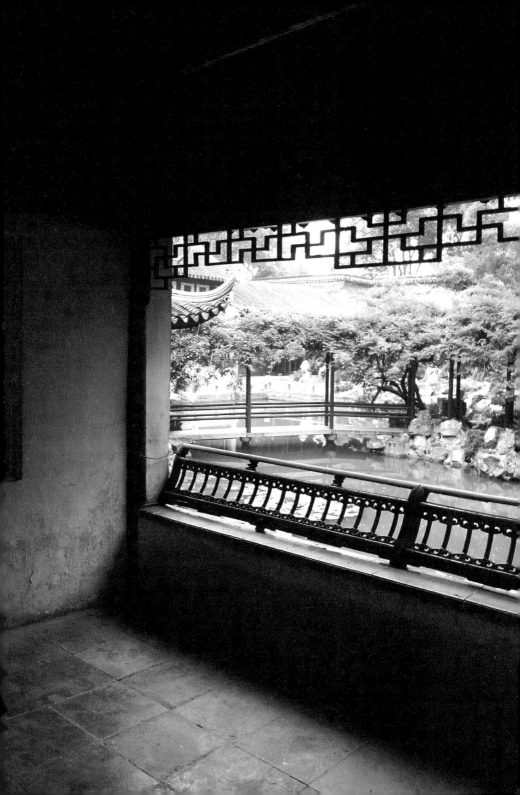

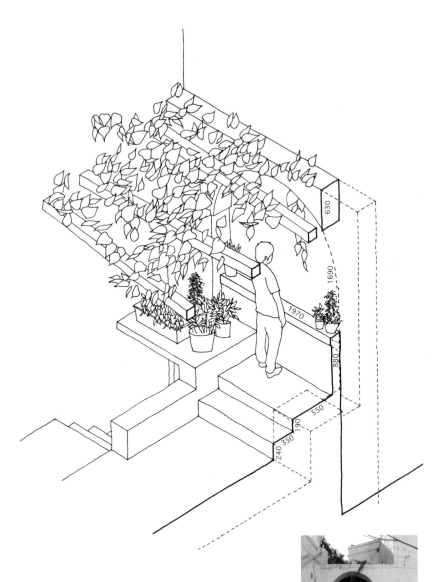

저택 세리오

Palazzo Serio Garden

Palazzo / Florence, Italy / Cs

이탈리아 피렌체의 저택 세리오 정원. 거리보다 한 단 높이 지어진
정원에 포도덩굴이 무성하다. 커다란 아치창을 통해 좁은 골목 사이
몇 겹씩 겹쳐 있는 주택들을 조망할 수 있다.

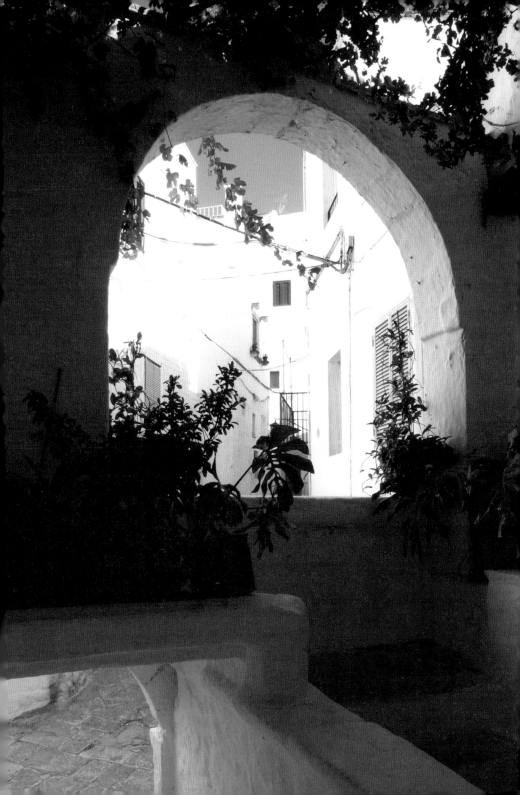

앤티크를 통해
전통과 공명하는 건축

_ 건축가 루돌프 올지아티 Rudolf Olgiati 가 설계한 플림스의 주택

스위스 알프스산맥의 계곡 지역인 그라우뷘덴 주에 자리한 인구 2,500명 정도의 마을, 플림스. 버스를 이용해 골짜기에 펼쳐진 주거지를 구경할 수 있다. 돌아보면 돌과 나무가 섞인 구조, 하얀 회반죽을 칠한 두꺼운 벽, 지역 고유의 목각 기술이 구사된 창호와 가구 등 전통적인 건축 기법과 자재를 이용한 건물들이 눈에 들어온다. 또 수직이 아닌 벽면, 형태나 크기가 제각각인 창, 미묘한 각도로 휘어지면서 닫히는 건물의 윤곽 등 어느 것 하나 비슷한 것이 없지만, 어딘가 모르게 애교 있는 건축 언어를 공유하고 있어 마을의 건물들 대부분이 비슷해 보이기도 한다.

주택의 신축은 물론 증개축을 포함해 이 마을에 약 서른여 개의 건축 작품을 남긴 건축가가 루돌프 올지아티. 자신이 나고 자란 그라우뷘덴 주의 전통적인 건축에 큰 관심을 품고 있던 루돌프는 이 지역의 건물이 철거될 때마다 폐기될 창호나 가구 등을 그러모으고 되도록 세밀하게 목록화해 자택 창고에 보관했다. 그곳의 물건들은 전통 목각 기술이 구사된 두껍고 큰 아치형 나무 문, 사람이 드나들기도 하고 건초를 넣을 때도 이용하는 커다란 현관문, 굵은 목제 창틀, 소박한 목각 생활용품, 오랜 세월 사용해 손때가 묻은 램프나 식기 등의 앤티크(골동품)들로, 그 수가 약 3천 개에 이르렀다. 그는 그것들을 가능하면 원래의 장소에 돌려놓아 건축의 공간으로 되살리겠다는 생각에서, 철거 위기에 놓인 주택의 증개축이나 신축에 적극적으로 나섰다.

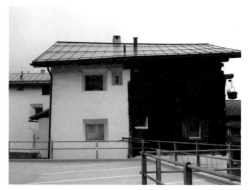

나무 골조에 하얀 회반죽을 발라 개축한 주택

올지아티 박물관에 전시된 앤티크

벽의 두께를 이용해 빛을 끌어들이는 창

하나하나의 앤티크에는 오래전 농가의 삶, 오랫동안 연마해온 공예 기술, 반복해서 영위해온 생활 풍습 등의 문화가 짙게 투영되어 있다. 이것들이 현대 건축에 재배치되면서 본래 역할이 되살아날 뿐 아니라 자연스럽게 과거를 떠올리게 하며 문화의 역사를 일상적으로 돌아보게 한다. 이런 노력은 현재의 삶이 역사적인 시공간 속에 자리매김하게끔 하고, 그로 인해 새로운 건축상을 낳는다. 새로운 일상과 오래된 물건 사이, 현대의 문화와 과거의 문화 사이, 건축물과 대지 사이에 다양한 공조 현상이 발생하는 것이다.

앤티크에 새로운 생명을 부여하려 한 그의 작업은 마침내 이 지역만의 새로운 건축 스타일로 정착되었고, 다른 사람의 손길을 통해서도 거리에서 볼 수 있게 되었다. 플림스 거리처럼 건물에 앤티크를 되살리면서 지역 특유의 건축 언어를 끊임없이 재발견하는 활동은 하나의 건축물로는 결코 이룰 수 없는 위대한 사회적 구조물로 남아 있다.

곤노 치에 金野千惠

2.

사람과 함께

Besides People

그곳에서 기차 소리가 들려왔습니다. 그 작은 열차 옆면에 일렬로 늘어선 창들이 붉게 빛나는 듯 보였습니다. 창 안에서 수많은 여행객들이 사과도 깎고 담소도 나누고 있을 거라는 생각을 하자, 조반니는 더이상 아무 말도 하지 못하고 다시 눈을 들어 먼 하늘을 바라보았습니다.

미야자와 겐지宮沢賢治, 《은하철도의 밤銀河鉄道の夜》

―――――

미야자와 겐지의 《은하철도의 밤》에 실린 한 구절이다. 병에 걸린 어머니를 위해 밤낮으로 일하느라 학교 친구들이나 평범한 일상에서 소외됐다고 생각하는 조반니가 기차 소리만으로 사람들의 자유롭고 활기찬 정경을 상상한다. 이는 하나하나의 창 너머 그려진다. 그들의 즐거운 모습과 조반니의 불안정한 마음에는 가슴 시릴 정도로 커다란 간극이 있지만, 바로 그런 간극이 은하까지의 철도 여행을 이끌어준다. 여기서의 창은 사람의 온기와 거리의 불빛이라는 깊은 향수를 안겨주는 존재이자 저 멀리 상상력을 펼쳐나가게 하는 통로가 된다.

일하는 창
Workaholic Windows

아침에 창을 열고 영업을 시작해 저녁에 창을 닫고 영업을 마친다. 이러한 인간의 생활 리듬과 호응하는 창, 마치 동료처럼 느껴지는 창을 여기서는 '일하는 창'이라고 부르겠다. 제품을 만드는 작업대나 조리대, 물건을 판매하는 카운터, 물건을 보여주는 진열대가 조합된 창은 거리에 활기를 불어넣는다. 쇼윈도 너머로 액세서리나 식기, 작은 잡화들이 진열되어 있으면 누구나 걸음을 멈추고 들여다보기 때문이다. 햇살 아래 특히 아름다워 보이는 것은 금과 은처럼 색채가 선명한 보석류일 것이다. 그것들은 가게의 인공조명 아래서 볼 때와는 전혀 다른 빛을 발한다. 식재료를 반죽하거나 써는 모습에서는 신선하고 맛있는 식사를 제공하는 음식점의 긍지를 느낄 수 있다. 일반적으로 건물 안쪽에 자리하는 주방이 '일하는 창'에서는 거리 가장 가까이 나와 있다. 이런 식으로 장소를 재배치하는 과정을 통해 공간의 계층성은 사라지고 건물의 내부뿐 아니라 거리까지 포함하는 넓은 영역 안에서 인간의 활동이 자리매김한다. 그렇기 때문에 '일하는 창'이 늘어선 거리에서는 목적 없이 어슬렁거리며 산책하는 것도 각별한 즐거움이다. 기후나 종교와는 관계없이 어느 지역에서나 볼 수 있는 '일하는 창'은 세계 공통 언어와 같다.

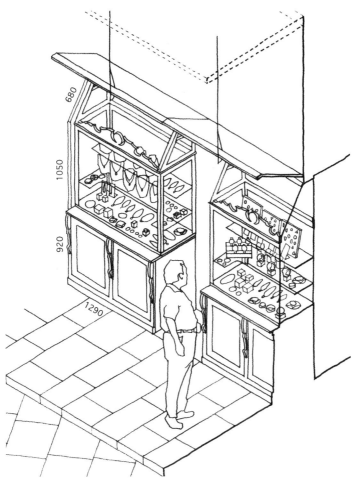

베키오 다리의 상점 토치

Tozzi Ponte Vecchio

Shop / Florence, Italy / Cs

이탈리아 피렌체의 베키오 다리. 다리 위에 연속으로 이어진 처마 아래 상점마다 독특한 개성을 살린 쇼윈도가 늘어서 있고 일부는 상점 안으로 들어가는 입구 역할을 한다. 폐점 때 들문 형태의 나무 문을 내려놓으면 나무 상자가 연이어진 듯한 모습으로 바뀐다.

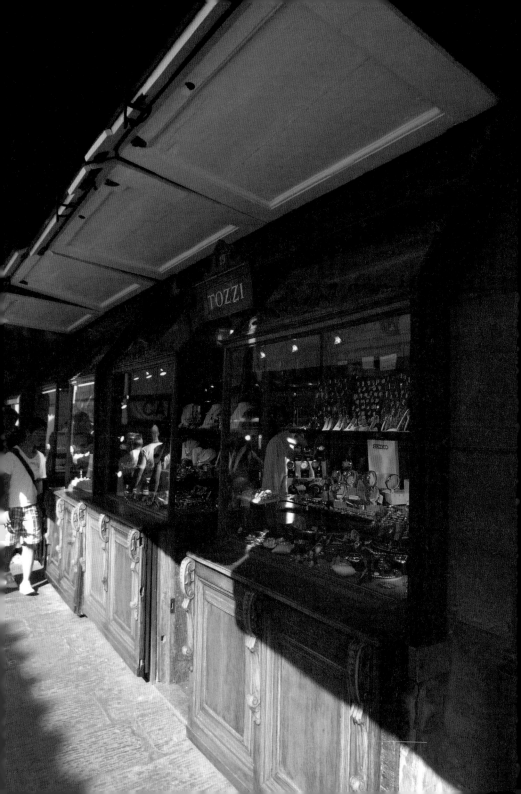

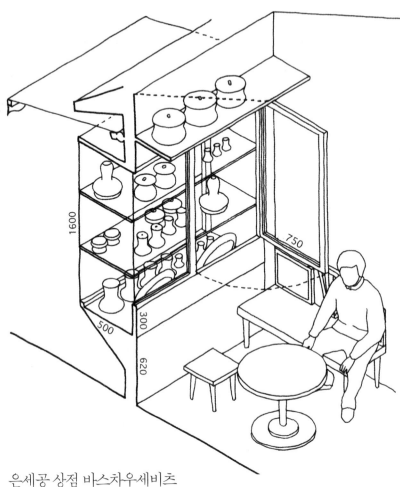

은세공 상점 바스차우세비츠

Bascausevic

Shop / Sarajevo, Bosnia and Herzegovina / Df

보스니아 헤르체고비나의 사라예보에 있는 은세공 상점. 내닫이창 부분이 수납 겸 진열 선반으로 이루어져 있고 선반 뒤쪽에서 기술자가 작업을 하고 있다. 상점을 닫을 때는 창 아래 놓인 판자를 창틀 바깥쪽에 끼워 막는다.

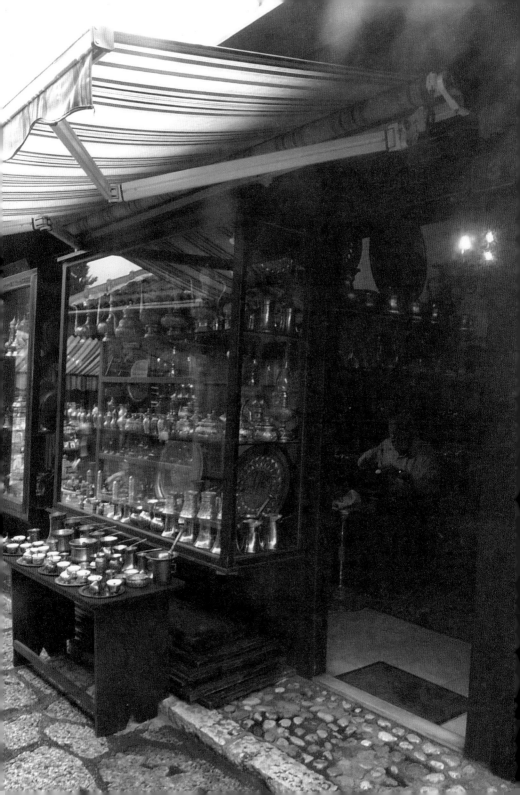

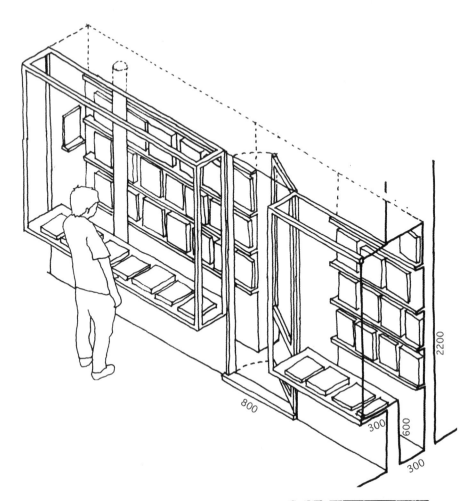

800

300

600

300

2200

파사주의 서점

Librairie des Passage

Bookshop / Paris, France / Cfb

파리 파사주의 서점. 스틸 창틀이 있는 쇼윈도는 상점 안과
분리되어 파사주에 자립된 상태로 놓여 있다. 책을 진열하는
창 내부는 사람 한 명이 겨우 들어갈 만한 크기다. 쇼윈도 상
부에는 유리 난간이 있어 파사주의 천창에서 비쳐드는 햇살
이 상점 안쪽까지 도달한다.

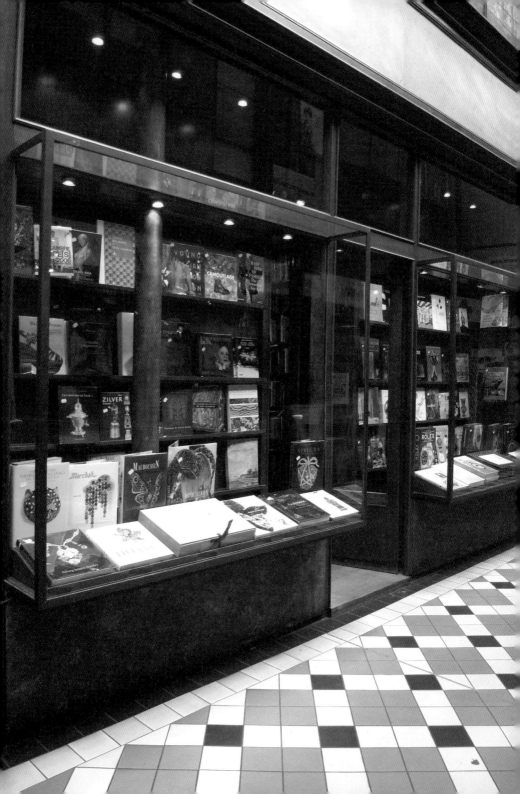

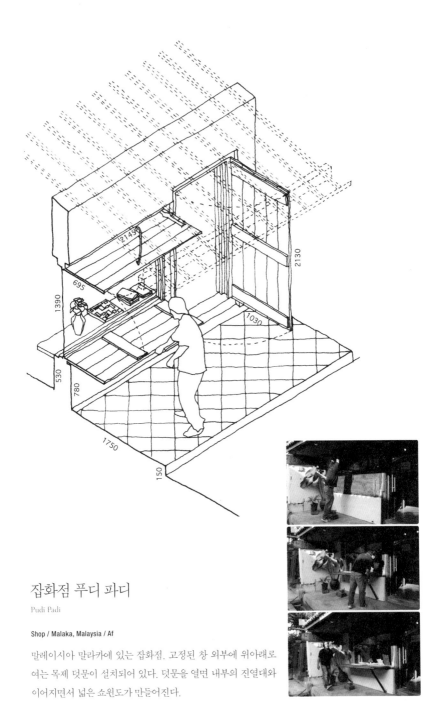

잡화점 푸디 파디

Pudi Padi

Shop / Malaka, Malaysia / Af

말레이시아 말라카에 있는 잡화점. 고정된 창 외부에 위아래로
여는 목제 덧문이 설치되어 있다. 덧문을 열면 내부의 진열대와
이어지면서 넓은 쇼윈도가 만들어진다.

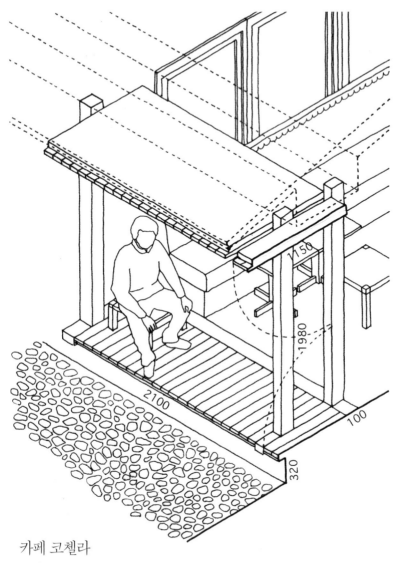

카페 코첼라

Koscela

Cafe / Mostar, Bosnia and Herzegovina / Cfb

보스니아 헤르체고비나의 모스타르에 있는 카페. 낮은 처마 아래 덧문의 상부는 들문 형태이고, 하부
는 밖으로 펼쳐놓으면 카페 바닥과 이어지는 평상이 된다. 카페의 문은 마치 사람이 눈을 뜨는 것처
럼 덧문 위아래를 벌려 연다.

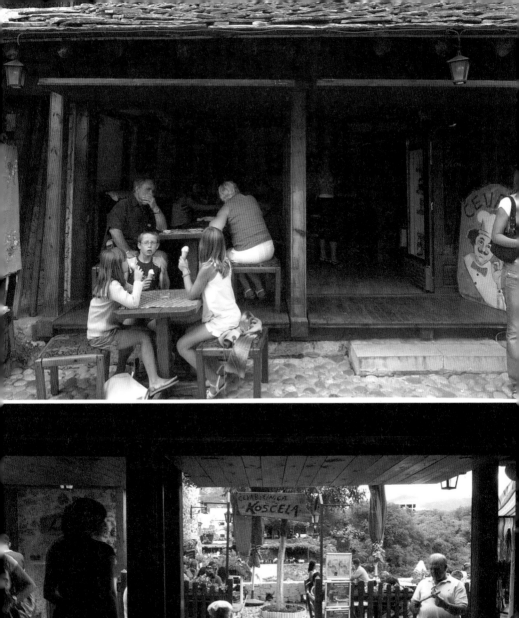

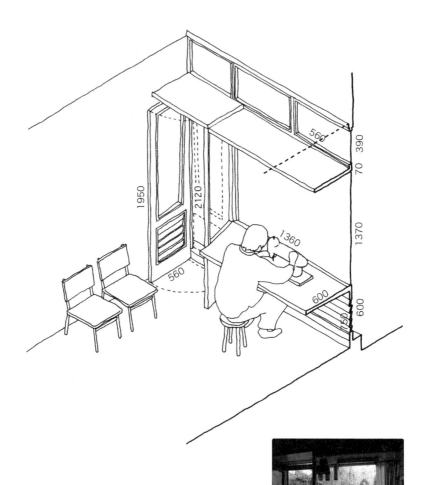

옷 수선점

Sewing Shop

Workshop / Safranbolu, Turkey / Cfa

터키 사프란볼루의 옷 수선점. 고정된 창 앞에는 1인용 재봉틀
이 놓여 있고 천으로 둘러싸인 창에는 선반이 부착되어 있어 기
술자가 작업하는 광경을 거리에서 들여다볼 수 있다.

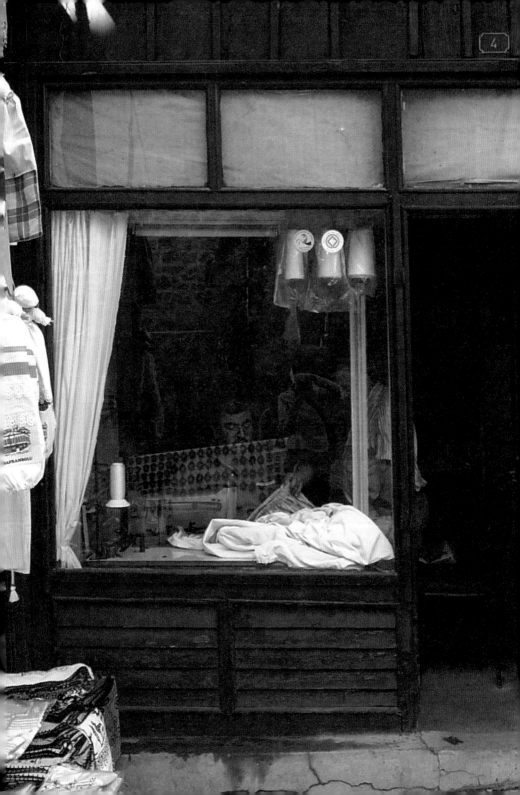

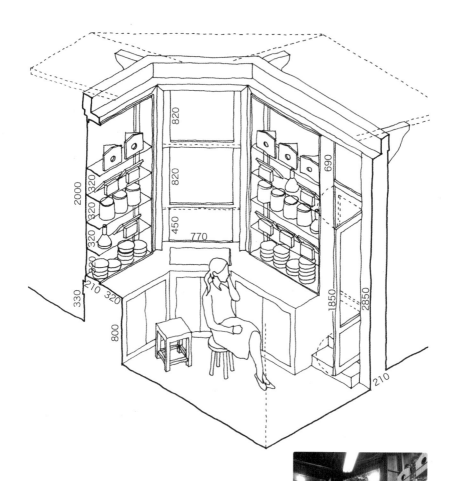

상점 쿠루 카흐베치지

Kuru Kahvecisi

Shop / Safranbolu, Turkey / Cfa

터키 사프란볼루의 상점. 모퉁이 부분이 내리닫이창으로 이루
어져 있고 상품을 포장해서 건네는 카운터가 있다. 양쪽의 고정
유리창에는 상품을 진열하는 유리 선반이 있다.

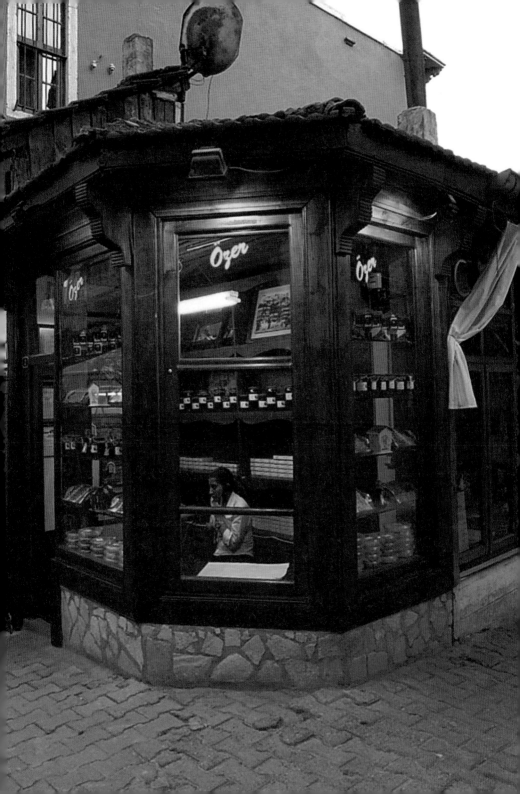

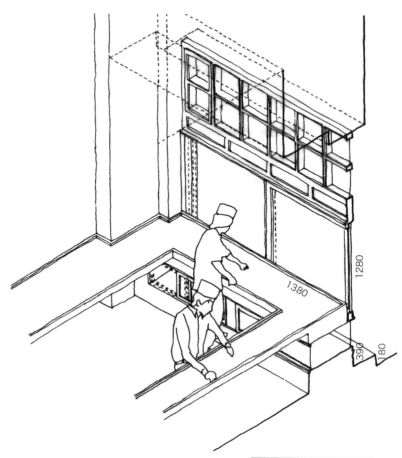

1280

1380

390

180

코나크 케밥 레스토랑
Konak Kebap Salonu

Restaurant / Istanbul, Turkey / Cs

터키 이스탄불 이스티클랄 거리의 레스토랑. 상부는 작게
분할된 고정 유리창, 중앙은 작업대가 갖춰진 미세기(두 짝을
한 편으로 밀어 겹쳐지게 여닫는 문이나 창문 – 옮긴이)이고, 하부는 진열장
으로 이루어져 있다. '만든다', '보여준다', '판매한다'라는
개념이 하나의 창에 통합되어 있다.

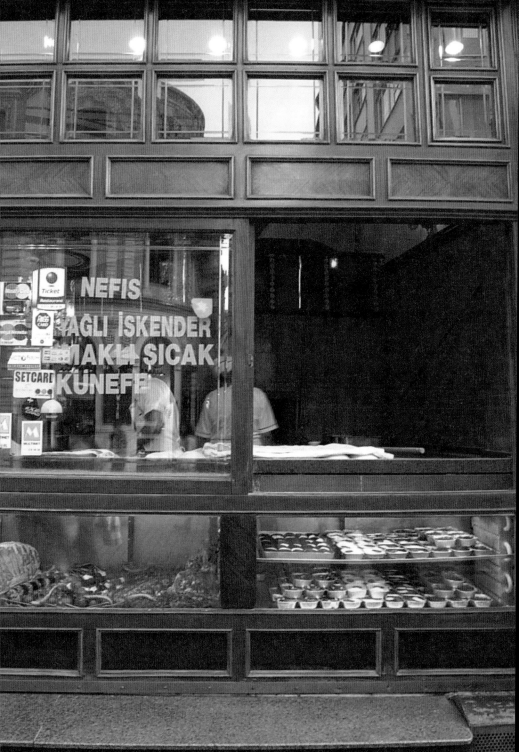

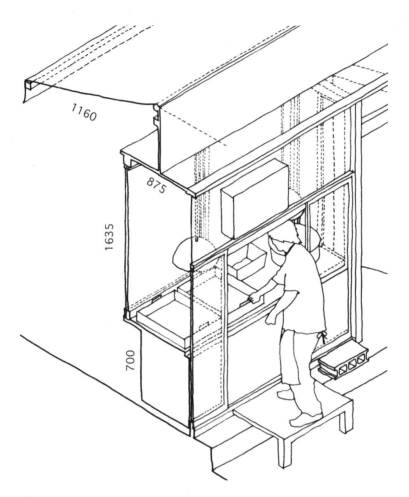

1160

875

1635

700

떡볶이 가게

Ddeokbokki Dining

Restaurant / Seoul, Korea / Dw

서울 명동의 떡볶이 가게. 거리에서 흔히 볼 수 있는 매
대가 가게 앞에 내닫이창처럼 설치되어 있다. 삼면을 알
루미늄 새시의 미세기문으로 둘러싼 공간은 철판과 냄
비가 갖춰진 작은 주방이기도 하다. 접었다 펼칠 수 있는
차양을 이용해 햇빛을 조절한다.

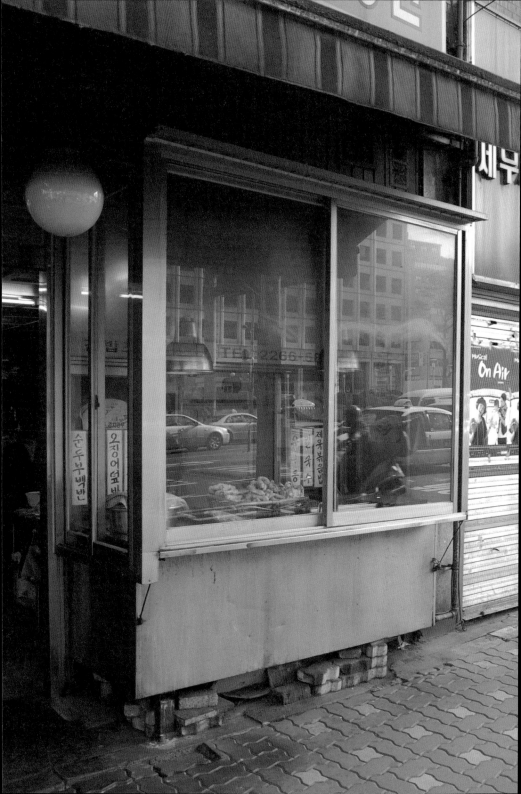

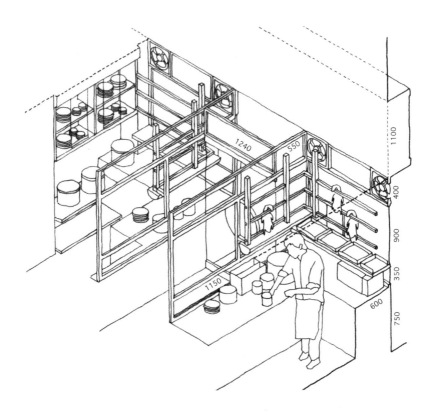

서왕펀 레스토랑

Ser Wong Fun Restaurant

Restaurant / Hong Kong, China / Cw

홍콩 소호 거리의 레스토랑. 중앙에 출입구, 양쪽에 고정 유
리창과 조리대가 있다. 거리에서도 잘 보이도록 조리된 닭이
매달려 있다. 객석보다 주방 쪽이 공공 공간에 가까운 것이
홍콩식이다.

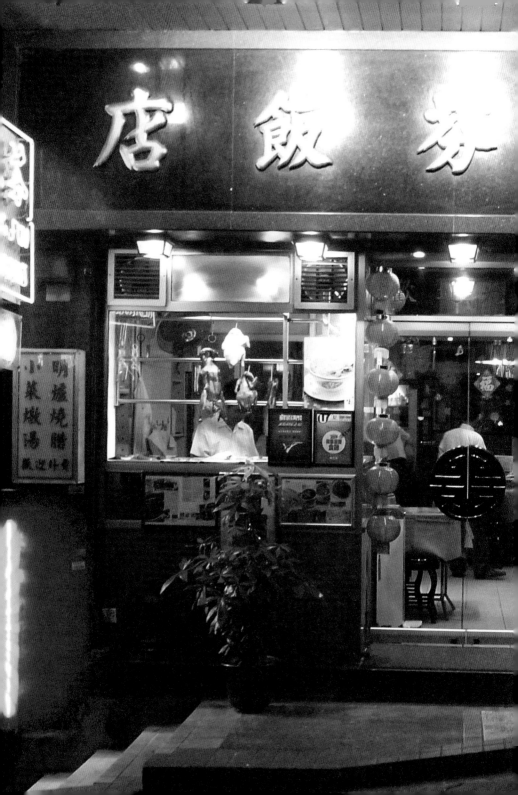

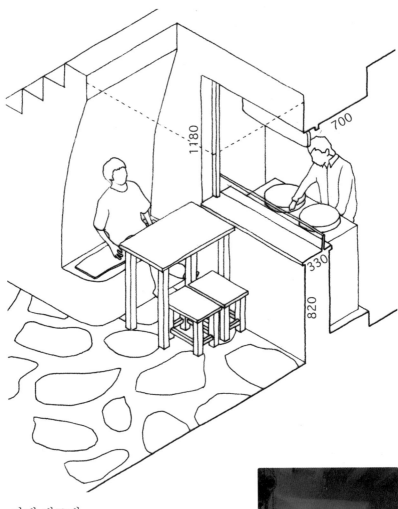

카페 베르데
Verde

Cafe / Mykonos, Greece / Cs

그리스 미코노스 섬에 있는 크레페를 파는 카페. 위층 베란다
와 계단 아래 창 밖에 알코브 모양의 공간을 만들었다. 창에
는 유리가 없고, 안쪽에는 크레페를 굽는 둥근 철판이 설치되
어 있다.

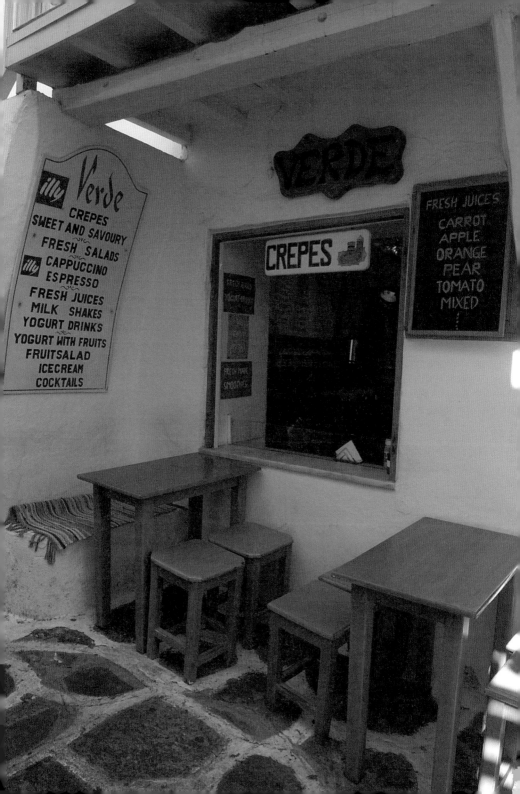

카페 반 바인슈타인 익스페디트 에스프레소

Van Veinstein Expedit Espresso

Cafe / Vienna, Austria / Cfb

오스트리아 빈 시내에 있는 카페. 샌드위치 진열장과 카운터, 회전
창이 하나이고 창 너머로 점원과 손님이 상품을 주고받는다. 회전창
을 여는 것이 개점 신호. 일이 끝남과 동시에 사람이 눈을 감는 것처
럼 창도 잠자리에 들어간다.

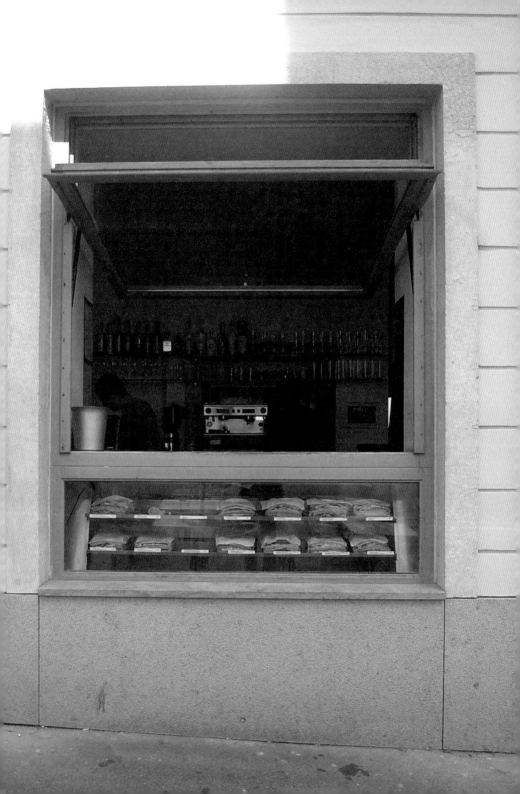

드나드는 창

Threshold Windows

가구 디자이너 찰스 임스Charles Eames와 레이 임스Ray Eames 부부가 제작한 영상 작품
〈술래잡기〉에는 누나의 일기를 빼앗아 도망치는 남동생이 경쾌하게 창을 넘어 밖으
로 도망치는 장면이 있다. 또 영화 〈피터팬〉에서 네버랜드로 여행을 떠날 때 피터팬
과 친구들이 창을 넘어 밤하늘로 날아가는 장면은 매우 유명하다. 이처럼 인간이 창
을 통해 건물 내부와 외부를 오가는 장면은 판타지를 불러일으키기 때문에 이야기
속 정경을 묘사하는 데 자주 이용되었다. 그런 장면에서는 제도화된 창과 문의 기능
을 초월하는 삶의 활력을 느낄 수 있다. 즉 우리가 벽을 통과한다는 것은 새로운 세계
로 나아갈 수 있는 잠재적인 에너지를 갖추고 있다는 의미다. 여기서 문과 창을 조합
해 표현한 '드나드는 창'은 통과하는 에너지에 의해 창의 일부가 땅에 닿을 정도로 확
장된 형태이다.

상점 발렌

Valen

Shop / Dubrovnik, Croatia / Cs

크로아티아 두브로브니크의 액세서리 상점. 상점이
늘어선 길이 한 군데뿐이라 건물 앞의 공간이 한정되
어 있다. 그런 조건에 맞추기 위해 출입구와 쇼윈도가
조합된 형태의 '니 사이드 윈도'가 탄생했다.

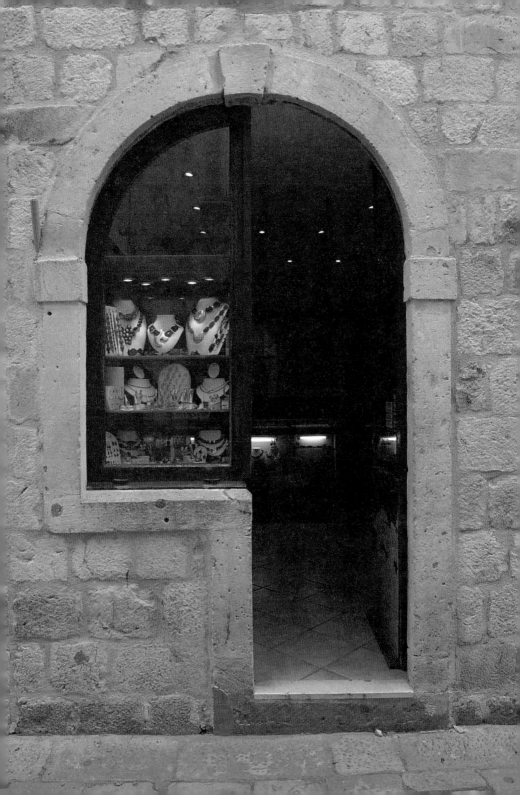

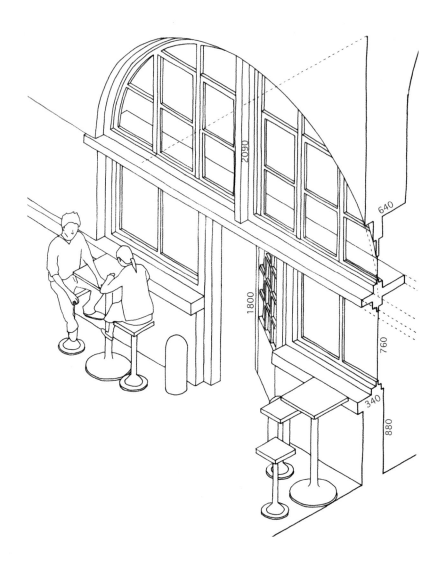

카페 트르즈니체

Trznice

Cafe / Ljubljana, Slovenia / Cfb

슬로베니아의 수도 류블랴나에 있는 건축가 요제 플레츠니크가 설계한 카페. 하나의 점포가 점유하
는 아치 하나는 커다란 가로대에 의해 위아래로 분할되고 상부는 다시 둘로, 하부는 셋으로 분할된
다. 하부는 중앙 부분만 출입문이고 '니 사이드 윈도'가 좌우에 대칭으로 구성되어 있다.

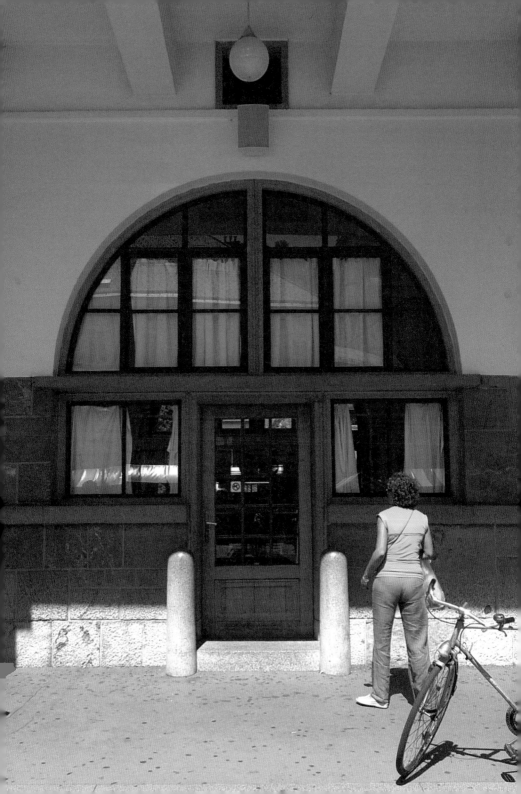

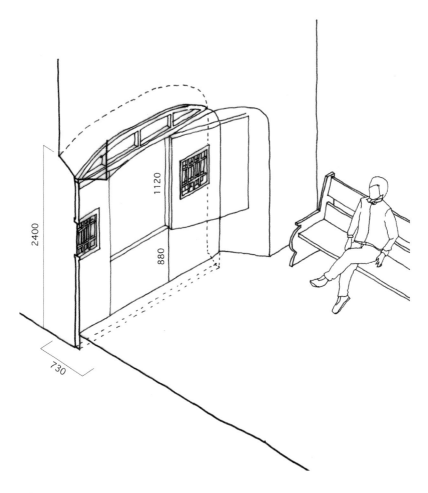

과르다의 주택 현관

House in Guarda Entrance

House / Guarda, Switzerland / Df

스위스 과르다에 있는 주택 현관. 일단 부드러운 곡선의 아치가 사람 키 높이에서 위아래로 분할되고
고정된 난간과 나무 문으로 이루어져 있다. 나무 문은 좌우 세 개로 분할되고 그 중앙의 문이 다시 위
아래로 분할되어 별도로 개폐할 수 있게 되어 있다. 내부와 외부에 각각 벤치가 놓여 있다.

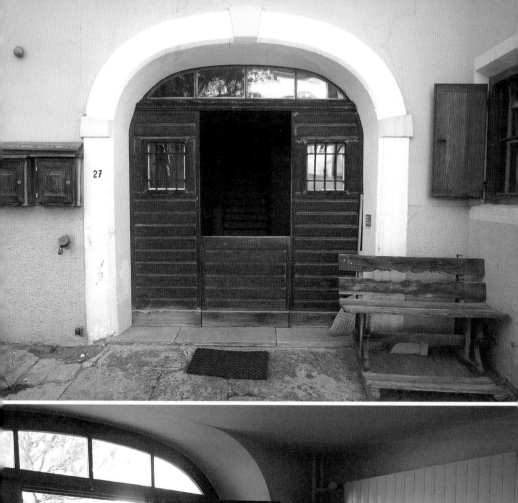

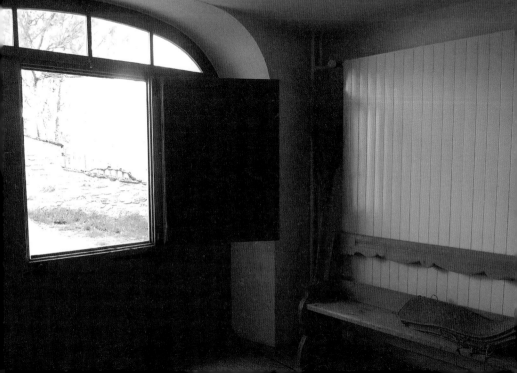

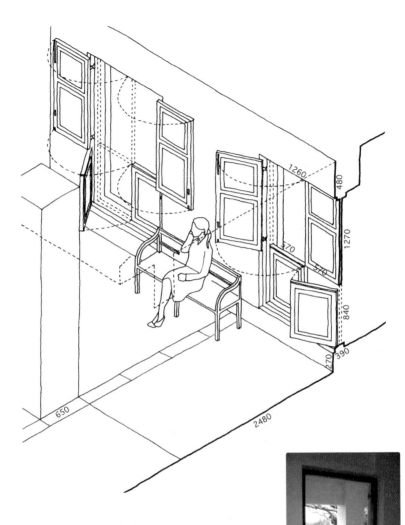

루누강가 별장 다이닝룸

Lunuganga Dining

House / Bentota, Sri Lanka / Af

건축가 제프리 바와가 설계한 루누강가 별장. 로지아에 배열된 문은
위아래로 분할되어 각각 따로 개폐할 수 있다. 문을 열건 닫건 그 형
태에 변화가 없는 검은 창틀의 그래피컬한 디자인이 일품이다.

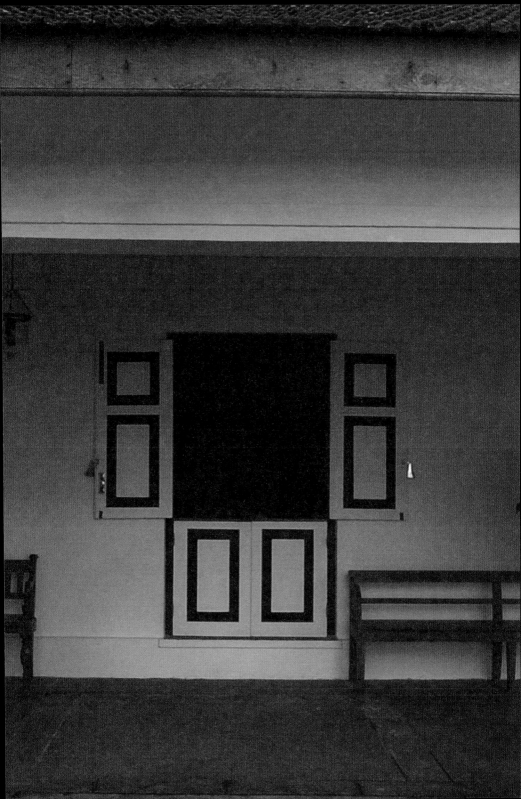

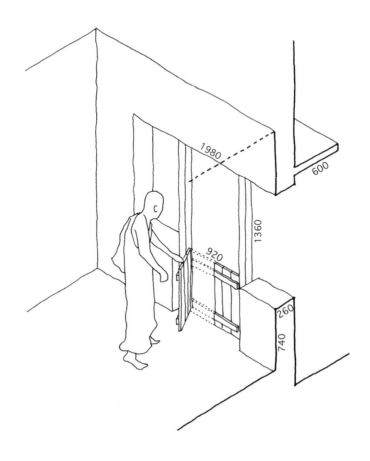

피나왈라의 불교 사원 숙소
Buddhist Temple in Pinnawala

Temple / Pinnawala, Sri Lanka / Af

스리랑카 피나왈라의 불교 사원 숙소. 아열대기후라 바람이 잘 통
하게 하려고 대부분 창에 유리가 없다. 창 상부에 처마를 두어 비
를 막는다. 환기를 위해 허리 높이의 문이 설치되어 있다.

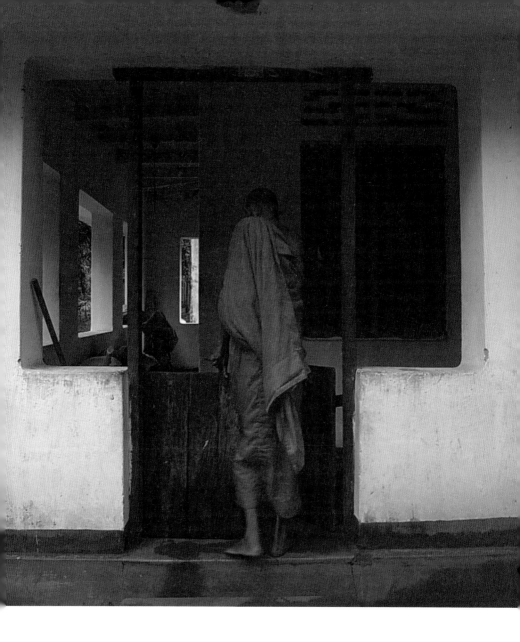

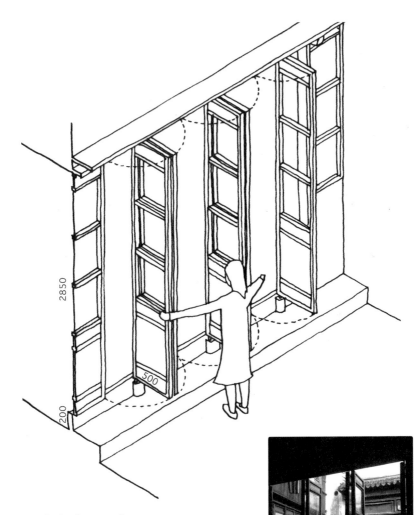

퉁리의 전통 주택
House in Tongli

House / Tongli, China / Cw

중국 퉁리에 있는 전통 주택. 바닥부터 천장까지 채운 세 개
의 문을 90도로 열어 열린 공간의 면적을 최대화한다. 서로
겹쳐 밖으로 돌출된 문은 20센티미터 높이에 만든 문지방 때
문에 밝은 마당에서 보면 허공에 떠 있는 것처럼 느껴진다.

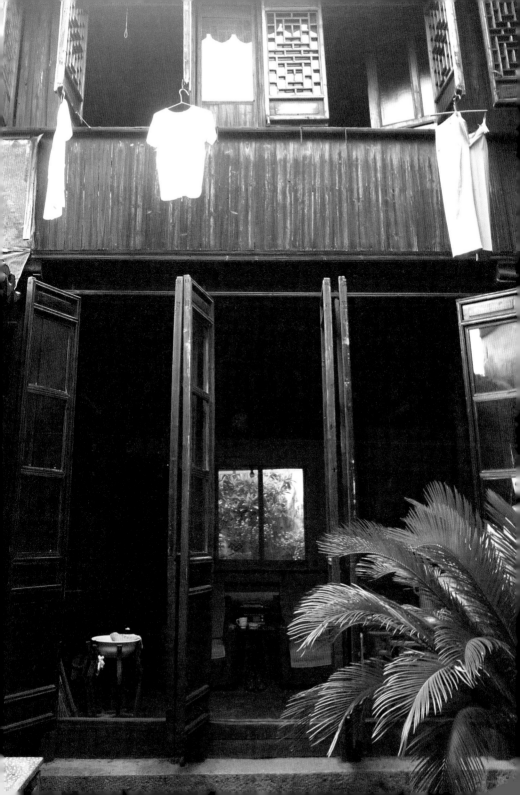

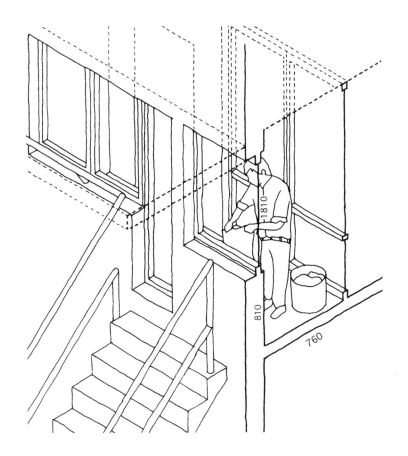

보사 공공 아파트

Bouca Social Housing

Apartment / Porto, Portugal / Cs

모더니즘 건축의 대가 알바로 시자Alvaro Siza가 설계한
포르투갈 포르토의 공공 아파트. 외부 계단이 설치된
부분에만 수평으로 이어진 창은 유리를 끼운 울거미
문(문틀과 같이 뼈대를 짜서 맞춘 것을 통칭하는 말-옮긴이)으로, 건
축물의 긴 외관이 리듬감 있게 반복된다. 계단참을 생
략한 계단, 접합된 울거미문, 비스듬히 올라간 난간,
창 앞에 수평으로 죽 이어진 빨랫줄 등 흔한 요소들이
만드는 익숙지 않은 관계성이 긴장감을 낳는다.

200

인류의 오랜 경험이 녹아 있는
패턴 랭귀지

_ 건축가 크리스토퍼 알렉산더Christopher Alexander가 설계한 히가시노 고등학교

바다에 면한 작은 방에 창이 있고 그 옆에 의자가 놓여 있다. 이런 장면을 보면 거기에 사람이 걸터앉아 바다를 바라보며 여유롭게 쉴 것이라는 것쯤은 쉽게 상상할 수 있다. 창 바로 옆이 벽이라면 외부를 내다볼 수 없고 의자가 없다면 긴 시간 머무를 수 없을 것이다. 즉 바다-창-의자의 연대가 그 장소에서 겪을 경험의 질을 결정하는 것이다. 창이라는 요소만 있다면 바다를 바라보는 여유 속에 파도 소리를 들으며 선잠을 즐기는 경험은 할 수 없다. 따라서 바다-창-의자라는 연대는 떼어놓을 수 없는 하나의 단위다. 크리스토퍼 알렉산더는 저서 《패턴 랭귀지*Pattern Language*》에서 이런 경험에 입각한 하나의 단위를 '패턴'이라고 불렀다. 예를 들어 '거리를 향해 있는 창'에서는 실내의 사람, 창, 거리 사이에 어떤 인접 관계가 있어야 프라이버시를 유지하면서 집주인이 거리를 바라보고 길을 오가는 사람에게 손을 흔들거나 말을 걸수 있는가 하는 내용이 상세히 기술되어 있다. 또 각각의 패턴은 독립적으로 존재하지 않는다. 하나의 패턴이 다른 패턴을 지탱할 수 없다면 제 기능을 다하거나 활기를 띨 수 없다. 패턴 상호간에 유기적인 연관성이 있기 때문이다. 그렇기에 각 패턴을 연관성에 따라 연결해가는 방법으로 건물, 주변의 가구를 포함한 마을 전체를 생명감 넘치는 존재로 만들 수 있다는 것이 패턴 랭귀지 이론이다.

1985년, 이 패턴 랭귀지 이론에 따라 일본에 히가시노盈進学園東野 고등학교가 건설되었다. 알렉산더의 설계 팀은 우선 패턴을 추출한 뒤 정리해 신중하게 연결하기도 하고 때로는 현장에서 변경하기도 했다. 그 결과로 탄생한 히가시노 고등학교 캠퍼스는 이른바 근대적인 학교 시설과는 다른 작은 집락 또는 거리 같은 존재였다.

이 캠퍼스에 도입한 패턴에「 」을 붙여 공간의 질에 관해 생각해보자. 첫번째 문으로 들어가 좁고 긴 길을 걸어 두번째 문을 지나면 중앙 광장으로 나가게 되는 일련의 연속성에서는「입구에서의 전환」을 꾀한다. 검은 기와

거리로 향한 창이 늘어선 교실 건물

지붕이 이어진 교실들과 목조 구조물로 이루어진 널따란 강당은 광장에 축제의 느낌을 부여한다. 커다란 「연못」에는 검은색 회반죽으로 마감한 체육관의 맞배지붕 실루엣이 비친다. 교실들이 모여 있는 건물에 부속된, 갤러리라고 불리는 작은 방에는 폭 1.8미터를 가득 채우는 「작게 분할된 창유리」가 설치되어 있다. 이는 휴식 시간이나 방과 후에 모여 대화를 나누거나 외부에 있는 학생에게 말을 걸 수 있는 구조인, 그야말로 '거리로 향한 창'이다. 그 외부에는 응회석으로 마감한 「마당의 의자」가 있고 반대쪽에는 하얀 회반죽으로 마감한 줄기둥 「아케이드」가 각각의 동으로 나뉜 교실들을 연결한다. 식당에는 창가를 따라 친숙한 「알코브」가 연속으로 설치되어 있다. 준공 당시에는 일

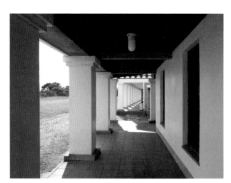

기둥이 늘어선 아케이드

본의 건축 양식이 혼재한 조잡한 포스트모던 건축으로, 외국인이 에도 시대에 유행했던 풍경을 재현한 것이라는 비평을 받았다. 하지만 준공된 지 25년이 지난 지금에 와서 바라보면 기와는 회색으로, 외벽은 거무스름한 빛으로 변색되어 오래전부터 이곳에 놓여 있었던 듯한 아련함을 느끼게 하는 독특한 존재감이 있다. 캠퍼스 도처에 사람의 몸이 자연과 어우러질 수 있는 친화성이 존재해 처음 방문했는데도 금세 친

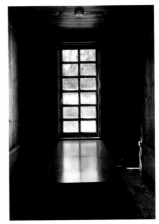

창가의 알코브

근감이 느껴진다. 이것은 패턴 안에 인류의 경험이 내재해 있어 간접적으로나마 축적된 시간을 느낄 수 있기 때문이 아닐까. 본래 몇 세기에 걸쳐 형성된 집락이나 거리의 질을, 매우 짧은 기간에 재현할 수 있는 논리로 창출하려는 것이 패턴 랭귀지의 야망이었다. 포스트모더니즘에 대한 이해하기 어려운 집착에서 깨어난 지금이야말로 그 가치를 다시 한번 냉정하게 바라봐야 하는 것은 아닐까.

노사쿠 후미노리能作文德

앉는 창

Seating Windows

창가의 벤치나 소파는 사람이 안정된 자세로 오랜 시간 창가에 머무를 수 있는 여유를 안겨준다. 이는 빛이 모이는 장소를 인간의 거주지로 삼는 이유이기도 하다. 빛이 쬐는 창가에서는 앉는 위치에 따라 창을 등지고 뒤쪽에서 빛을 받아들일 수도 있고 창을 마주하고 경치를 바라볼 수도 있으며 사람과 사람이 서로 마주 보고 앉을 수도 있다. 이런 '앉는 창'은 창 너머로 보이는 아름다운 경치, 손을 뻗으면 닿을 것 같은 나뭇가지, 거리를 오가는 사람들, 그 밖의 다양한 풍경과 함께 시간을 공유할 수 있도록 도와준다. 이런 체험은 공간상 사물의 인접성을 재발견하는 과정으로, 공간 인식이라는 관점에서 매우 중요한 질문을 던진다. 일반적인 건물 내부의 공간을 인식할 때는 창 밖에 가까이 있는 나무보다 집 안의 멀리 있는 주방이나 책장을 더 가까운 대상으로 느낀다. 건물이 만들어내는 울타리가 사물의 인접성보다 공간을 더 인식하게 만들기 때문이다. 이런 전제 아래서는 거리상 가까운 사물이라도 공간 구성에서는 외부에 놓이게 된다. 이에 비해, 창가 같은 울타리 옆에 앉는 행위는 건물 울타리가 만들어내는 폐쇄적인 공간 인식에 동요를 일으켜 건물 내부의 전체 공간을 넘어선 외부와의 소통을 이끌어낸다. 이로써 공간을 인식할 때 건물 안과 밖의 구분을 뛰어넘어 환경의 인접성을 먼저 느끼게 되는 것이다.

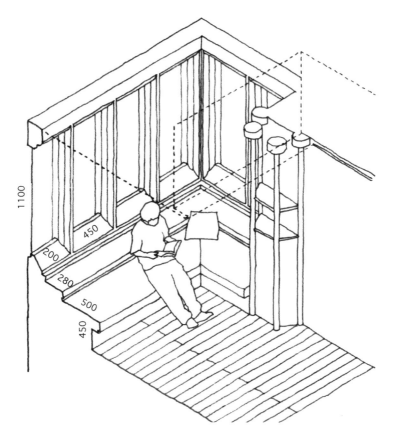

블랙웰의 화이트룸

Blackwell White Room

House / Bowness on Windermere, England, UK / Cfb

주택의 대안을 모색했던 미술공예운동의 주창자, 건축가
베일리 스콧Baillie Scott의 최고 걸작, 보우네스 온 윈더미어
에 있는 주택이다. 직사각형 내닫이창 옆에 마련된 벤치에
앉아 소파가 반짝일 정도의 햇살을 받다보면, 창밖으로 내
려다보이는 전원 풍경을 배경으로 허공에 떠 있는 듯한 기
분을 느낄 수 있다. 고정 유리의 창틀이 사실은 로마네스크
를 상기시키는 석제石製라는 사실이 놀라운 반전.

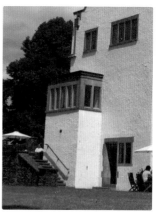

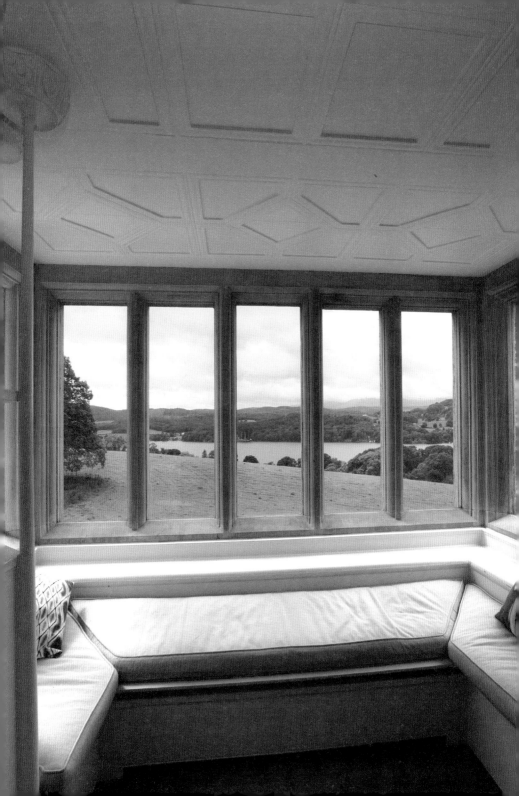

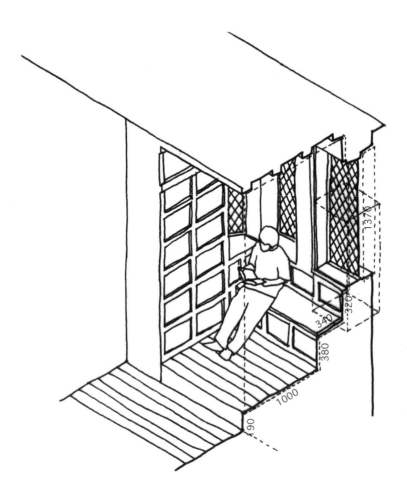

윌리엄 모리스의 레드 하우스

Red House

House / Bexleyheadth, England, UK / Cfb

런던 교외의 벡슬리히스에 있는 디자이너 윌리엄 모리스William Morris의 저택. 영국 건축가 필립 웨브Philip Webb가 설계한 이 집은 외부로 돌출되어 아래쪽이 좁아지면서 지면까지 내려온 2층 니치niche(장식용으로 벽면을 오목하게 파서 만든 공간, 벽감 - 옮긴이), 두 개의 창 상부에 있는 눈꺼풀처럼 부풀린 처마, 상부의 작은 슬레이트 지붕 등이 사람의 얼굴을 연상케 한다. 내부에는 부드러운 빛에 싸여 편히 앉아 쉴 수 있는 장소가 마련되어 있다.

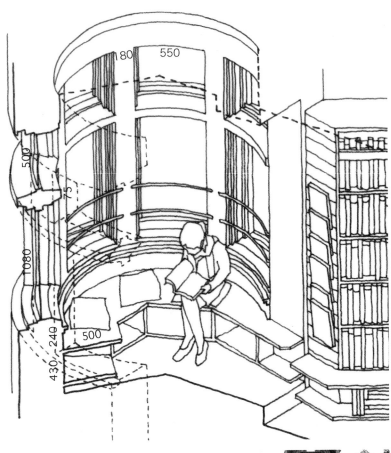

워터스톤즈 서점

Waterstones Booksellers Ltd

Shop / London, England, UK / Cfb

영국 런던에 있는 서점. '오리얼 윈도oriel window'라고 불
리는 2층의 내닫이창에 벤치와 열람 공간이 있다. 2층은
원형, 3층과 4층은 각이 진 평면의 창으로 거리의 모퉁이
를 화려하게 연출한다.

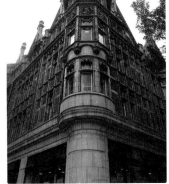

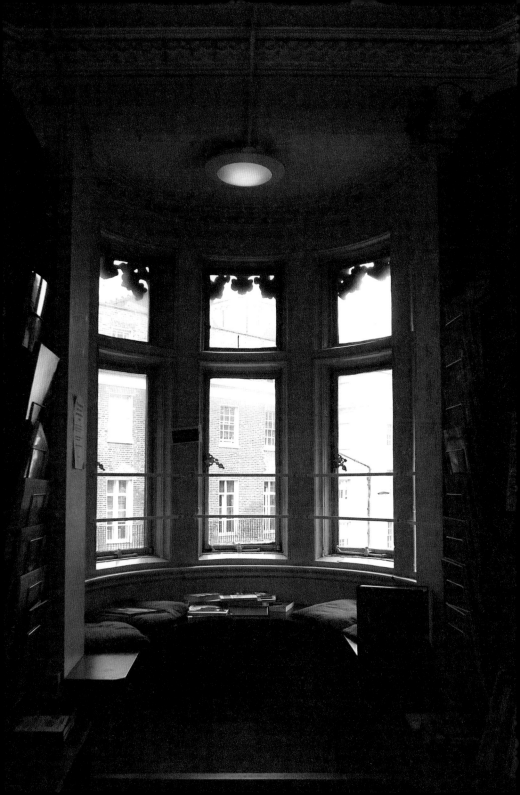

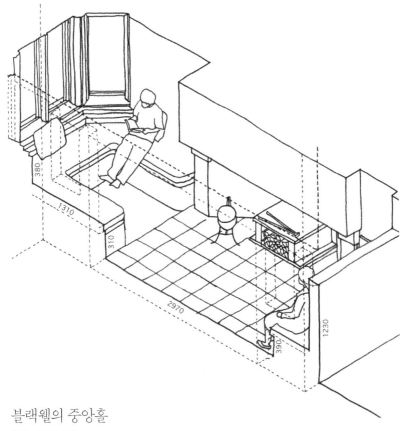

380
1310
310
2970
390
1230

블랙웰의 중앙홀
Blackwell Main Hall

House / Bowness on Windermere, England, UK / Cfb

건축가 베일리 스콧이 설계한 주택. 넓은 거실의
일부가 난로를 중심으로 벤치, 창과 연결되는 니치
로 나뉘어 있다. 창을 통해 들어오는 햇빛과 난로
에서 피어오르는 불꽃 사이에 놓인 벤치에 걸터앉
으면 편안하고 행복한 시간을 맛볼 수 있다. 석제
창틀의 무게감과 대비되어 유리는 존재감이 거의
없다.

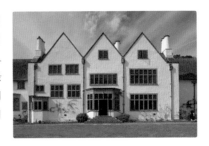

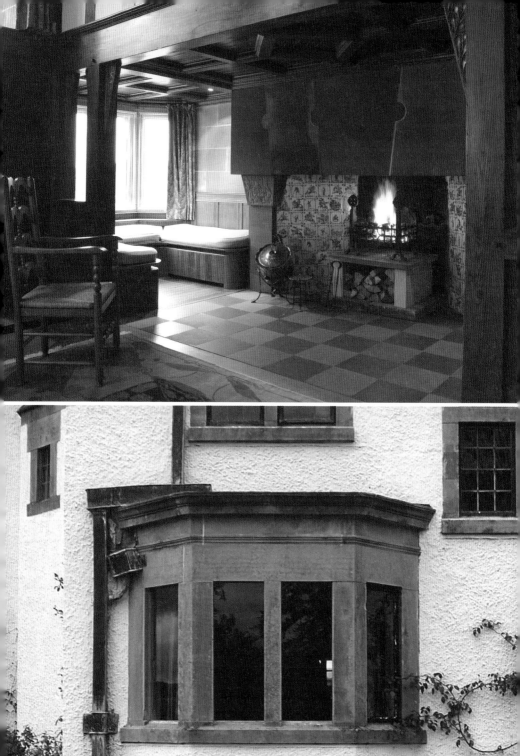

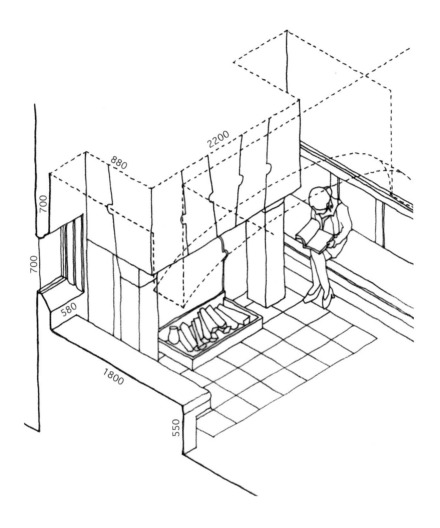

블랙웰의 다이닝룸
Blackwell Dining Room

House / Bowness on Windermere, England, UK / Cfb

건축가 베일리 스콧이 설계한 주택. 식당의 잉글누크inglenook(난로가 설치된 알코브 - 옮긴이)에 있는 벤치와
스테인드글라스가 난로 양쪽에서 균형을 이룬다. 돌이나 타일로 마감한 잉글누크 내부는 난로의 열
기를 저장해 겨울 동안 창가의 냉기를 막아준다.

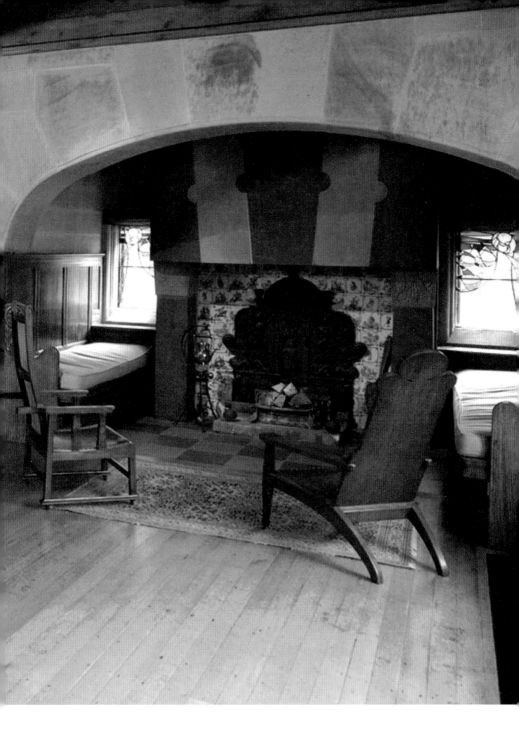

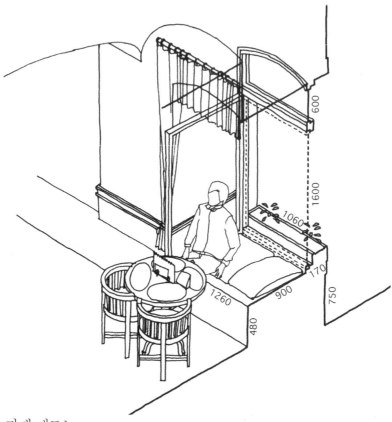

카페 에트노

Ethno

Cafe / Prague, Czech Republic / Cfb

체코 프라하에 있는 카페. 둥근 천장과 기둥으로 형태를
갖춘 창과 문이 거리에 반복해서 배열되어 있다. 두꺼운
벽을 파서 만든 알코브 형태의 창가에는 빛이 모이고, 쿠
션을 두어 2인용 좌석을 만들었다. 안쪽으로 열면 창 옆
벽면의 폭에 딱 들어맞도록 외여닫이창을 설계해, 언제
든지 창문을 열어 카페 실내와 거리가 자연스럽게 연결
되게 했다. 창 상부에 에어컨이 있다.

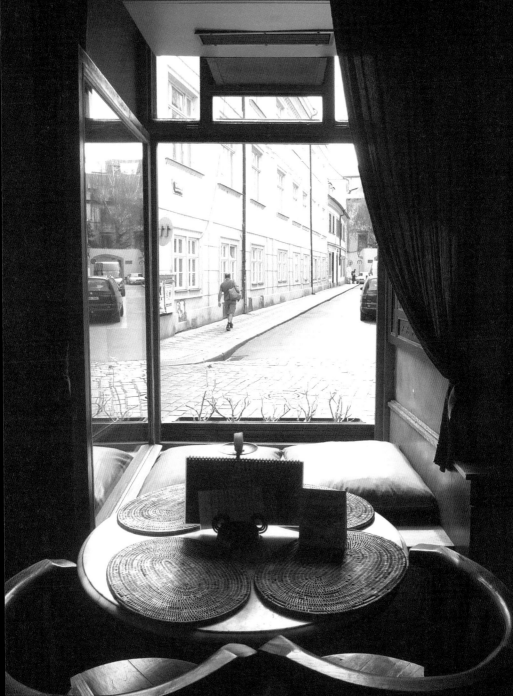

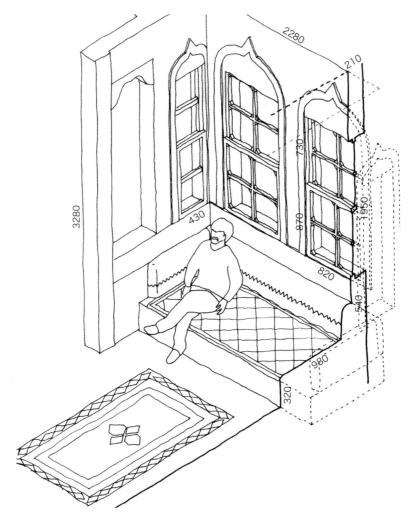

뭄타지아 전통 주택

Mumtazia Preserved House

House / Safranbolu, Turkey / Cfa

터키 사프란볼루의 전형적인 주택. 내닫이창 앞에 놓인 소파에서는 햇빛과 온기를 등지고 앉게 된다. 이 소파에 앉으면 일단 실내를 바라보게 되어, 전망이 좋다고 볼 순 없지만 햇빛과 온기를 쬘 수 있다. 네 개 모두 여닫이창이다.

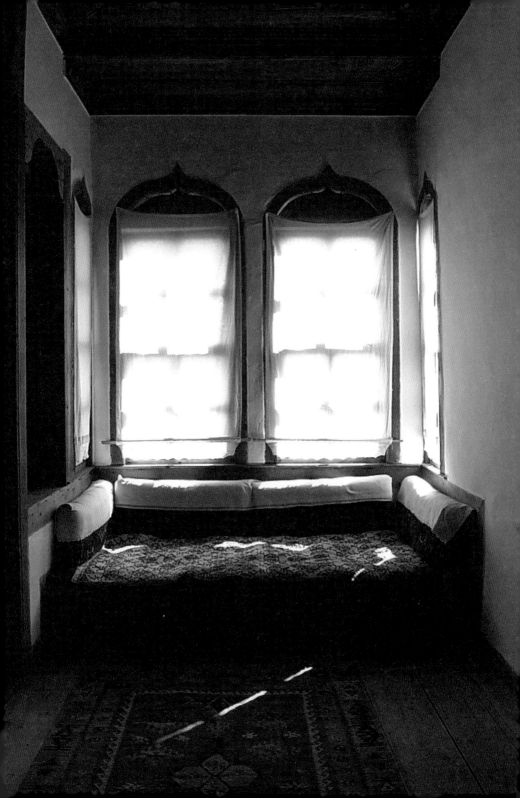

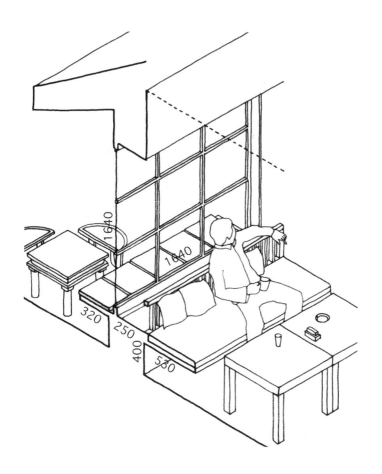

카페 에노테카

Enoteka

Cafe / Sarajevo, Bosnia and Herzegovina / Df

보스니아 헤르체고비나의 사라예보에 자리한 카페. 길에
면한 낮은 처마와 차양이 설치된 창은 앉은 키 높이에 창틀
밑부분이 있다. 내부와 외부에 모두 벤치가 놓여 있으며 외
부는 접이식이다.

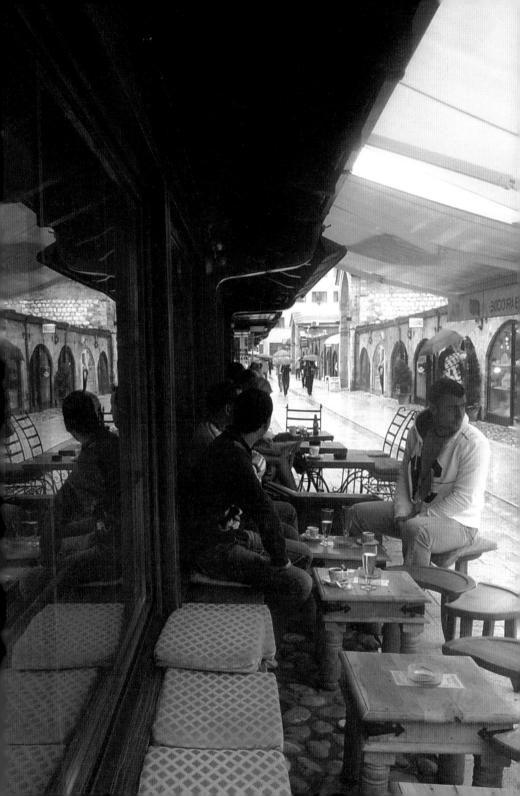

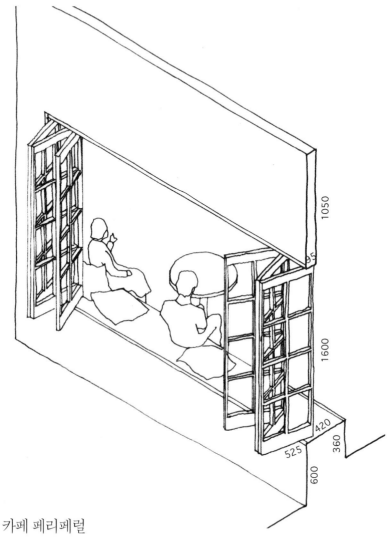

1050

1600

600

525

420

360

카페 페리페럴

Peripheral

Cafe / Brisbane, Australia / Cfa

호주 브리즈번의 카페. 네 개의 목제 접이문이 양쪽의 축을 중심으로 접혀 창 전체를 개방할 수 있다. 창틀 밑부분이 벤치 역할을 해 마치 거리에 앉아 있는 듯하다. 서퍼surfer 문화 영향으로 창이 보다 개방적으로 변한 예이다.

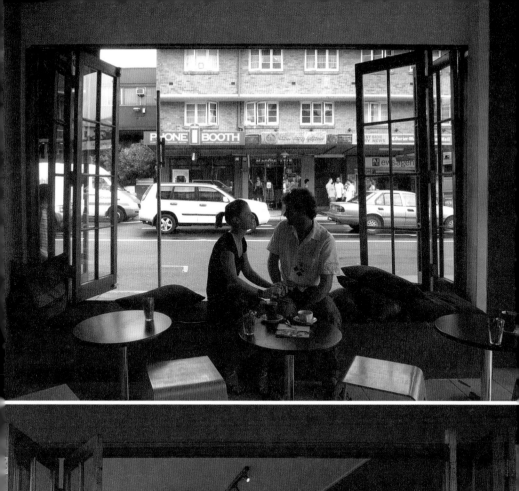
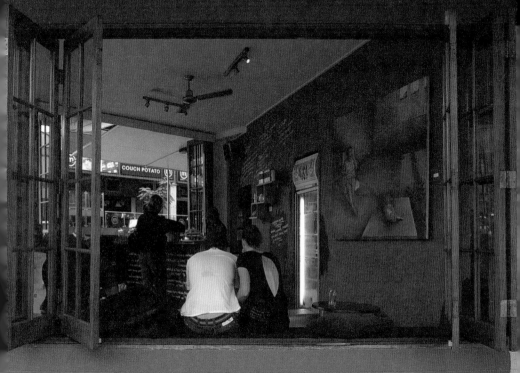

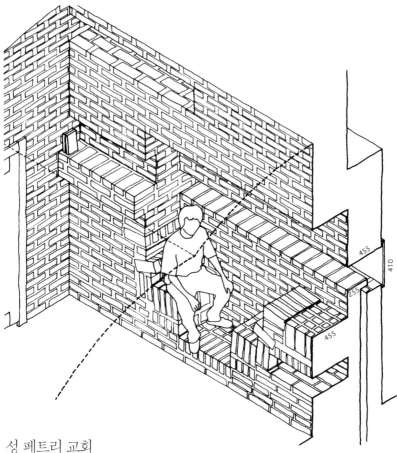

성 페트리 교회

St. Petri Church

Church / Klippan, Sweden / Cfb

스웨덴의 국민 건축가 시구르드 레베
렌츠Sigurd Lewerentz가 설계한 클리판
의 교회. 이중의 벽돌 벽 틈새에는 난
방용 통기층이 있다. 창가에는 벽돌로
만든 벤치가 있어 공원의 경치를 즐길
수 있다. 창틀 없이 네 모서리의 금속
으로 지탱하는 유리창에서 긴장감이
느껴진다.

알람브라 궁전의 메스아르 궁

Alhambra Sala del Mexuar

Palace / Granada, Spain / Cs

스페인 그라나다에 있는 알람브라 궁전의 메스아르 궁. 좌우로 분할된 나무창은 다시 상부의 쌍바라지 나무 문과 고정 유리창으로 나뉜다. 창 양옆에는 벽 두께만큼의 공간에 마주 보는 형태로 벤치가 만들어져 있는데 등받이를 경계로 아랫부분은 타일로, 윗부분은 종유석 무늬의 장식이 되어 있다.

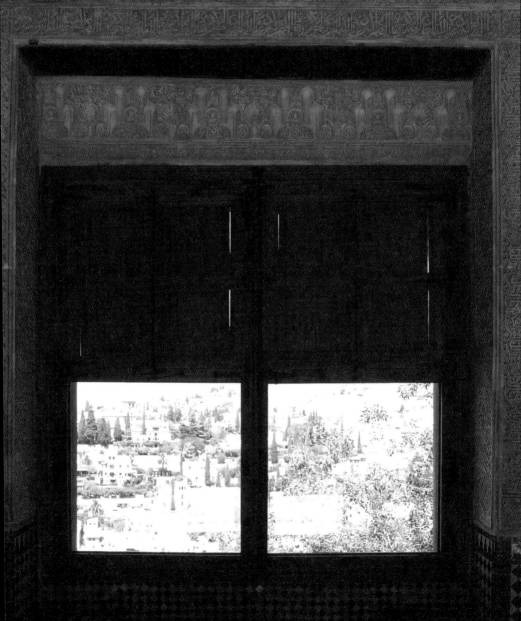

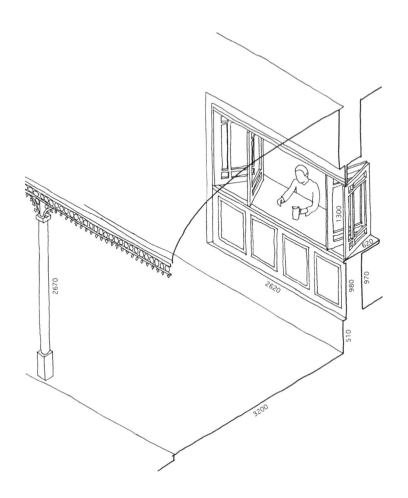

펍 아이리시 머피의 카운터

Irish Murphy's Counter

Cafe, Bar / Brisbane, Australia / Cfa

호주 브리즈번의 펍. 벽 속의 붙박이 가구처럼 정밀
하게 마감한 카운터와 창이 설치되어 있다. 목제 접
이문을 모두 개방하면 바의 카운터가 안팎의 경계
가 되어 내부와 외부, 아케이드 양쪽에서 맥주를 마
실 수 있다.

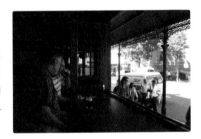

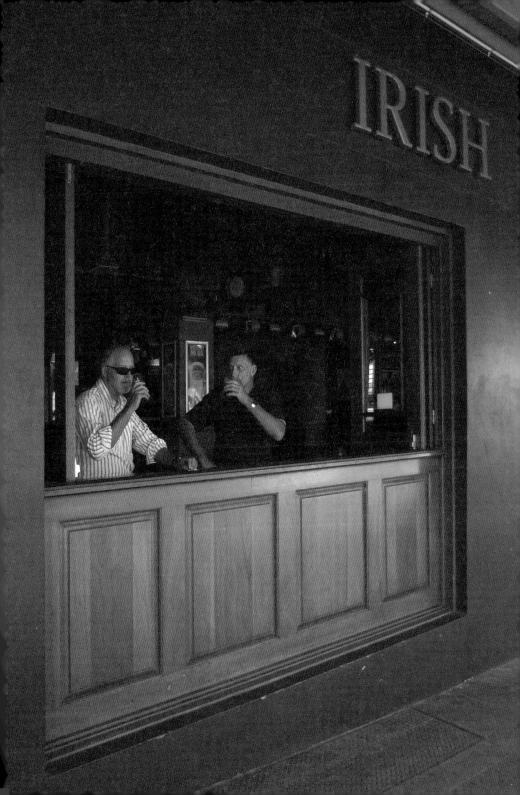

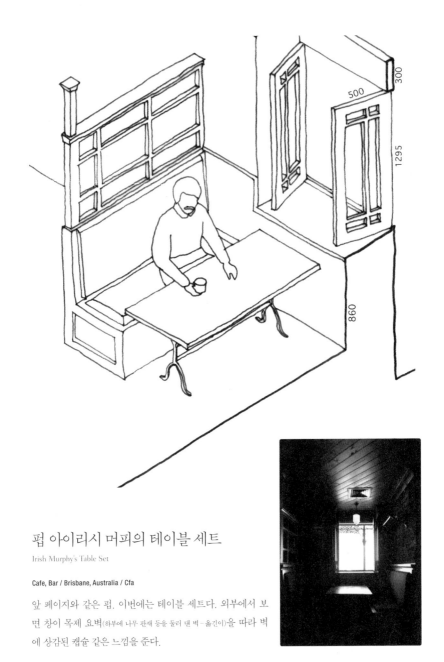

펍 아이리시 머피의 테이블 세트

Irish Murphy's Table Set

Cafe, Bar / Brisbane, Australia / Cfa

앞 페이지와 같은 펍. 이번에는 테이블 세트다. 외부에서 보
면 창이 목제 요벽(하부에 나무 판재 등을 둘러 댄 벽 – 옮긴이)을 따라 벽
에 상감된 캡슐 같은 느낌을 준다.

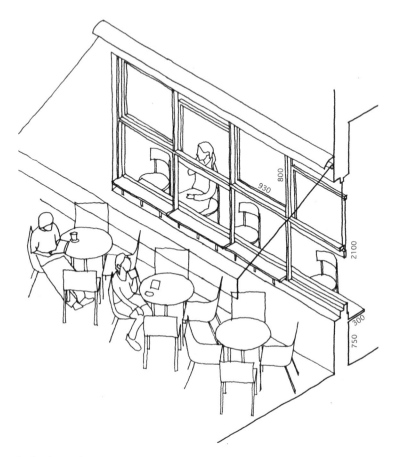

카페 디 로렌츠

Di Lorenzo

Cafe / Sydney, Australia / Cfa

호주 시드니의 패딩턴에 자리한 카페. 목제 내리닫이창 안쪽에는 카운터, 바깥쪽에는 작은 선반이 설치되어 있고 케첩, 머스터드, 후추 등이 놓여 있다. 넓게 뻗은 차양이 안쪽 카운터와 바깥쪽 좌석에 일체감을 주며 카페를 근처의 사람들과 공유하는 다이닝룸 같은 편안한 분위기로 만든다.

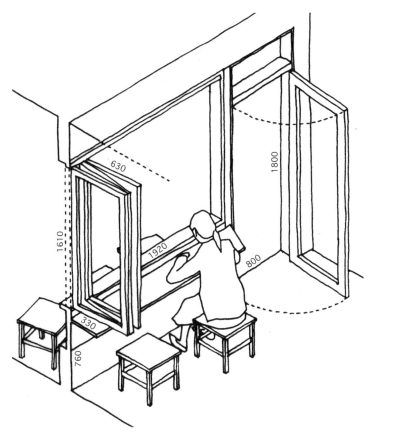

카페 브이지스 에스프레소

Vgees Espresso

Cafe / Brisbane, Australia / Cfa

호주 브리즈번의 카페. 아케이드에 면한 카페의 창
은 울거미문과 접이문이 조합되어 있다. 창 전체를
개방하면 창틀 아래를 카페 안과 밖 모두 카운터로
사용할 수 있다. 번지수가 적힌 문 위쪽 유리창과 간
판이 걸린 윗벽을 포함해 모든 공간을 활용한 점이
훌륭하다.

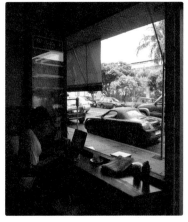

잠자는 창
Sleeping Windows

일반적으로 잠은 사방이 막힌 아늑한 느낌이 드는 곳에서 잔다. 만약 이처럼 사람이 들어갈 만한 충분한 깊이와 공간이 있는 창이 있다면 이를 '잠자는 창'이라고 부를 수 있지 않을까. 사람의 몸이 외부 공간과 인접하는 것은 물론이고 창의 돌출 정도에 따라 몸의 절반이 건물 밖으로 나올 수도 있기 때문에 신비로운 고양감과 흥분을 느끼며 잠들 수 있다. 낮잠을 잘 때면 태양은 자연 온풍기가 산들바람은 자연 냉풍기가 되며, 별이 빛나는 밤에는 세계 최대의 돔 천장이 된다.

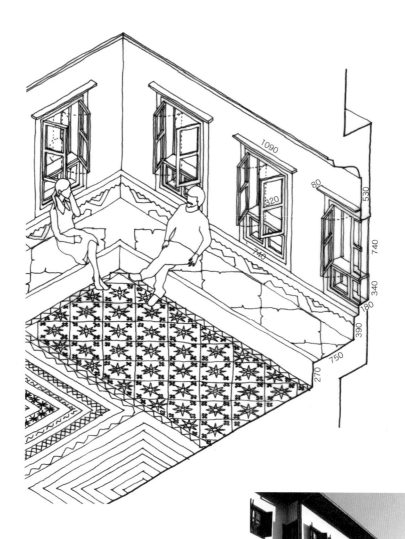

카이마캄라르 전통 주택의 거실

Kaymakamlar Preserved House Living Room

House / Safranbolu, Turkey / Cfa

터키 사프란볼루에 있는 전통 주택. 이중창이 2단으로
줄지어 있는 방에 놓인 L자형 소파가 식구들이 모여 담
소를 나눌 시간을 기다리고 있다.

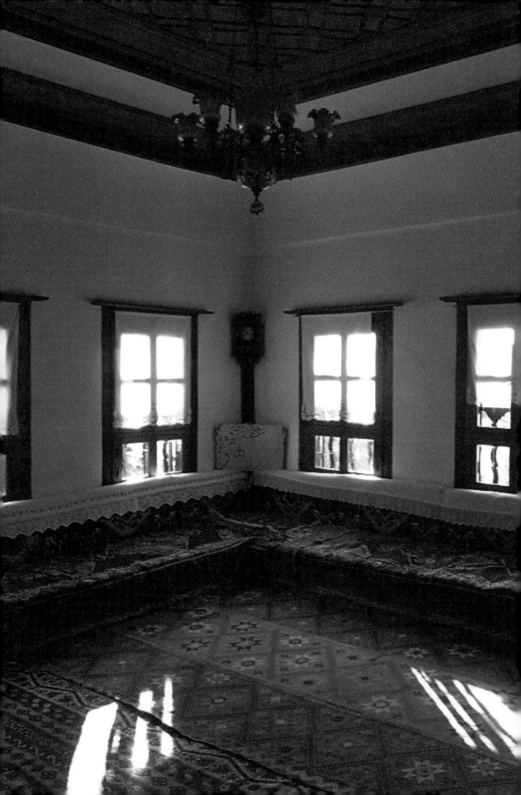

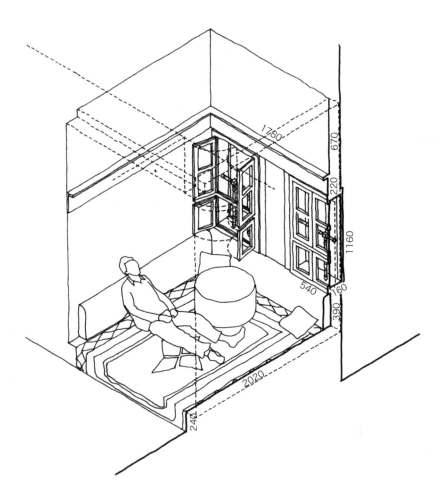

바스톤구 펜션

Bastoncu Pension

Hostel / Safranbolu, Turkey / Cfa

터키 사프란볼루에 자리한 호스텔. 2단 쌍바라지 창호가 두 개 설치된 알코브 형태의 공간에는 카펫이
깔려 있고 등받이로 둘러싸여, 전체가 커다란 소파 같은 느낌을 준다. 가운데에는 좌탁도 놓여 있다.

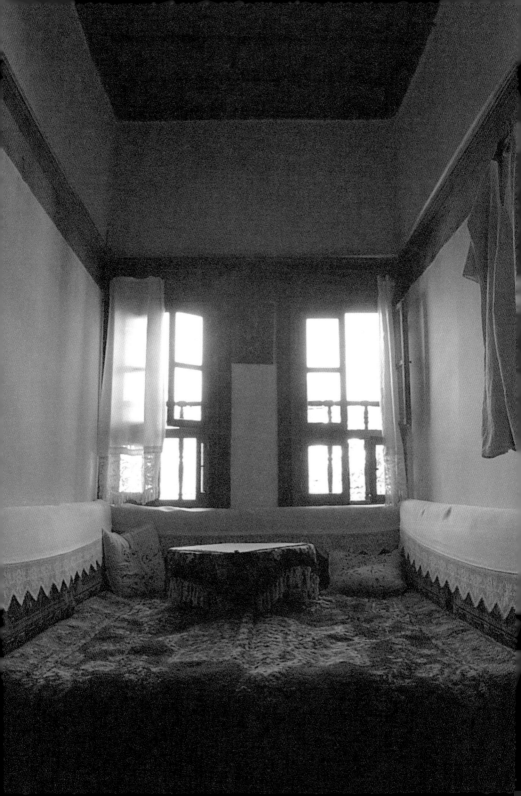

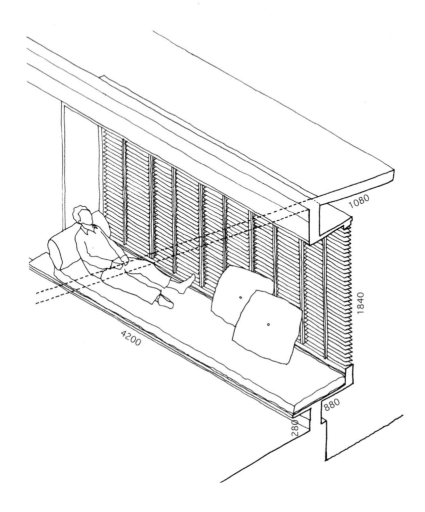

1080

1840

4200

880

280

타라 하우스

Tara House

House / Mumbai, India / Aw

인도 뭄바이 근교의 스튜디오 뭄바이Studio Mumbai에서 설계한 타라 하우스. 각도 조절이 가능한 목제 루버가 들어간 내닫이창에 유리는 없고, 깊이와 길이가 충분한 침대 겸용 소파인 데이베드daybed가 놓여 있다. 바닷바람을 막아주는 안마당의 식물들을 배경으로 편히 누워 여유를 즐길 수 있다.

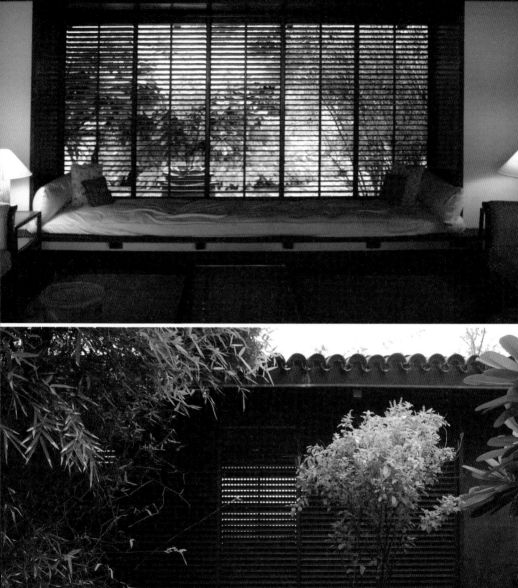

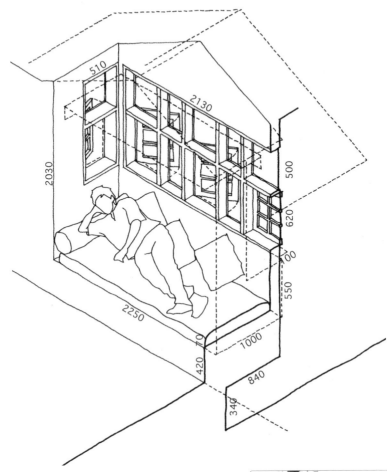

스리 부드하사 호텔

Sri Budhasa

Hotel / Bentota, Sri Lanka / Af

스리랑카 벤토타에 있는 원래는 저택으로 설계된 콜로니얼 양
식의 호텔. 맞배지붕의 내닫이창 부분이 깊게 내어져 있어서,
정원 쪽으로 돌출된 처마의 그늘로 지나는 바람을 한껏 즐길
수 있다.

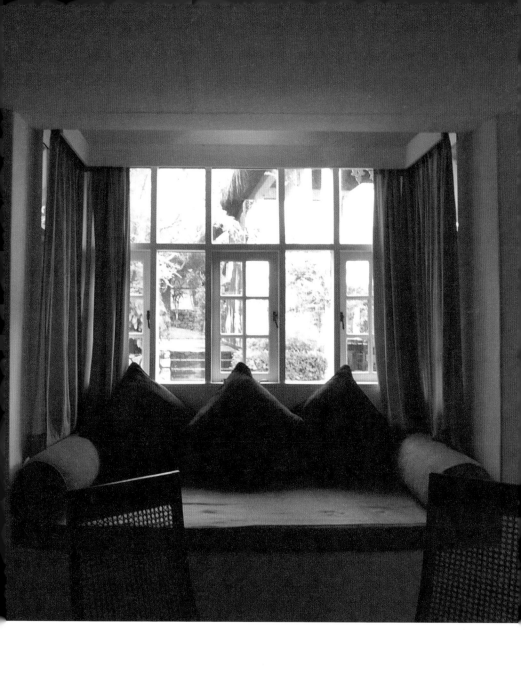

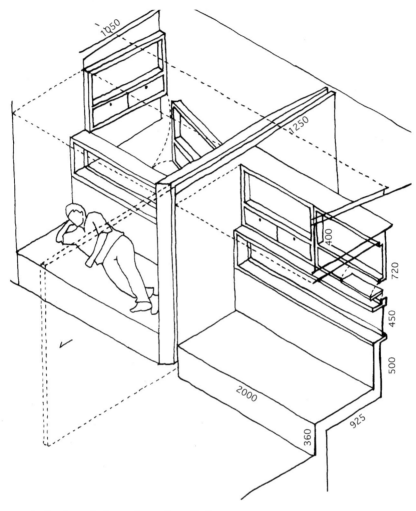

아서 앤드 이본 보이드 아트센터
Arthur and Yvonne Boyd Art Center

Art Center / New South Wales, Australia / Cfa

호주 시드니 근교에 있는, 건축가 글렌 머컷이 설계한 아트센터의 숙박 시설. 내닫이창에 침대가 조합되어 있다. 창 상부에는 쌍바라지 나무 문 안에 작은 나무 문이 있고 하부에는 가로로 긴 고정 유리가 있다. 외부에는 옆으로 비쳐드는 햇빛을 차단하기 위한 차양이 설치되어 있고, 중앙의 커다란 차양은 내부에서 외부로 뺄 수 있는 칸막이의 두껍닫이(미닫이를 열 때, 문짝이 옆벽에 들어가 보이지 않게 만든 것 - 옮긴이)도 겸한다. 이 칸막이를 끄집어내면 1인용 침실이 만들어진다.

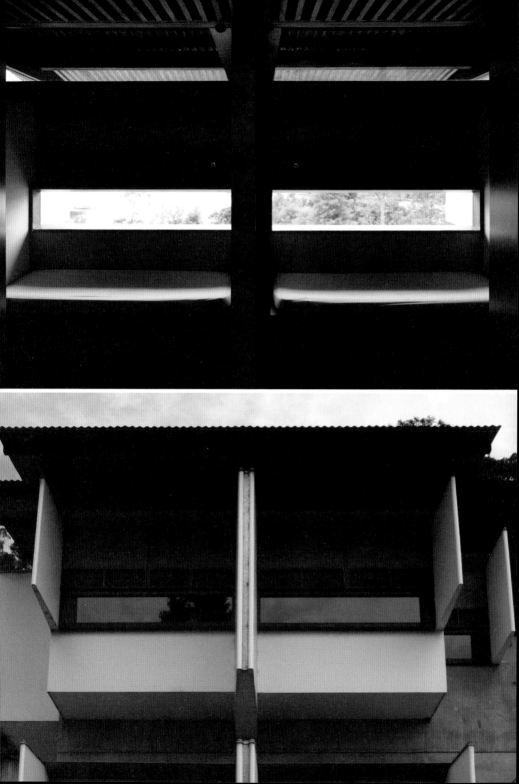

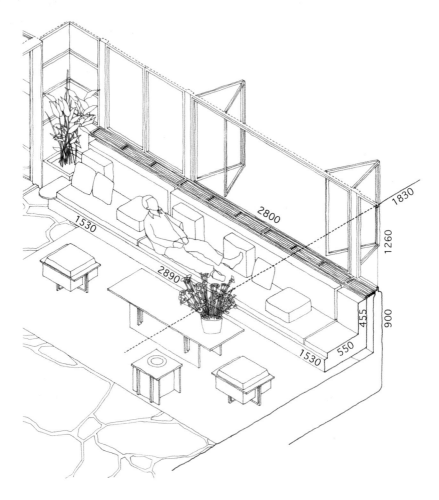

낙수장

Falling Water

House / Mill Run, PA, USA / Cfa

현대 건축의 3대 거장 중 한 사람인 프랭크 로이드 라이트Frank Lloyd Wright가 설계한 낙수장落水莊. 작은 개울 쪽으로 낸, 주택의 중심이 되는 거실. 개울과 가장 가까운 긴 창에는 개구부를 가득 채운 벤치가 마련되어 있다. 천장은 외부로 넓게 뻗어 있어 내부와 외부의 경계를 없앤다. 안팎의 공간이 이어진 장소에 누워 자연의 즐거움을 만끽할 수 있다.

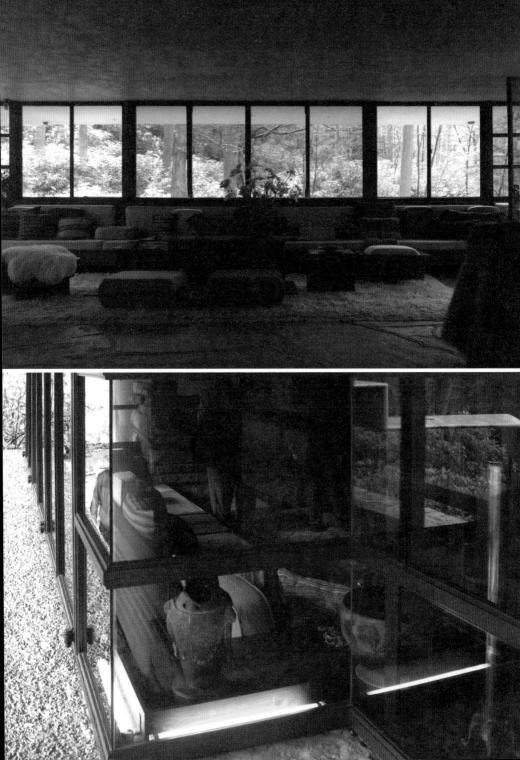

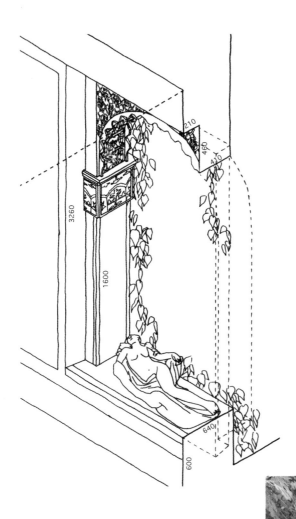

필라토스의 집 정원

Casa de Pilatos Garden

Palazzo / Sevilla, Spain / Cs

15세기, 스페인 세비야에 건축된 호화 저택 필라토스의 집 정원. 돌 세공으로 장식한 무데하르Mudejar 양식의 아치와 담쟁이덩굴 잎으로 둘러싸인 창에 대리석 나체 조각상이 황홀한 포즈로 누워 있다.

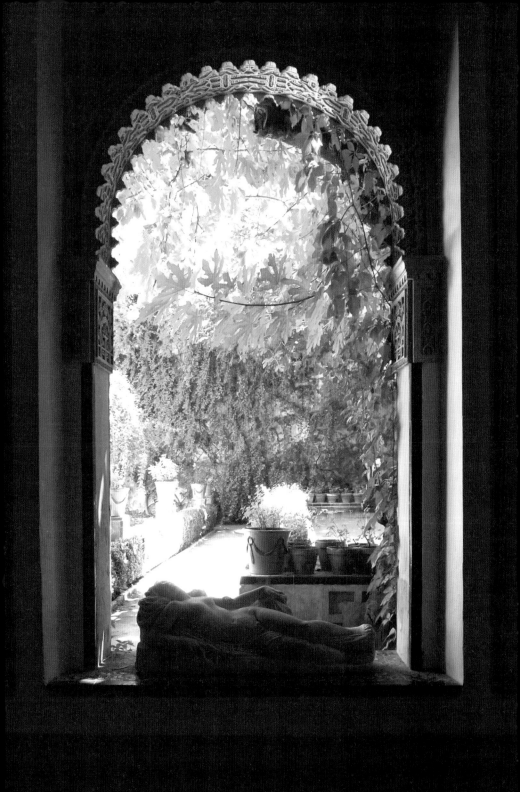

구경하는 창

Observing Windows

건물 위쪽에 설치되어 멀리 떨어진 거리나 풍경을 바라볼 수 있는 창을 여기서는 '구경하는 창'이라고 부르겠다. 먼 곳을 살피는 것이 매우 중요했던 전쟁의 시대는 지나가고 지금은 거리를 오가는 사람들이나 자동차, 동물을 전망하는 역할을 담당하지만, 실내에 있으면서 거리의 일원이 된 듯한 느낌을 준다는 점에서 아직 큰 의미가 있다. 그리고 내닫이창처럼 벽면을 통과해 거리 쪽으로 돌출된 지점에 몸을 둔다는 것은 내부 공간의 니치이자 거리의 니치로 동시에 존재하는 것이라 할 수 있다. 또 실내 쪽에서 거리를 내다보는 장소이자 거리를 오가는 사람들에게 보이는 장소라고 말할 수도 있다. '구경하는 창'은 대부분 건물 정면의 높은 곳에 존재한다는 점에서 '눈'에 비유되어 건물의 의인화를 이끌어낸다. 그 때문에 실제로 사람이 없어도 거리를 내다보는 주체의 대리자로서 공공의 공간에 참여하는 것이다.

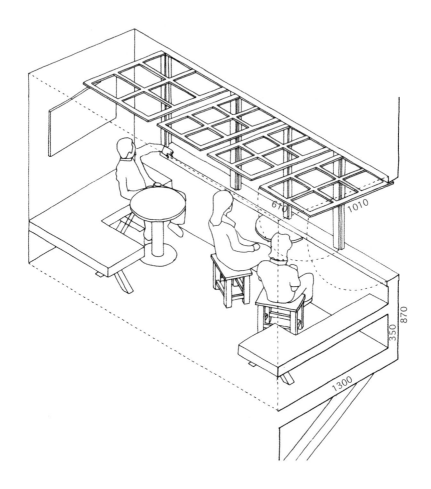

바 랩소디아

Rapshodia

Bar / Mykonos, Greece / Cs

그리스 미코노스 섬에 있는 바. 에게 해에 면한 쪽에 내닫이창이 설치되어 있다. 들창, 벤치, 그리고 컵과 접시를 두는 최소한의 테이블. 멋진 전망에 집중하는 데 더이상의 건축 요소는 필요 없다.

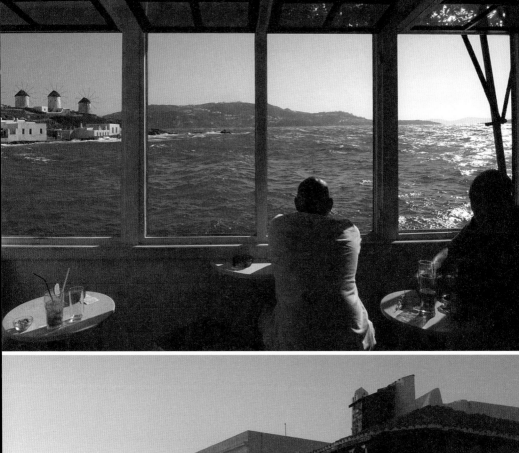

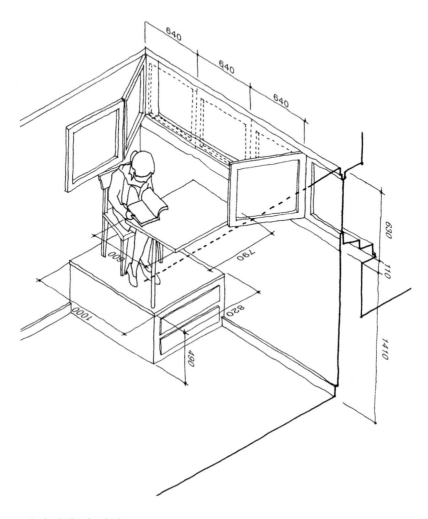

어머니의 집 침실

Villa Le Lac Bedroom

House / Vevey, Switzerland / Cfb

건축가 르 코르뷔지에가 설계한 어머니의 집 증축 공간의 침실. 창가에 놓인 50센티미터 높이의 평상 위에 책상과 의자가 고정되어 있고, 그곳에 앉으면 레만 호를 바라볼 수 있다. 천장 바로 아래 설치된 수평의 연속 창을 통해 들어온 빛은 천장을 기어가듯 방 안쪽까지 파고 들어온다.

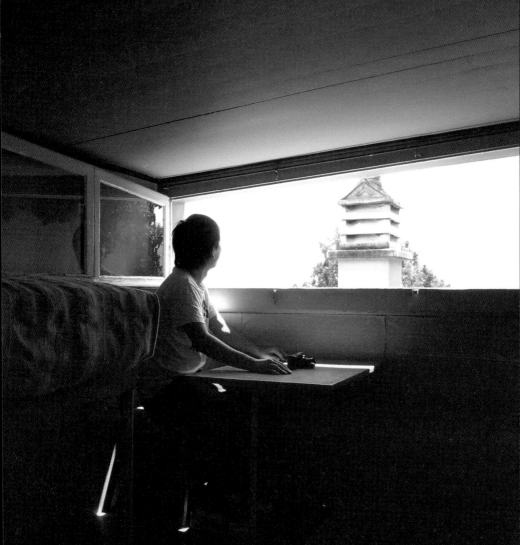

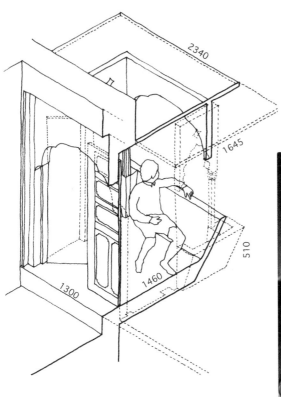

2340

1645

510

1460

1300

드힙바파라의 주택

House in Dhibbapara

House / Jaisalmer, India / BW

인도 자이살메르 성채 내부의 주택. 좁은 길에 돌출된 '고쿨라
Gokula'라고 불리는 발코니 위의 공간은 아치형 개구부를 실내에서
외부로 향하게 해, 창가에 깊이를 만들어낸다. 실내 쪽 아치에는 목
제 쌍바라지 문이 설치되어 있고, 도로 쪽 아치에는 햇빛이나 바람
을 조절하기 위한 천을 늘어뜨리는 로프가 연결되어 있다.

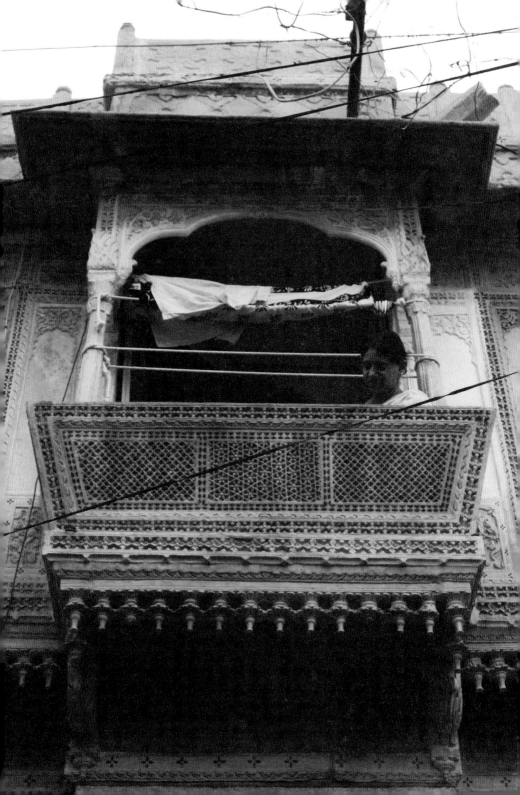

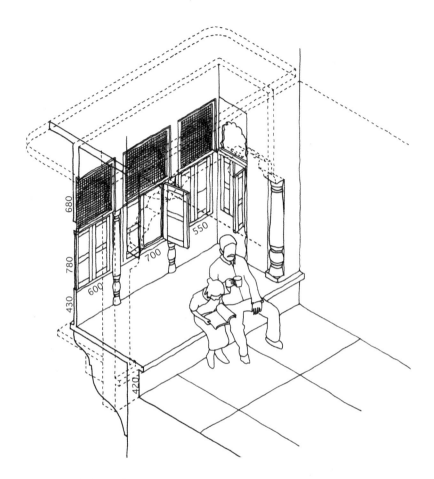

블루시티의 주택

House in Blue City

House / Jodhpur, India / BW

인도 조드푸르의 초고밀도 주거지역, 블루시티. 더위를 조금이나마 식히고 벌레를 막기 위해 건물 안팎을 온통 푸른색으로 칠했다. '디왕카라Diwangkara'라고 불리는, 안쪽의 커다란 아치와 바깥쪽의 작은 아치 세 개가 중층을 이루면서 길 위로 돌출되어 내닫이창의 공간을 만든다. 바깥쪽 아치에 설치된 목제 쌍바라지 창으로 빛과 바람을 조절한다.

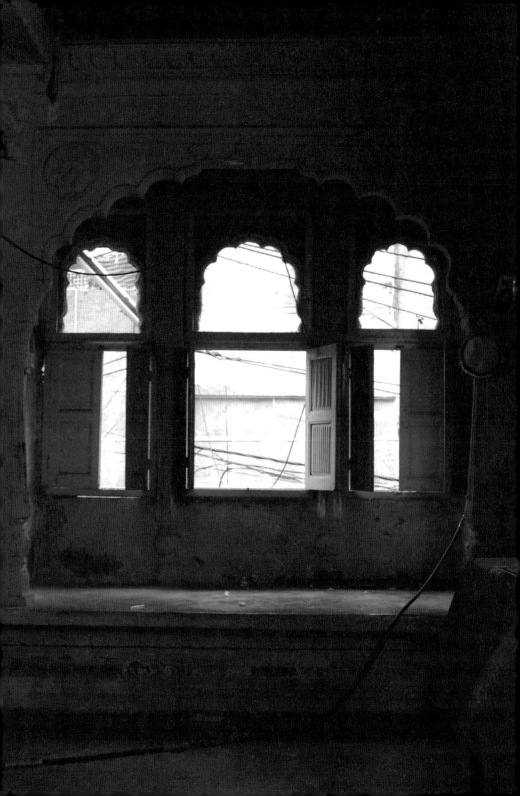

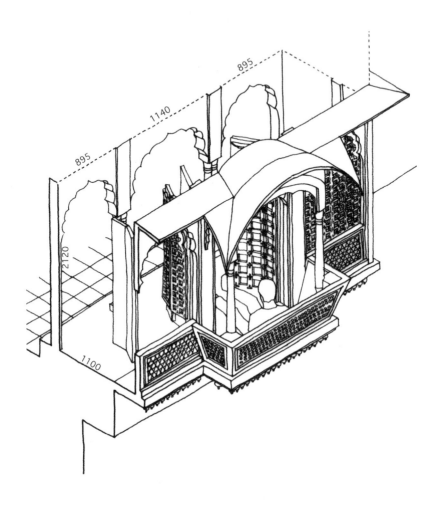

저택 파트완 키 하벨리

Patwon-ki-Haveli

Merchant House / Jaisalmer, India / BW

19세기에 자이나교Jaina 상인이 인도 자이살메르에 건축한 화려한 저택 하벨리의 거리 쪽 방. '디왕카라' 아치 세 개가 연속으로 이어진 내닫이창은 무게를 잃은 듯한 섭새김 공법의 석판으로 장식되었다. 중앙 부분은 외부로 더욱 돌출되어 있어 중력을 무시하고 허공에 매달려 있는 듯한 느낌을 준다.

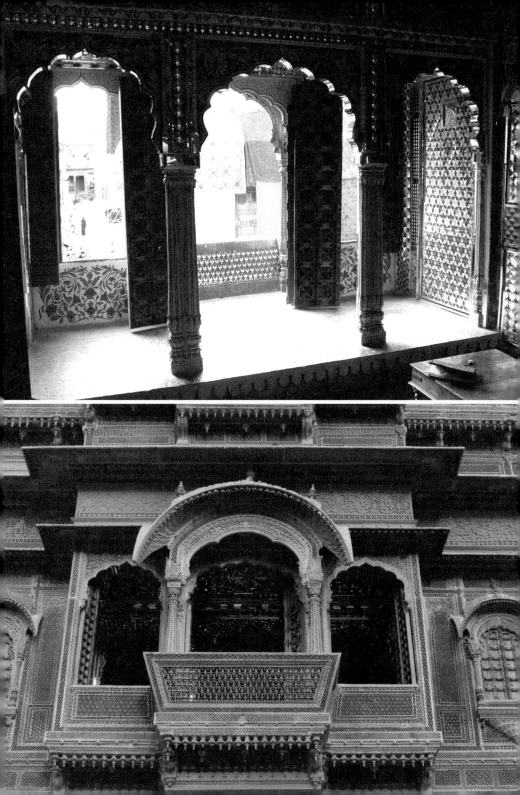

카페 시미트 사라이
Simit Sarayi

Cafe / Istanbul, Turkey / Cs

터키 이스탄불의 이스티클랄 거리에 면한 2층의 카페. 내닫이창
안에 놓인 테이블 세트에서 여성들이 거리를 내려다보며 차를
마시고 있다. 전통적인 내닫이창과 손님들의 모습이 자연스럽
게 어우러진다. 정면 창은 2단 쌍바라지, 측면 창은 2단 외문으
로 이루어져 있다.

1930

290

195

780

1300

산토 스피리토 광장의 주택

Piazza dello Spirito Santo

House / Amalfi, Italy / Cs

이탈리아 아말피의 번화가에 면한 2층 주택. 안쪽에는 유리가 끼워진
쌍바라지, 바깥쪽에는 루버가 부착된 덧문이 설치되어 있다. 안팎으로
걸쳐진 대리석제 창틀 밑부분에는 담배, 재떨이, 안경, 라디오 등 노인
의 일상용품이 놓여 있다. 여유롭게 거리를 내려다보는 모습이 정겹다.

라르고 소코르소 8길의 주택

Largo Soccorso 8

House / Locorotondo, Italy / Cs

이탈리아 남부 로코로톤도에 있는 주택. 하얀 벽면에 돌로 테두리
를 장식한 쌍둥이 아치가 배열되어, 좁은 거리 안에 니치 모양의 공
간을 만들어낸다. 빛과 그림자의 두 가지 빛깔로 나뉜 이 거리는 화
초들이 한데 모이고 지인들이 어울리는 친밀한 공공 공간이다.

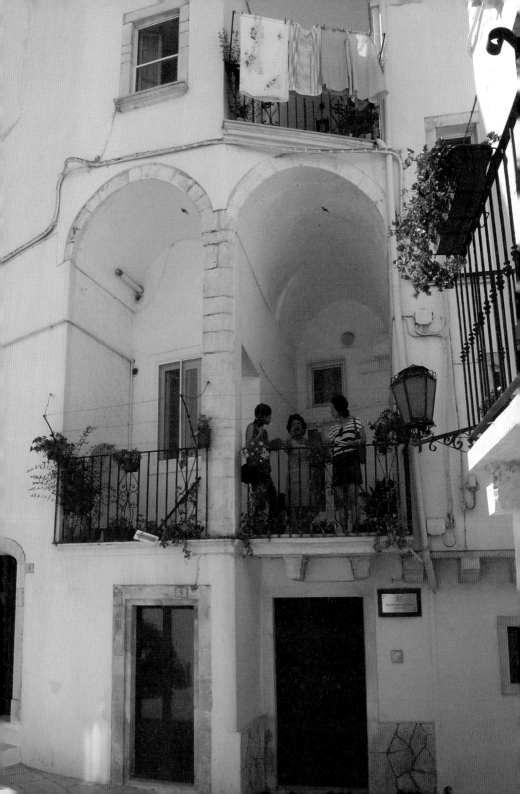

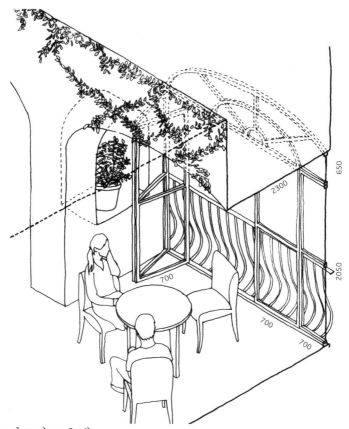

르 시르뇌즈 호텔
Hotel Le Sirenuse

Hotel / Positano, Italy / Cs

이탈리아 포시타노의 언덕 중간에 있는 호텔. 충분한
깊이가 있는 아치창은 상부에는 고정 유리창이, 하부
에는 좌우 두 장석 넉 장의 유리가 채워진 접이문이 설
치되어 있다. 실내인데도 천장에 부겐빌레아가 무성하
고 수평의 지중해와 수직의 교회 쿠폴라cupola(둥근 천장-
옮긴이), 그리고 경사진 언덕을 따라 눈사태처럼 쏟아져
내릴 듯한 건물 등 모든 것을 하나의 프레임에 담을 수
있다. 꿈속 같은 다이닝룸이다.

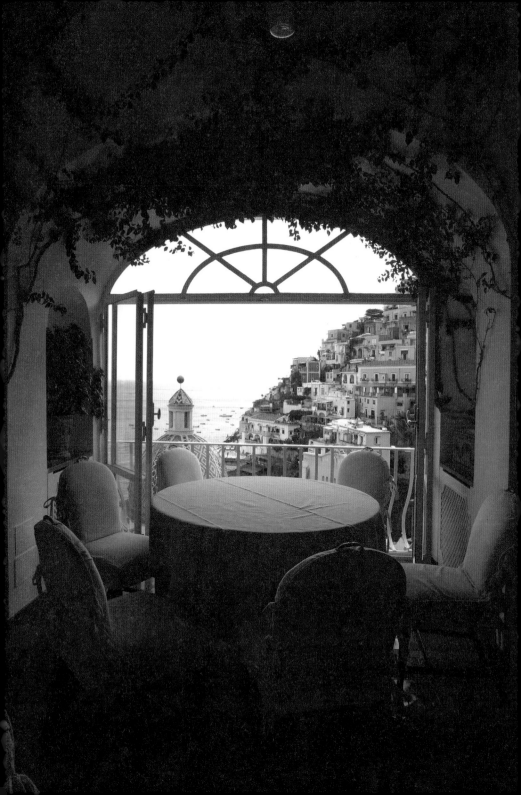

일상의 총체성과
건축적 파라다이스

_ 건축가 버나드 루도프스키 Bernard Rudofsky 가 설계한 프로치다의 주택

이탈리아 나폴리에서 페리로 한 시간 정도 떨어진 거리에 있는 프로치다 섬은 중세의 요새 도시를 거쳐 어촌으로 바뀐, 인구 약 1만 명의 섬이다. 항구에 도착하면 그 앞에 선명한 스터코 stucco (뿜기 도료로 외벽을 매끄럽게 마감하는 미장 방법 – 옮긴이) 방식으로 노란색과 새먼핑크 색 등을 칠한 주택들이 이웃과 벽을 공유하며 늘어서 있다.

　유난히 눈길을 끄는 것은 반복되는 대담한 아치다. 아치는 4분의 1 원, 세로로 이분된 반 아치, 약간의 디자인을 더한 도끼 모양 등으로 자유롭게 변형되어 있다. 아치에는 개폐구나 크기가 각양각색인 창, 부분적으로 하얀 벽, 층을 구분하는 바닥 슬래브, 깊이 있는 발코니 등이 섞여 있다. 그리고 짙은 감색의 지중해를 바라보는 사람, 의자에 앉아 열띤 대화를 나누는 사람, 뜨개질하는 사람, 커튼 너머에서 독서하는 사람 등 창가나 발코니에서 나름대로 여유를 즐기는 사람들의 모습도 엿볼 수 있다. 이 섬의 주민들은 자기들이 만든 마음에 드는 창가에서 일상의 대부분을 보내고 창을 통해 주변 사람이나 거리 등과 마주치며 사회적인 확장을 이룸과 동시에 그 앞에 펼쳐진 지중해나 태양이라는 거대한 자연과 연결된다.

　버나드 루도프스키는 프로치다 섬의 주민과 건물, 거리, 음식, 자연의 총체에 깊이 매혹되어 이 지역을 위한 프로젝트를 구상했다. 그는《건축가 없는

274

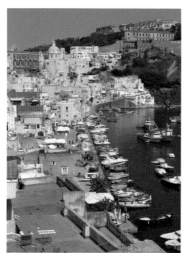

(왼쪽) 바닷가에 빽빽하게 늘어선 건물들
(오른쪽) 다양한 아치창으로 덮인 건물의 측면

건축》을 통해 세계 각지의 전통적인 도시나 마을에 지역 고유의 풍토나 문화
와 밀접하게 연결된 건축의 가치를 제시한 것으로 잘 알려져 있다. 다른 저서
에서도 항상 문화인류학적 접근법을 통한 건축 이론을 전개한 그가 1938년
〈도무스Domus〉지에 발표한 프로젝트가 '프로치다의 주택'이다.

테라스에서 아치창 너머로 바라본 항구

"우리에게 필요한 건 새로운 과학 기술이 아니라 새로운 생활의 기술이다."

이런 문장으로 시작되는 프로젝트는 결국 실현되지는 못했지만 그가 지향하는 바가 순수하게 표현된 작품이라고 말할 수 있다. 그의 프로젝트 드로잉을 살펴보면, 각양각색의 초목이 무성한 부지에는 생활 기능을 갖춘 코트하우스court house(중앙에 정원을 설치하고 그 주위에 건물을 배치한 주택 - 옮긴이)가 있고, 그 옆에는 바닥에 타일을 붙인 작은 퍼걸러pergola(뜰이나 편평한 지붕 위에 나무를 가로와 세로로 얹어놓고 등나무 따위의 덩굴식물을 올려 만든 서양식 정자나 길 - 옮긴이)를 배치해, 각각의 설비와 생활 장면을 세밀하게 묘사했다. 아침 햇살이 비쳐드는 욕실에서 남녀가 목욕을 한다. 다이닝룸의 테이블을 둘러싼 트리클리니움triclinium(삼면에 누울 수 있는 안락의자가 딸린 식탁이나 그런 식탁이 있는 식당 - 옮긴이)에서 사람들은 누워 있거나 식사를 한다. 개와 말은 신나게 뛰어다니고 모기장을 친 침실 매트리스 위에서는 새끼 사슴과 아이가 놀고 있다. 악천후에

주실主室이 되는 음악실에는 세 개의 깊은 창이 있고, 이 창을 통해 파란 지중해를 바라보면서 여자는 하프를 연주하고 남자는 페가수스와 장난을 친다. 이 집의 거실 격인 안마당 바닥은 데이지나 큰개불알풀이 섞인 잔디로 메워져 있고, 끊임없이 변화하는 하늘이 천장 역할을 하며, 각 방들 창문에는 다채로운 색깔의 커튼이 드리워 있다. 여름의 뜨거운 햇빛은 캔버스가 차단해주고 봄과 가을의 서늘한 냉기는 난로의 열기가 막아준다. 이 프로젝트에 관한 드로잉은 상당히 많은데, 고대 로마 사람들의 모습과도 같은 그 정경을 '건축적 파라다이스'라고도 부른다.

　그는 이 프로젝트에서 20세기의 인간이 요리, 식사, 수면, 입욕, 음악 감상 등을 통해 자연과 어떻게 접할 것인지, 즉 어떻게 관계를 맺고 살아야 할 것인지를 논했다. 근대주의에서 대량생산 이론이나 기계화로 인해 잊힌 인간의 풍부한 경험이란 어떤 것인가. 그런 경험을 지속시키는 건축 공간이란 어떤 것인가. 루도프스키는 이런 질문을 되풀이하면서 인간의 경험과 건축 공간, 도시 공간이 서로 호응하는 듯한, 그런 움직임이 존재하는 총체적인 모습을 평생에 걸쳐 제시했다.

곤노 치에 金野千惠

3.

교향시

Symphonic Poem

조라의 특징은 거리와 그 거리를 따라 늘어서 있는 집입니다. 집의 문이나 창 자체가 특별한 아름다움이나 진기함을 보여주지 않더라도 연속적으로 늘어선 질서가 하나하나 기억에 남지요. 비밀은 마치 어떤 음표도 바꾸거나 이동시킬 수 없는 악보처럼 잇달아 나타나는 사물의 모습 위로 시선이 달린다는 데 있습니다.
이탈로 칼비노Italo Calvino, 《보이지 않는 도시들Le città invisibili》

―――――――

이탈로 칼비노의 《보이지 않는 도시들》은 마르코 폴로가 여행 도중에 들른 다양한 도시를 소개하고 있다. 그중에서도 문이나 창이라는 개구부의 반복으로 특징지어지는 도시가 '조라'다. 여기서 설명하는 창이나 문은 하나하나의 특징보다는 그 배열이 우수하다고 하는데 구체적으로 어떻게 배열되었는지는 설명되어 있지 않다. 단, 정해진 차례대로 배열된 각각의 창이 완벽한 교향곡의 음표에 비유될 뿐이다. 여기에, 개별적으로는 이룰 수 없는 집단이 영위하는 도시로서의 위대함이 투영되어 있다.

이어지는 창

Aligning Windows

벽에 대한 창의 비율은 상상 속에서 끝없이 확대되기도 한다. 그러나 창의 크기는 항상 제작(시공의 편리함)과 사용(창호 개폐의 편리함) 상황에 따라 신체와의 유대감을 확보해야 하며, 그에 따라 개폐구 등이 일정한 형태로 수렴된다. 당시 기술적인 제약이 있었기 때문에 작은 창을 잇고 붙여서야 거대한 창을 만들 수 있었다. 이것을 '이어지는 창'이라고 부르기로 한다. 이 창들을 개폐하는 것은 이용하는 사람들의 몫이어서, 전체 혹은 절반을 개방하는 등 마음에 드는 방식을 선택할 수 있고 이 자체가 그곳에 모인 사람들의 다양성을 나타낸다. 현대 기술을 활용한다면 훨씬 거대한 창을 만들 수도 있겠지만, 그 경우 때론 위험하고 위압적인 인상을 초래할 수 있다. 반면 작은 단위가 반복되는 경우에는 하나의 유리창이 화려하고 귀여운 느낌으로 다가온다. 이것이 전면적으로 전개되어 파사드(건물 정면)를 뒤덮는 상황까지 이르면, 그 건물은 빛, 바람, 사람의 행동이 완벽하게 조화를 이룬 생동감 넘치는 표정을 갖게 된다.

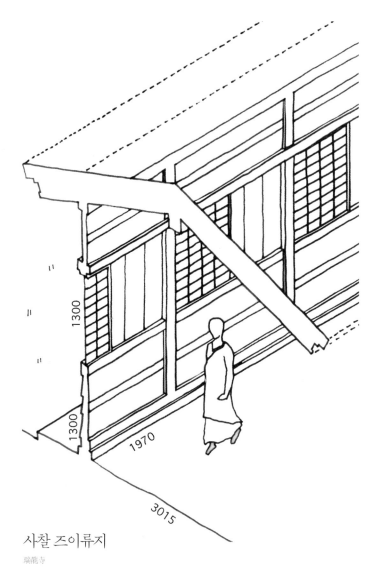

사찰 즈이류지

瑞龍寺

Temple / Takaoka, Japan / Cfa

도야마 현 다카오카에 있는 15세기 선종 사찰의 회랑. 외부에 널문, 내부에 장지문이 겹쳐진 창이 약 300미터에 이르는 회랑에 연속으로 설치되어 있다. 900×1300밀리미터의 회랑 한 면이 45회나 반복되다 보니, 공간적 질서이자 수학적 질서인 듯 보이면서 마치 사찰에 어울리는 규율이 물질화되어 표현된 느낌을 준다.

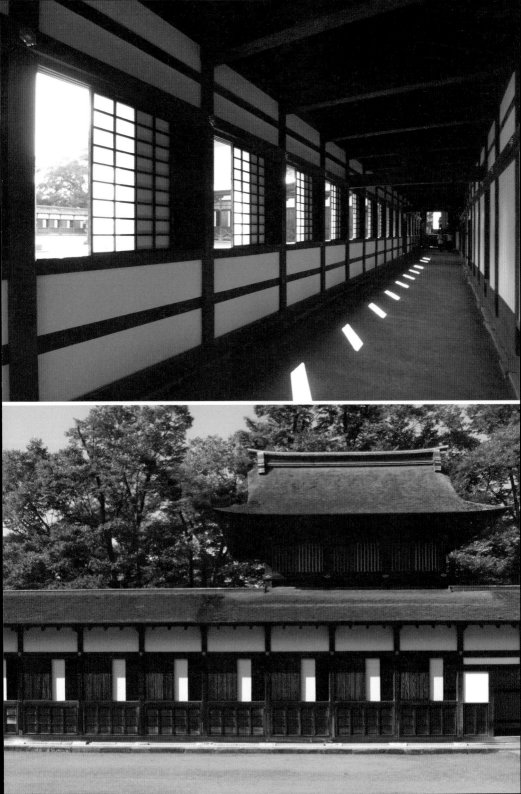

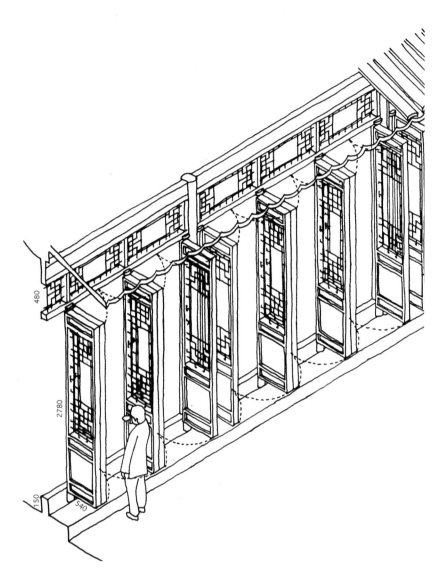

정원 류위안의 정자

Awaiting Cloud Temple

Pavilion / Suzhou, China / Cfa

중국 쑤저우의 류위안 정원 정자. 안마당에 면해 쌍바라지 격자창 아홉 개가 연속으로 이어져 있다.
안마당을 구분하는 벽의 하얀색과 창호의 붉은색이 뚜렷한 대비를 이룬다.

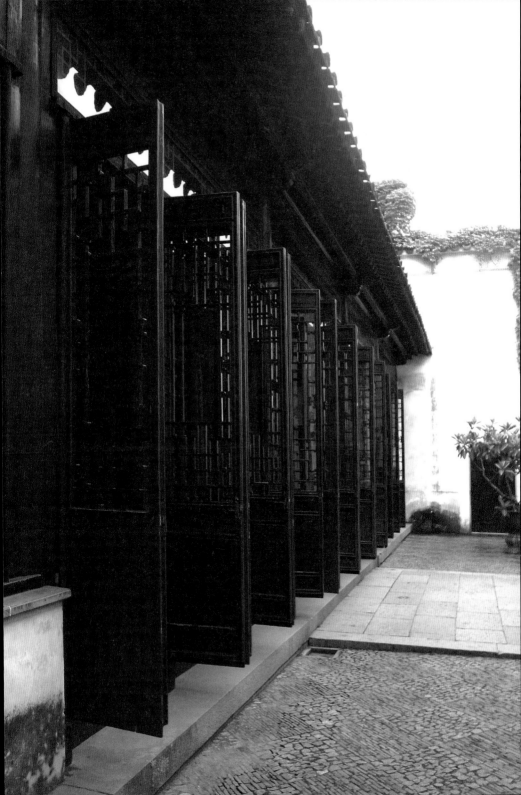

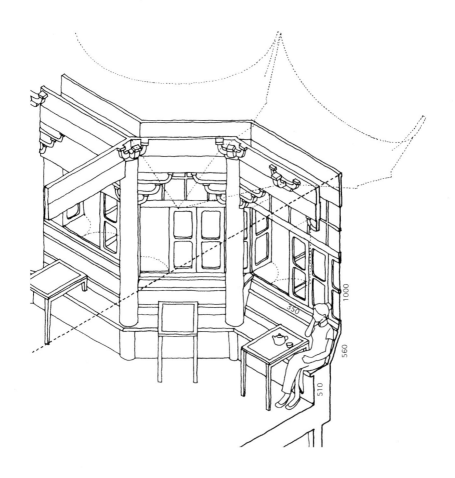

미드레이크 파빌리온 티 하우스

The Mid-lake Pavilion Tea House

Pavilion / Shanghai, China / Cw

상하이 위위안(豫園)정원의 찻집. 구불구불한 외벽을 따라 연속으로 이어진 내닫이창 옆에 벤치와 테이블이 놓여 있다. 테이블 다리 네 개 중 두 개는 벤치 위에 설치하느라 짧게 만들었다.

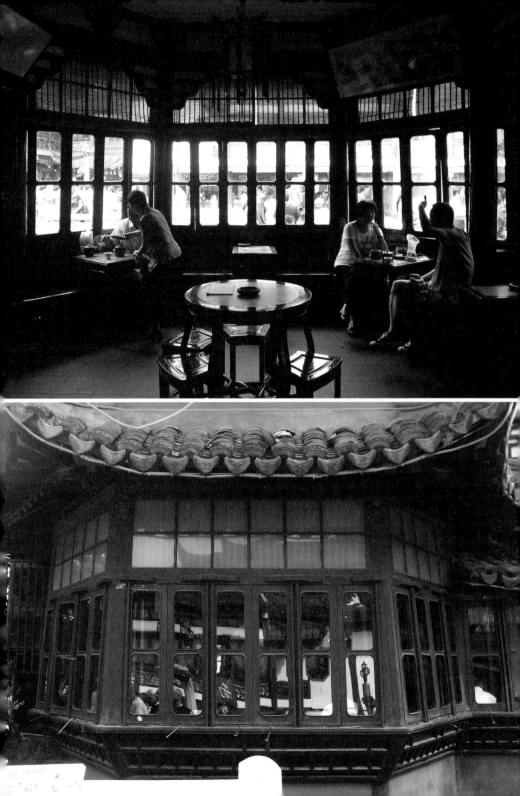

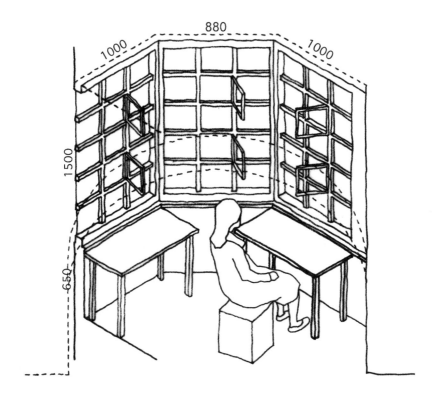

글래스고예술학교

The Glasgow School of Art

School / Glasgow, Scotland, UK / Cfb

아르누보 양식을 대표하는 건축가 찰스 레니 매킨토시Charles Rennie Mackintosh가 설계한 글래스고예술
학교의 복도. 아치 외부에 평면의 내닫이창이 설치되어 외부에서 보면 병풍 모양으로 늘어선 듯한 수
평의 연속창으로 이루어져 있다. 스틸새시를 이용해 작게 분할한 유리 면 일부는 개폐가 가능하다.

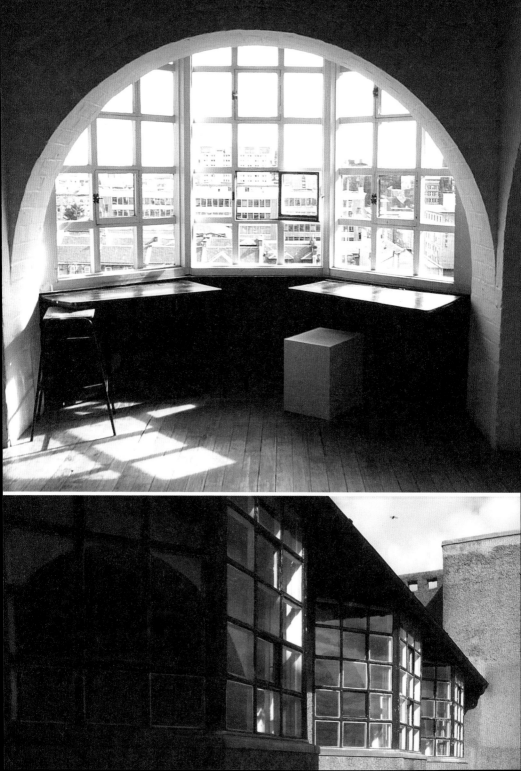

1100

300

810

어머니의 집 거실

Villa Le Lac Living Room

House / Vevey, Switzerland / Cfb

건축가 르 코르뷔지에가 설계한 '어머니의 집'. 몸을 기댄 편안한 자세로 레만 호를 바라볼 수 있도록 수평의 연속창 밑부분에는 작은 받침대를 만들었다. 거실에서 침실을 지나 욕실까지 이르는 11미터의 거리는 내부의 방과 연결된다기보다, 작은 주택을 초월해 호수의 수평선과 대응하도록 설계됐다.

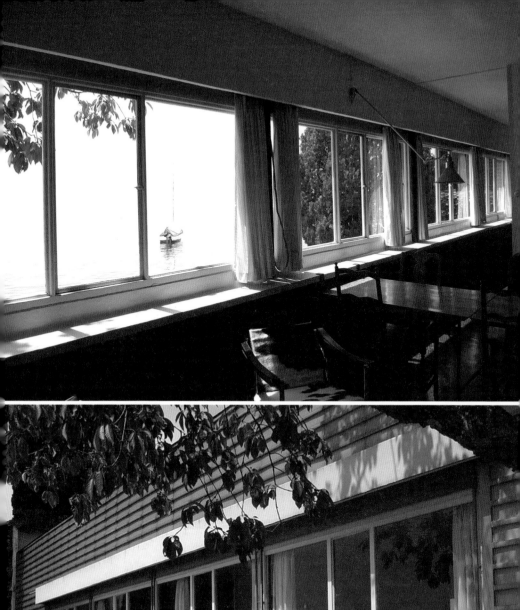
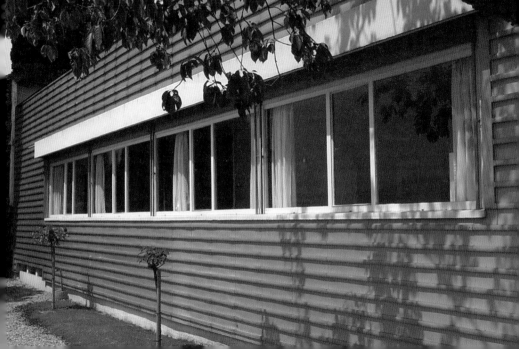

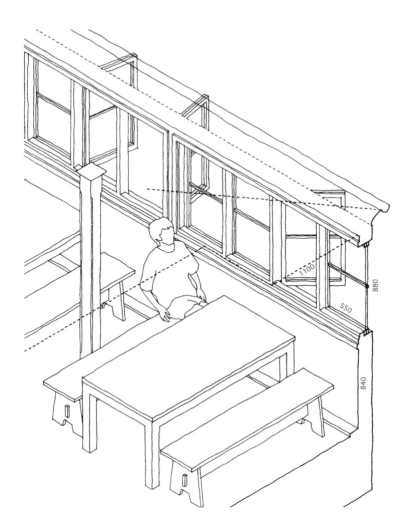

보트 휴게소 로잉 클럽

Rowing Club

Boat house / Stockholm, Sweden / Cfc

스톡홀름 교외, 운하 옆 보트 휴게소. 내한성을 확보하기 위해 이중의 목제 쌍바라지 창이 수평으로 이어져 있어 운하를 오가는 보트나 카누를 전망할 수 있다. 낮은 천장이 수면에 반사된 빛을 받아 반짝인다.

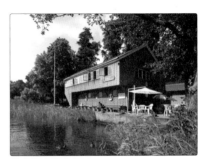

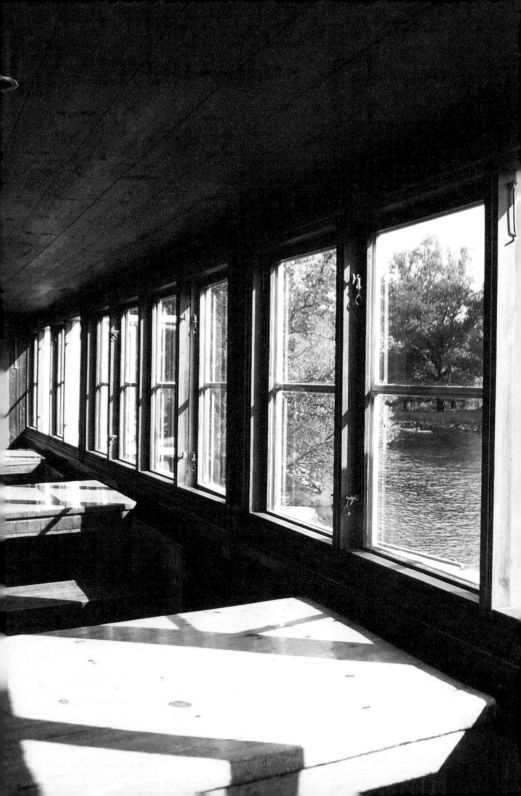

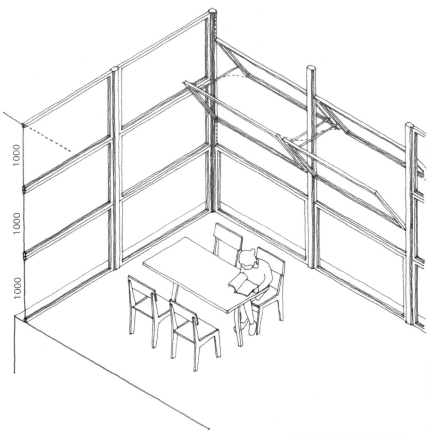

1000

1000

1000

상파울루대학교

University of Sao Paulo

University / Sao Paulo, Brasil / Aw

브라질 건축가 빌라노바 아르티가스Vilanova Artigas가 설계한 브라
질 상파울루대학교의 건축학과 건물. 콘크리트 슬래브 사이에 설
치된 창은 상하 3단으로 나뉘어 있고, 아래는 고정 유리, 위의 두
개는 가로대 없이 연동해 개폐할 수 있는 회전식 창이다.

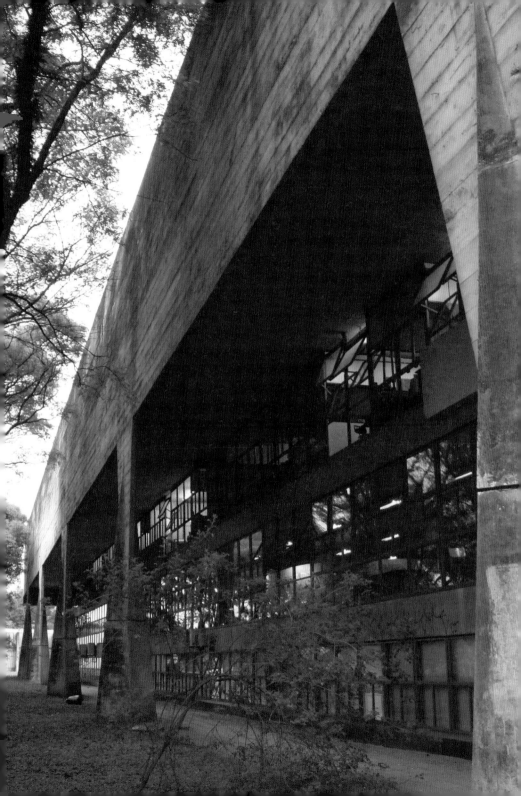

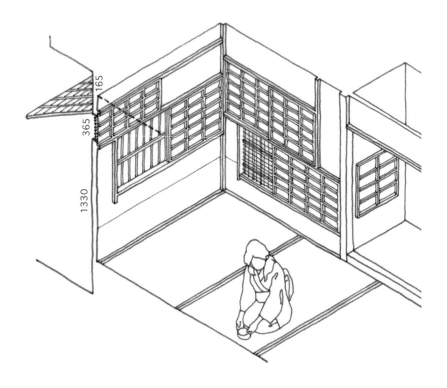

다실 순소로

春草廬

Tea Pavilion / Yokohama, Japan / Cfa

일본 요코하마 산케이엔 공원의 다실. 다실 안에 아홉 개의 창이 있다고 해서 일찍이 '구소테이九窓亭'라고 불렸다. 시타지마도下地窓(벽을 바르지 않아 윗가지가 남아 있는 상태를 이용해 만든 창틀 없는 창―옮긴이) 살창이 불규칙적으로 이어져 있다. 그 안쪽의 장지문을 옮겨놓으면 자그마하면서 조용한 다실 안에 경쾌한 움직임이 존재한다는 인상을 느낄 수 있다.

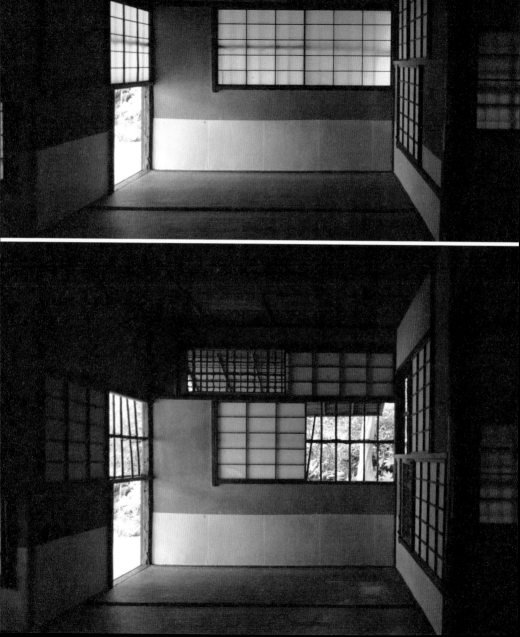

중첩하는 창

Layering Windows

건축물의 내부와 외부는 일반적으로 하나의 벽과 거기에 뚫린 창으로 경계가 지어진다. 그런데 두 개의 벽, 또는 두 개의 창을 겹쳐서 경계를 만드는 방법도 있는데 이것을 여기서는 '중첩하는 창'이라고 부르기로 한다. '중첩하는 창'은 빛이나 열, 바람, 비 등 외부의 다양한 자연 요소의 활동을 따로 포착한 각 층이 겹쳐 완성되는, 매우 분석적인 창이다. 즉 외부 전망이 아니라 빛, 열, 바람의 활동이라는 눈에 보이지 않는 존재를 즐기기 위한 창이라고 할 수 있다. '중첩하는 창'은 층을 이룬 모양으로 분절되어 조작성이 높기 때문에 실내의 온도, 습도, 명도를 세밀하게 조절할 수 있고 사용자나 설계자의 의도를 투영할 수도 있다. 조합된 각 층을 계절이나 상황에 맞게 적절히 조작한다면 '중첩하는 창'은 도시 공간이나 사회와 대화를 나누는 매우 세련된 장치로 남을 수 있다.

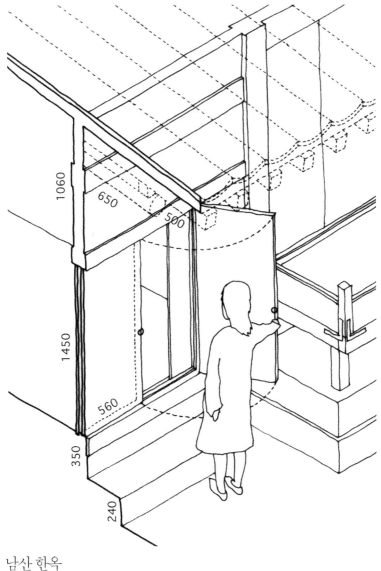

1060
650
500
1450
560
350
240

남산 한옥
Hanok in Namsan

House / Seoul, Korea / Dw

서울 남산의 한옥. 실내 쪽은 한지를 바른 미닫이문, 실외 쪽은 한지를 바른 여닫이문이 설치된 이중
문이다. 옷을 겹쳐 입은 듯한 구성이다.

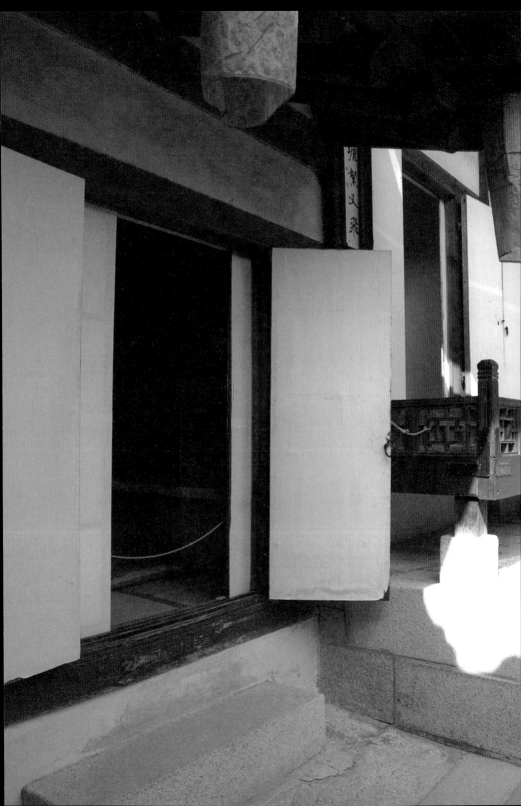

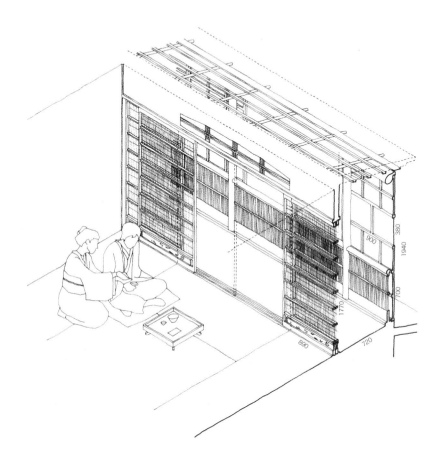

찻집 가이카로

懷華樓

Tea House / Kanazawa, Japan / Cfa

일본 가나자와에 있는 찻집 2층의 방. 안쪽에서부터 대오리문, 툇마루, 덧문으로 이루어져 있다. 처마가 만들어내는 개방성 안에 가볍고 부드러운 창호가 몇 겹으로 겹쳐 있다.

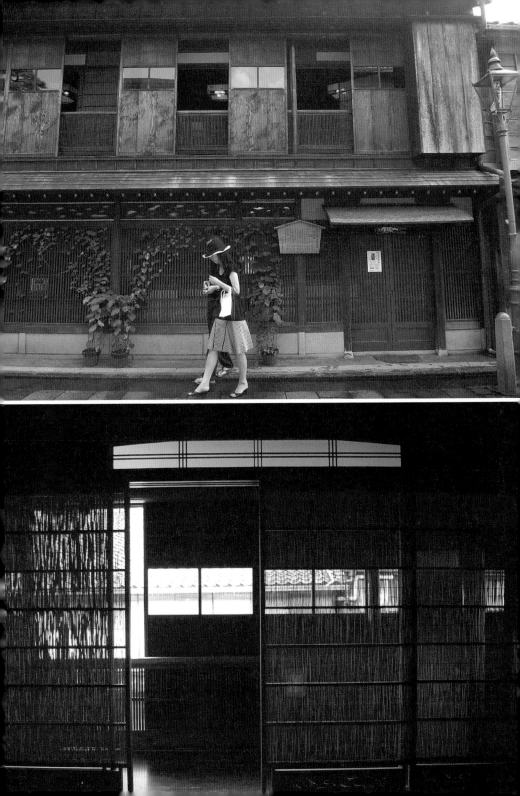

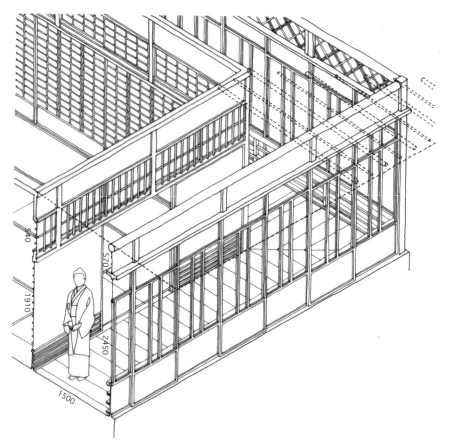

누각 린슌카쿠

臨春閣

House / Yokohama, Japan / Cfa

요코하마 산케이엔 공원에 있는 스키야数寄屋(다도
용의 작은 별채-옮긴이) 풍의 쇼인즈쿠리 書院造(아즈치모모
야마 시대에 완성된 주택 건축 양식. 선종의 서원 양식이 관원·무사의
주택에 채택된 것으로, 현재의 일본식 주택은 거의 이 양식에 해당한다-
옮긴이) 건축물. 이축했을 때 연못에 면한 툇마루 부
분에 유리를 끼운 미닫이문이 설치되었지만 안쪽
의 장지는 원래 상태 그대로 남아 있다. 투명한 소
재와 반투명 소재가 겹쳐 있다.

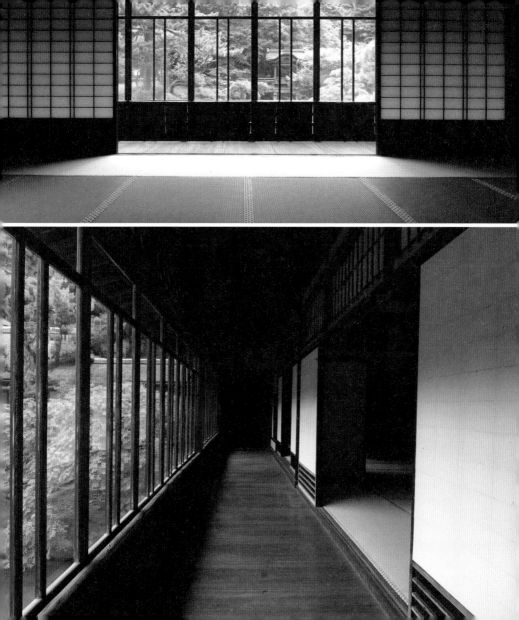

펠리시다데 거리의 레스토랑

Restaurant in Rua da Felicidade

Restaurant / Macau, China / Cw

마카오 펠리시다데 거리의 레스토랑. 과거에는 홍등가로 유명했던 거리 2층에 섭새김 방식의 붉은 격자창이 반복되어 있다. 위아래 네 장석으로 나뉘는 작은 격자창이 과거, 몸을 팔아 밥벌이를 해야 했던 여성들의 고통스러운 상황을 말해주는 듯하다.

시디부사이드의 주택

House in Sidi Bou Said

House / Tunis, Tunisia / Cs

튀니지의 지중해 연안 시디부사이드에 있는 주택. 이 창
은 안쪽으로 여는 실내 쪽의 목제 외문과 실외 쪽의 목제
격자로 된 이중창이다. 격자가 구부러져 돌출되어 있기
때문에 몸을 내밀어 거리를 내려다볼 수 있다.

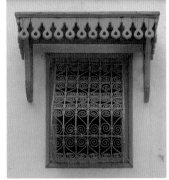

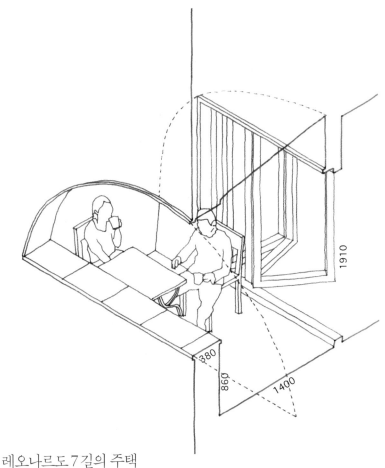

1910

380

860

1400

레오나르도 7 길의 주택

Via Leonardo 7

House / Ostuni, Italy / Cs

이탈리아 남부 오스투니의 주택. 최상층의 커다란 아치에
유리를 끼운 접이문이 설치되어 있다. 하얀색 거리에 반사
된 빛이 북향 발코니의 둥근 부분을 부드럽게 비쳐주어, 파
란 하늘과 선명하게 대비된다. 창가에는 타일을 붙인 테이
블이 놓여 있고, 하얀색 거리 너머로 아드리아 해와 올리브
밭이 보인다.

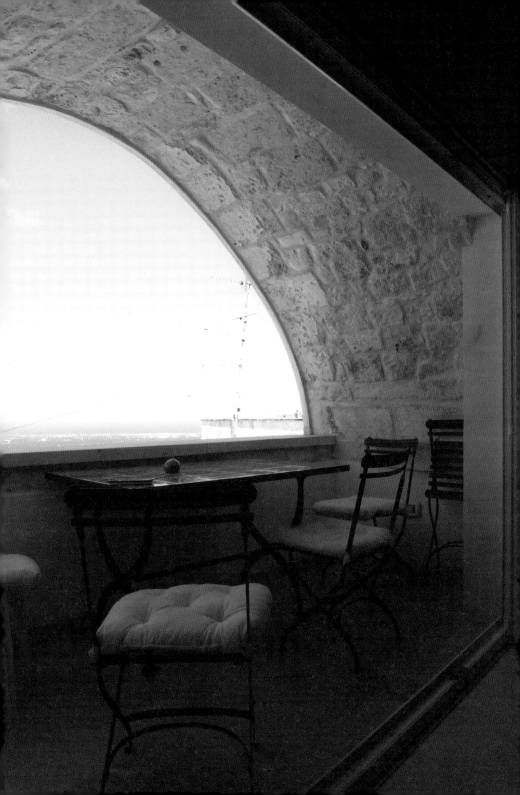

다반자티 궁전의 침실

Palazzo Davanzati Bedroom

Palazzo / Florence, Italy / Cs

이탈리아 피렌체 다반자티 궁전의 침실. 아치 모양의 나무창
이 위아래로 분할되어 상부는 고정 유리창, 하부는 쌍바라지
창으로 이루어져 있다. 그 안쪽에 세 부분으로 접히는 쌍바라
지 접이문을 설치해 개폐의 정도를 조절할 수 있다.

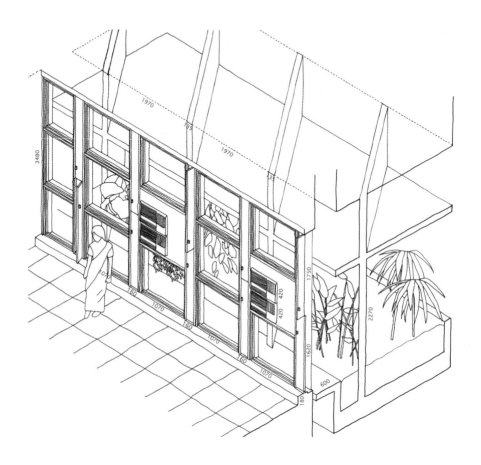

섬유공업회관

Millowner's Association Building

Office & Public Hall / Ahmadabad, India / Ac

건축가 르 코르뷔지에가 설계한 인도 아마다바드의 섬유공업회관. 석양빛을 차단하는 각도로 비스듬히 차양이 설치되어 있고, 재배하는 식물들로 안과 밖을 구분했다. 목제 세로틀 부분에는 작은 통풍용 창이 끼워져 있다. 현재는 일부가 유리로 바뀌었고 에어컨이 설치되어 있다.

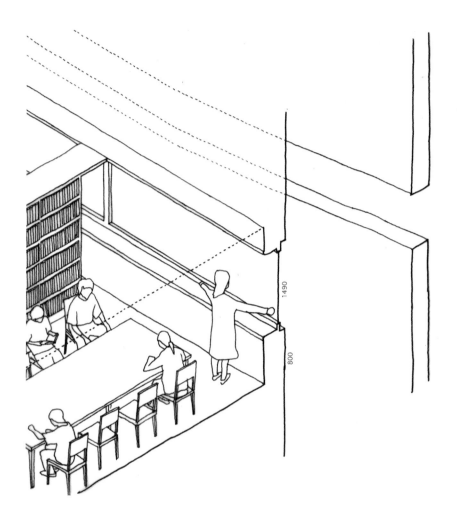

아베이로대학교 도서관

Library of Aveiro University

Library / Aveiro, Portugal / Cs

건축가 알바로 시자가 설계한 포르투갈 아베이로대학교 도서관. 폭이 약 7미터인 수평의 연속창이 책장으로 차단된 두 개의 열람실을 따라 이어져 있다. 창밖의 곡선 벽에도 수평의 슬릿slit(틈)이 설치되어 개필로 둘러싸인 주변 풍경을 띠처럼 두르고 있다.

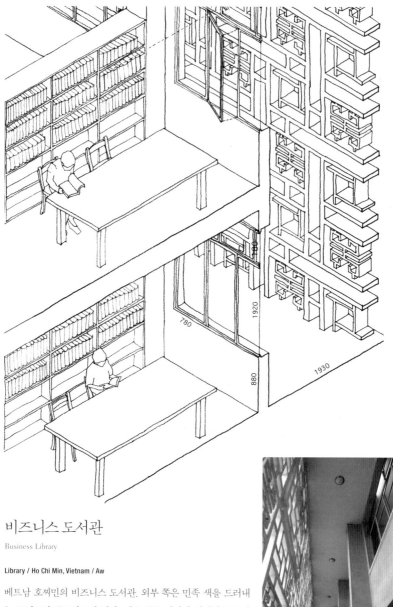

비즈니스 도서관

Business Library

Library / Ho Chi Min, Vietnam / Aw

베트남 호찌민의 비즈니스 도서관. 외부 쪽은 민족 색을 드러내는 모티프의 콘크리트제 격자, 내부 쪽은 난간과 회전창으로 이루어져 있다. 두 면 사이의 틈새는 그야말로 '바람의 회랑'이라고 말할 수 있다.

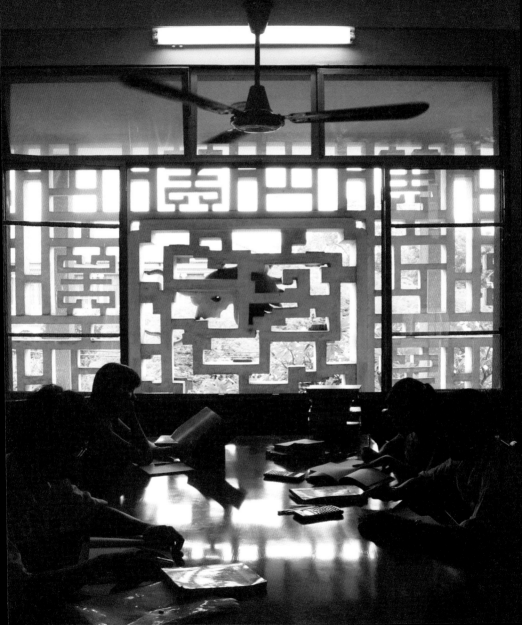

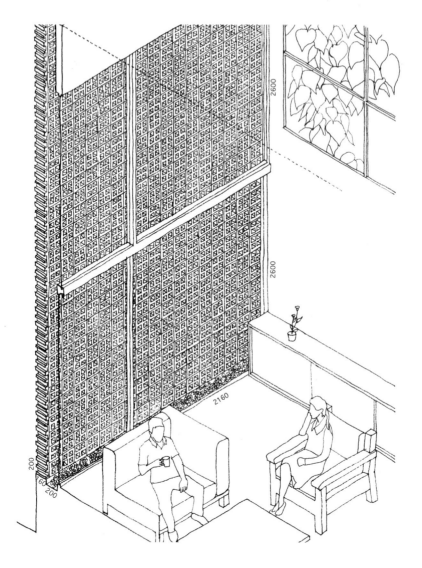

사파리 루프 하우스

Safari Roof House

House / Kuala Lumpur, Malaysia / Af

말레이시아 건축가 케빈 로Kevin Low가 설계한 쿠알라룸푸르 교외의 주택. 담쟁이덩굴로 덮여가는 구멍 뚫린 콘크리트블록 스크린이 직사광선을 차단하고 바람을 통하게 한다.

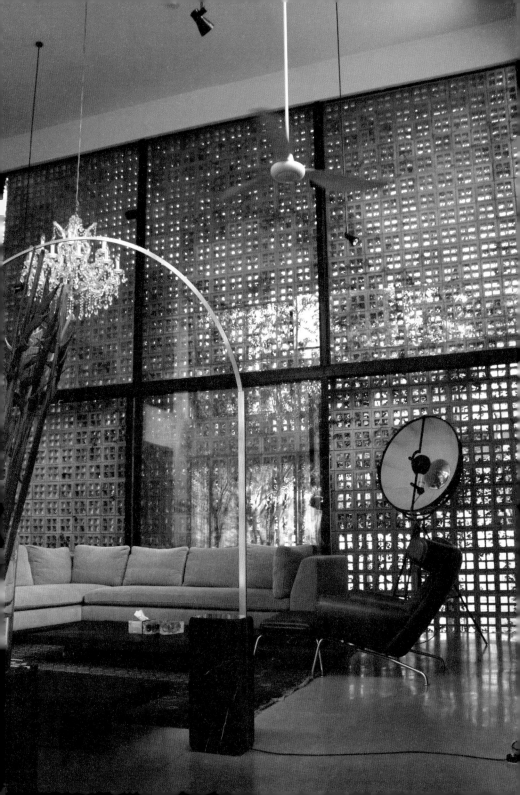

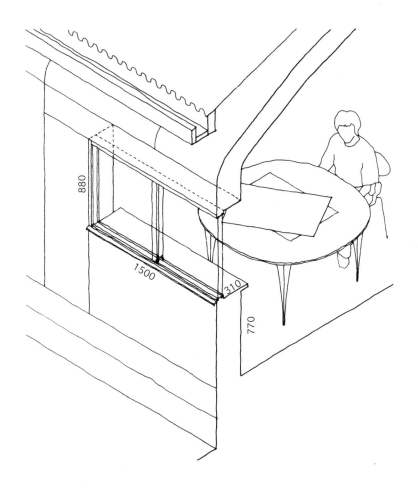

랄프 어스킨의 자택 겸 사무실

Ralph Erskine Home and Office

Home and Office / Stockholm, Sweden / Cfc

인간의 존엄과 평등, 자유를 담기 위해 애썼던 건축가 랄프 어스
킨Ralph Erskine이 설계한 스톡홀름 교외의 자택 겸 사무실. 내한
성을 위해 이중 미세기창으로 이루어져 있다. 문틀은 없고 틀에
직접 끼우는 유리여서 투명함뿐 아니라 탁월한 가벼움까지 느
낄 수 있다. 두 장의 유리가 겹치는 부분을 금속으로 고정해 기
밀성을 갖췄다.

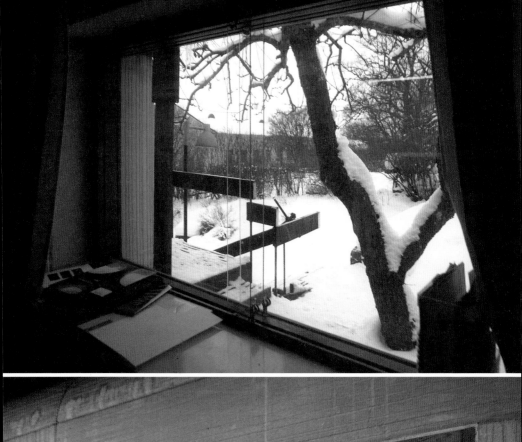
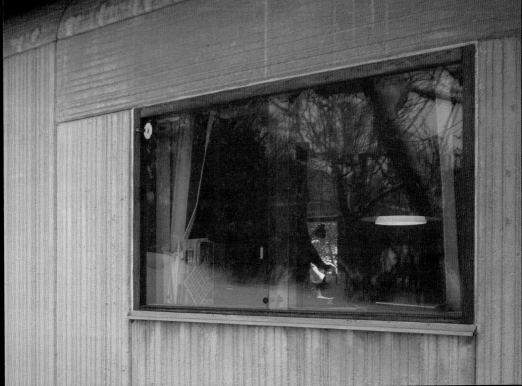

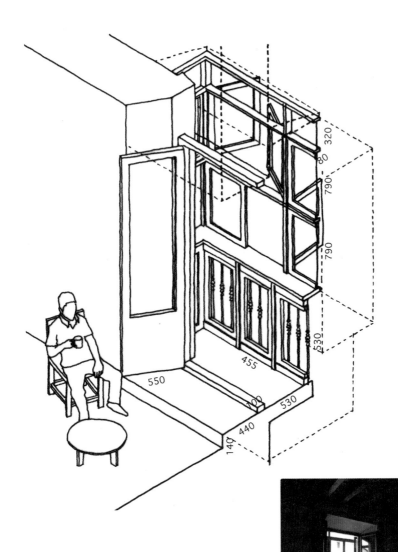

사구안 델 다로 호텔

El Hotel Zaguan del Darro

Hotel / Granada, Spain / Cs

'발콘balcón'이라는 내닫이창. 과거 건물에서 주로 볼 수 있던
창으로, 발코니 부분은 바깥으로 돌출되어 있고 원래의 창과
나란히 이중으로 만들어져 깊이가 얕은 선룸 역할을 한다.

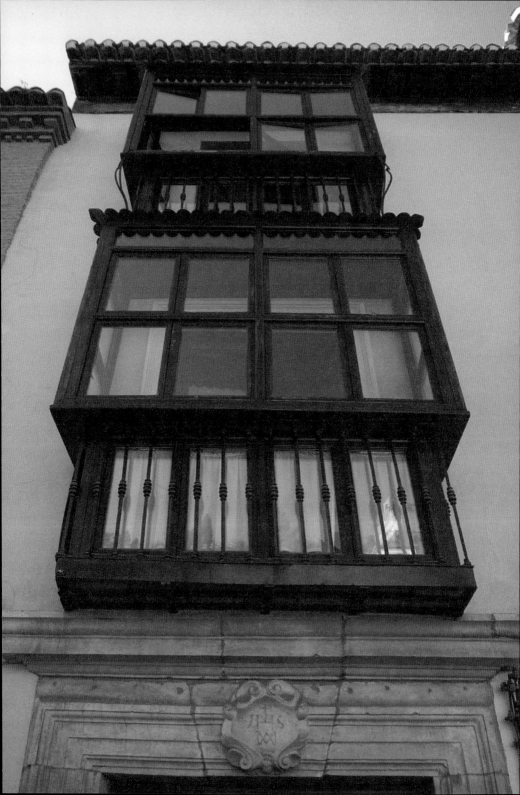

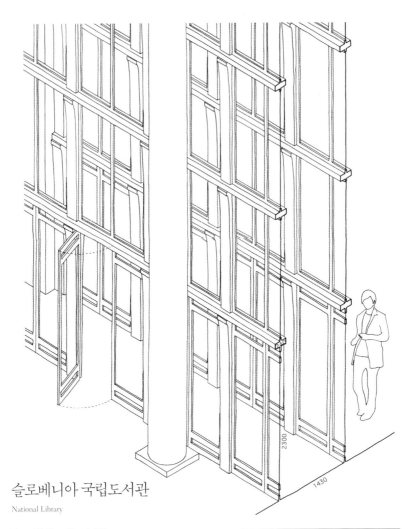

2300

1430

슬로베니아 국립도서관

National Library

Library / Ljubljana, Slovenia / Cfb

건축가 요제 플레츠니크가 설계한 슬로베니아 류블랴나
의 국립도서관. 쌍바라지 목제 유리창이 가로세로로 반
복되는데 다섯 개 층에 걸친 거대한 창이 이중으로 구성
되어 열이나 공기, 소리를 조절한다. 이 거대한 유리 면
이 주는 불안감과 문미^{門楣}(문, 창문, 출입구 등의 위쪽 벽체를 지지
하기 위해 수평으로 댄 나무-옮긴이)를 지탱하는 독립된 원기둥의
대비가 어딘가 불안정해 보이며 묘한 긴장감을 준다.

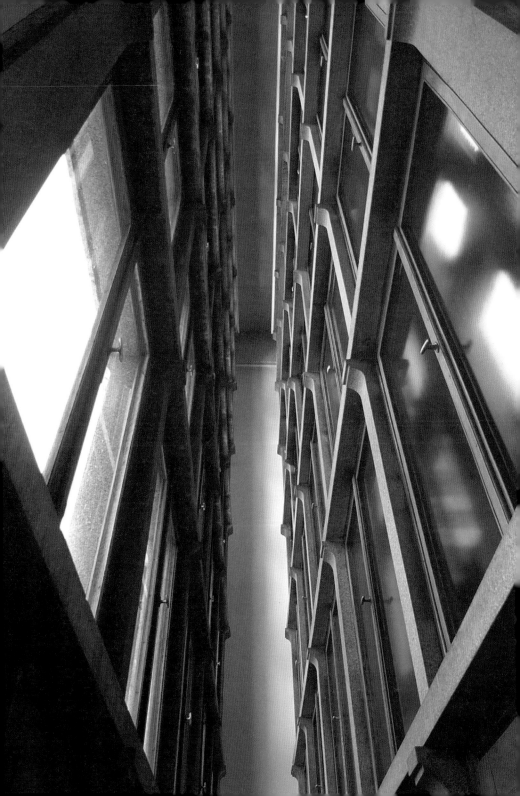

창 속의 창

Within Windows

커다란 창은 거리를 향해 개방된 인상을 주는 것과 동시에 창가에 나타나는 사람의
행동을 도시의 공적인 공간 속으로 확장하는 역할을 한다. 그런데 창 전체를 유리로
덮으면 사람의 손으로 개폐하기엔 무거워서 사람이나 빛, 열, 바람이라는 자연 요소
의 행동에 세밀하게 대응하기 어렵다. 이 경우, 마치 큰 상자 안에 작은 상자를 넣듯
커다란 개구부의 내부에 보다 작은 개구부를 설치하면 전체성을 잃지 않으면서도 부
분의 다양성을 가질 수 있다. 이것을 '창 속의 창'이라고 부르기로 한다. 여기에서는
휴식, 조망, 이동 등 창가에서 이루어지는 인간 행동이 모여들고 빛이나 바람을 개별
적으로 조절하는 방식을 통해 크기, 구조, 방향이 다른 창이 하나로 만난다. '창 속의
창'은 하나의 커다란 창에 사람이나 자연 요소의 다양한 행동이 투영된 것이다.

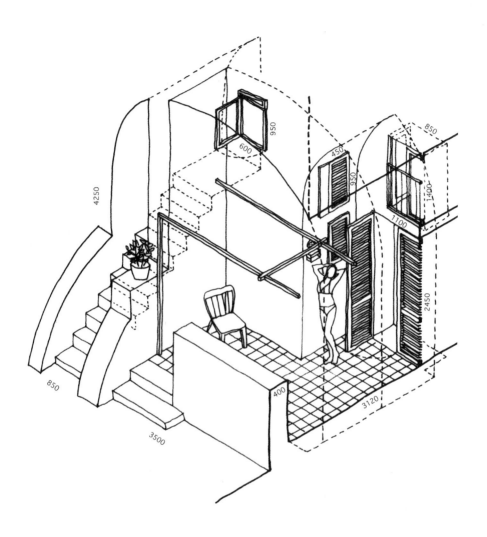

키아이오렐라의 주택

Marina di Chiaiolella

House / Procida, Italy / Cs

프로치다 섬의 키아이오렐라에 있는 주택. 파사드에 설치된 커다란 아치가 샤워를 하는 옥외 공간,
위쪽 창, 집으로 들어가는 입구의 계단을 모두 삼키는 듯한 인상을 준다.

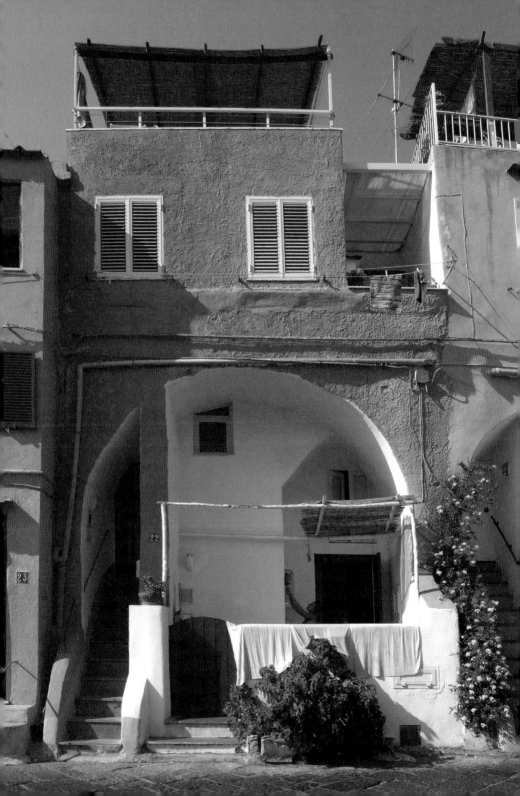

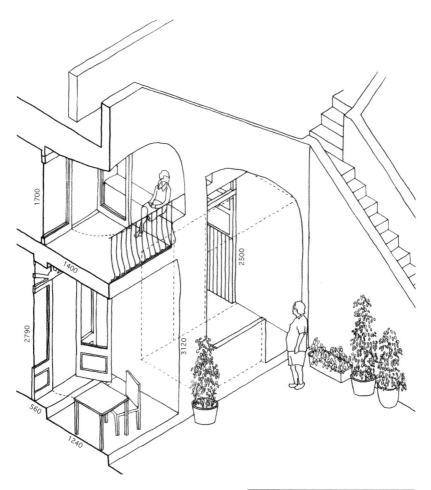

엠 스코티 길의 별장

Via M. Scotti

House / Procida, Italy / Cs

프로치다 섬 내 어부들의 마을인 코리첼라의 임대 별
장. 바깥 계단과 조합된 커다란 아치창 안에 세 개의 아
치창이 설치되어 있다. 과거에 선고船庫(작은 배를 넣어두는
곳집 ─옮긴이)였던 1층의 아치창은 먼지를 쓸어내기 위한
창으로, 접이문을 이용해 전체를 개방할 수 있다.

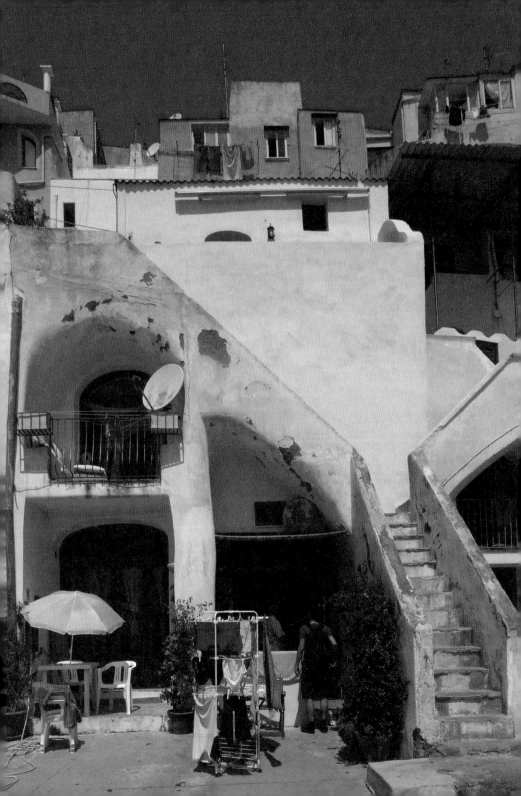

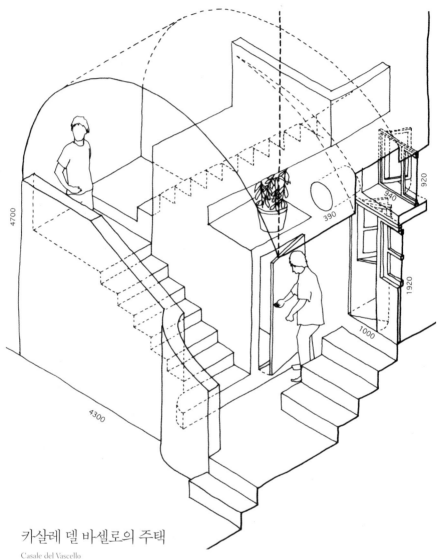

카살레 델 바셀로의 주택

Casale del Vascello

House / Procida, Italy / Cs

프로치다 섬의 촌락, 카살레 델 바셀로. 1, 2층 전면에 커다란 아치창이 설치되어 있고 그 안에 계단
과 현관 앞 테라스, 다양한 외부 공간이 갖춰져 있다. 내부에서 보면 창이 외부에 드러난 크기에 비해
매우 작다.

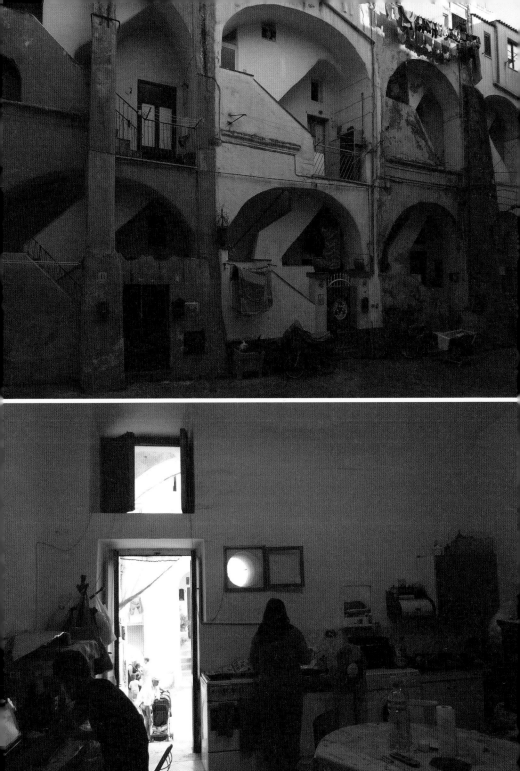

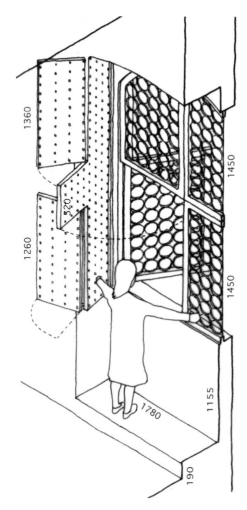

다반자티 궁전의 중앙홀

Palazzo Davanzati Main Hall

Palazzo / Florence, Italy / Cs

이탈리아 피렌체 다반자티 궁전의 중앙홀. 아치 모양의 나무창은 위아래로 분할되어 있으며 모두 안쪽으로 여는 쌍바라지다. 분유리(녹은 유리 방울에 바람을 불어넣어 일정한 모양을 만들어낸 유리 제품 – 옮긴이)밖에 만들수 없었던 시대에 제작된 원형 판유리가 납으로 연결되어 아름다운 기하학 무늬를 만들어내고 있다. 창보다 한 단계 더 큰 미늘문은 전체를 개방할 수도 있고 각 문의 중앙을 남겨두고 위아래로 부분적으로 개방할 수도 있다.

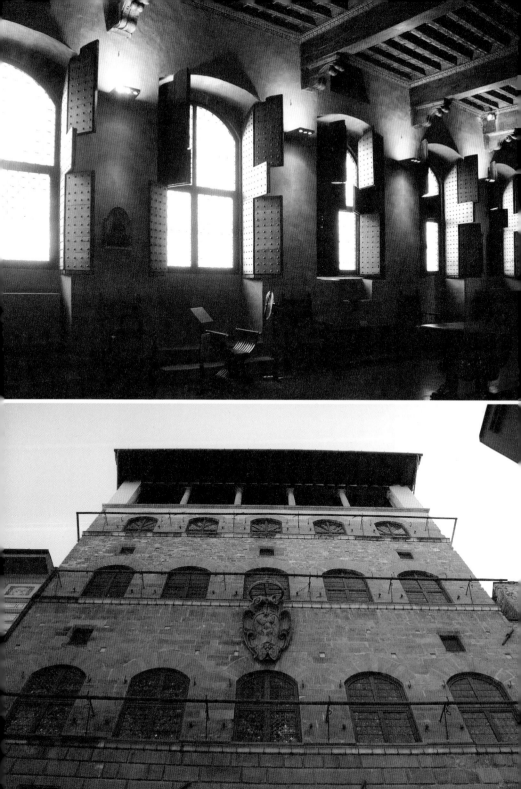

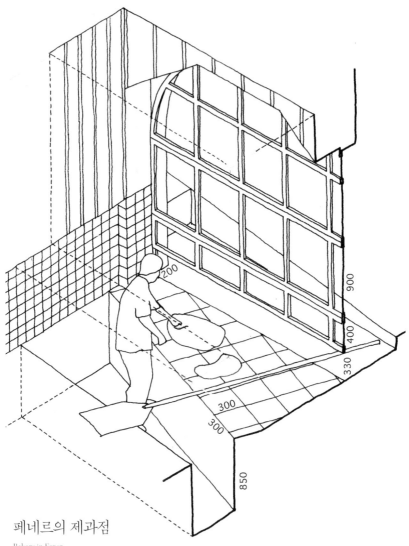

페네르의 제과점

Bakery in Fener

Bakery / Istanbul, Turkey / Cs

터키 이스탄불 페네르 지역의 제과점. 작업장이 반지하에 있어 빵을 만드는 작업대와 거리 바닥의 높이가 같고, 커다란 삽 같은 도구의 손잡이가 창을 비집고 거리로 나와 있다. 길을 오가는 사람이 걸려 넘어지지는 않을까?

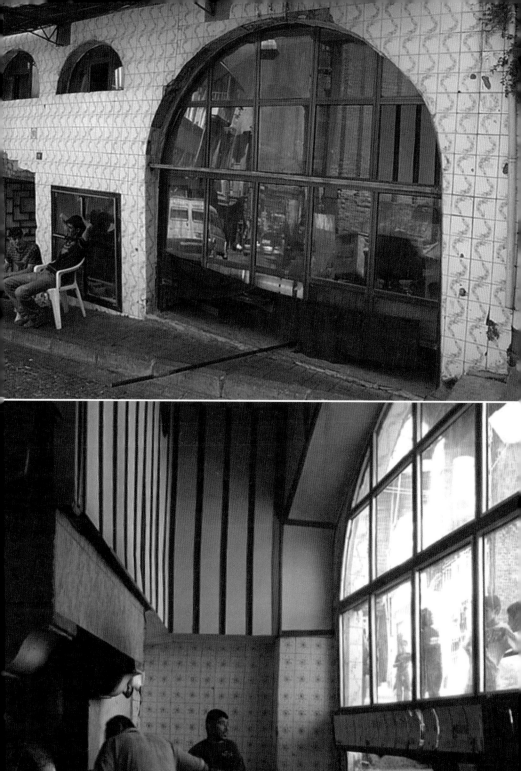

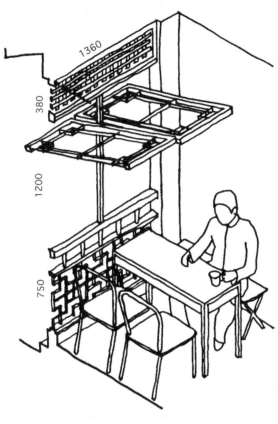

1360

380

1200

750

카페 랜드 오브 노드

Land of Nod Café

Café/ Lijiang, China / Cw

중국 남부, 리장의 강가 카페. 테이블 세트가 강에 면한 창가에 놓여
있다. 수평의 축을 이용해 여닫는 두 개의 격자창이 보이고 그 위에
격자 난간이 있다.

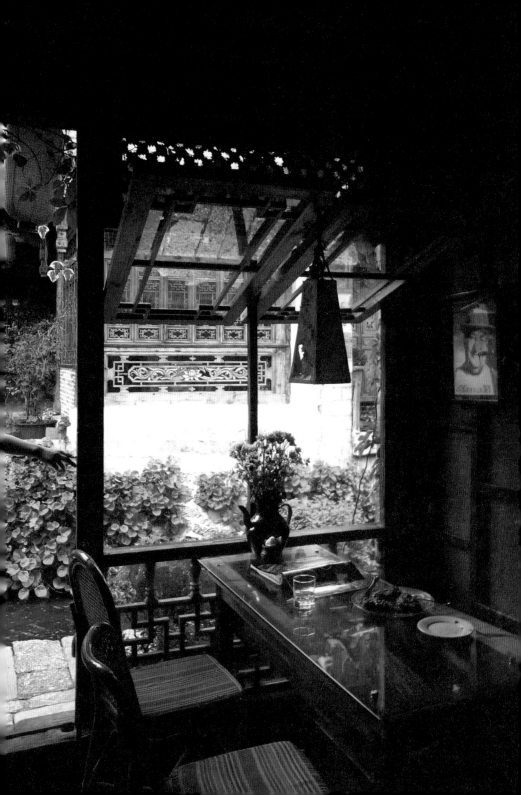

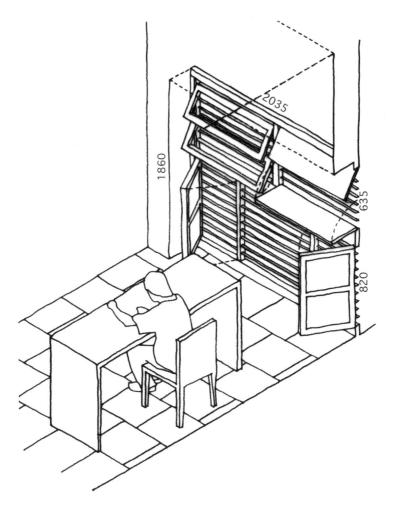

인도경영대학원 기숙사 사무실

IIM Dormitory Office

College / Ahmadabad, India / BS

시대를 초월한 세계적인 건축가 루이스 칸Louis Kahn이 설계
한 인도 아마다바드의 인도경영대학원 사무실. 전면이 쇠
격자로 덮인 다섯 개의 창에 고정 유리, 목제 여닫이문, 차
양, 위아래 이중의 쌍바라지 덧문 등이 설치되어 있어 어딘
가 근면한 느낌을 준다.

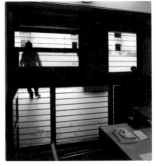

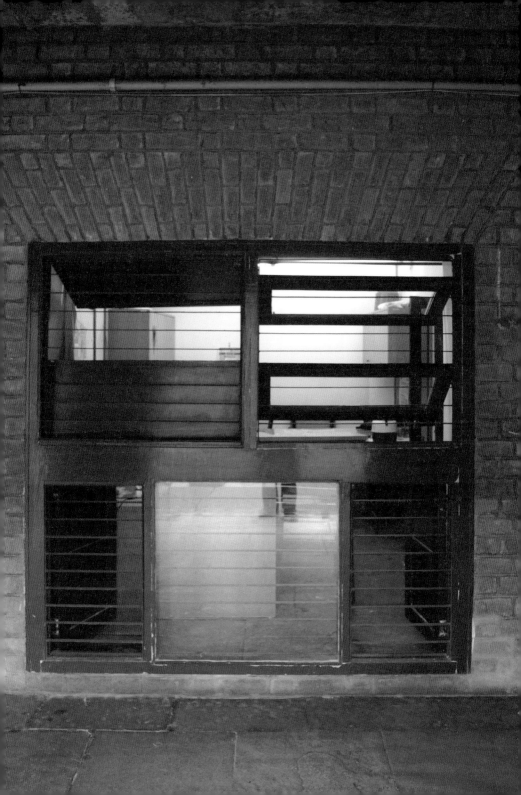

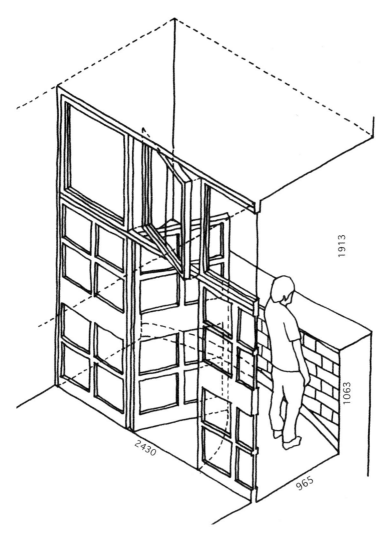

1913

1063

2430

965

인도경영대학원 기숙사 개인실

IIM Hemant's Room D-1010

College Domitory / Ahmadabad, India / BS

건축가 루이스 칸이 설계한 인도경영대학원의 기숙사 개인실. 상부에는 세로 축으로 회전하는 창, 하부에는 청소용 쌍바라지 창이 설치되어 있다. 머무는 시간이 긴 학습실 겸 개인실의 거주성을 높이기 위해 창과 문을 마음대로 개폐할 수 있게 했다.

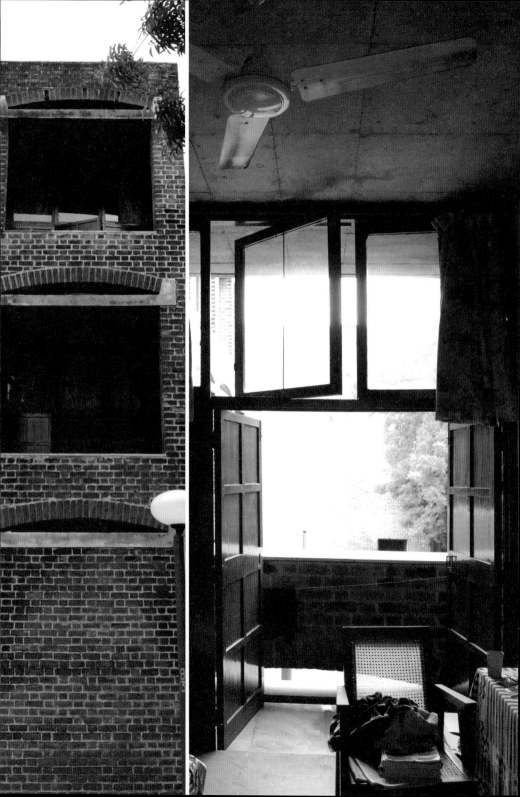

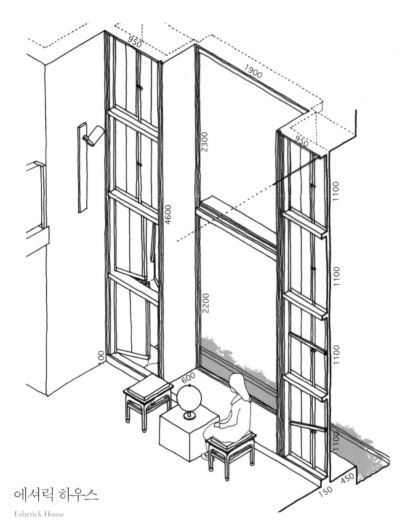

에셔릭 하우스

Esherick House

House / Philadelphia, PA, USA / Cfa

건축가 루이스 칸이 설계한 필라델피아의 주택. 중
앙에 있는 2층 높이의 고정 유리창이 빛과 조망을
담당하고 양옆에는 환기창이 있다. 고정 유리창은
틀 바깥쪽에, 환기창은 비를 피할 수 있게 안쪽에 설
치했다. 가구에 사용하는 오크재로 정밀하게 만들
었다. 마치 바람을 담아두는 캐비닛 같다.

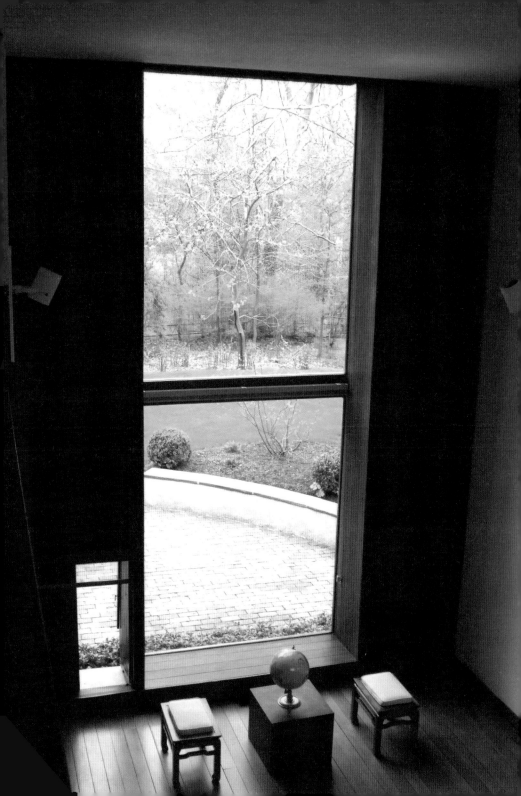

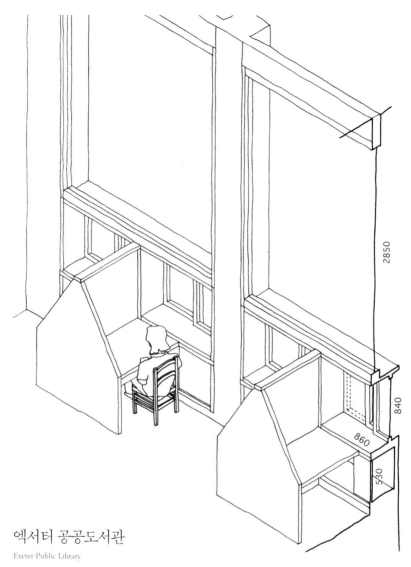

엑서터 공공도서관
Exeter Public Library

Library / Exeter, NH, USA / Df

건축가 루이스 칸이 설계한 미국 엑서터의 도서
관. 기념물 같은 건물 존재감에 걸맞은 커다란
고정 유리창 아래에 개폐가 가능한 작은 창이
있고, 그 안쪽에 열람실 책상이 설치되어 있다.

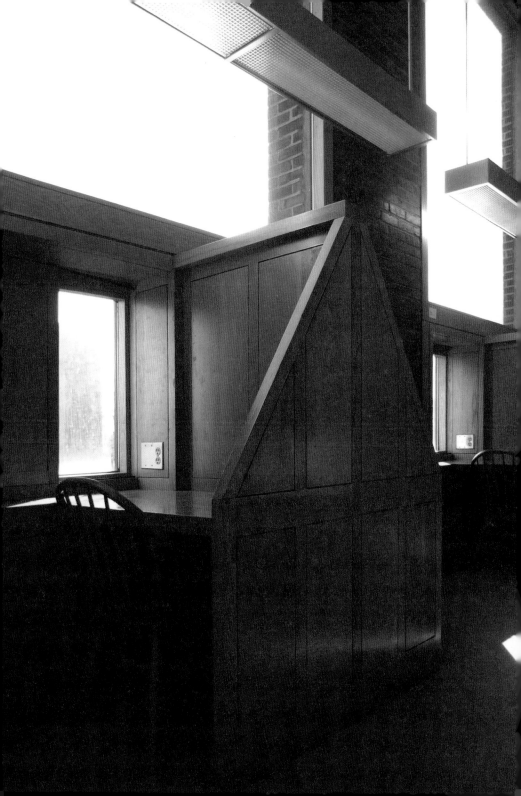

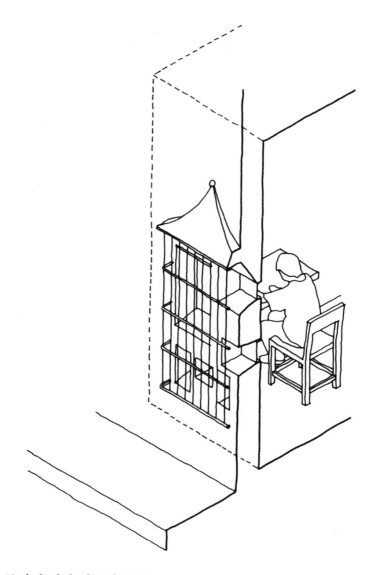

틀랄판 역사 지구의 주택

House in Tlalpan

House / Mexico City, Mexico / Aw

멕시코시티 교외의 틀랄판 역사 지구에 있는 주택. 멕시코에서 흔히 볼 수 있는 창에는 방범용 쇠 격자가 설치되어 있다. 작은 처마를 얹은 격자 안에 여섯 개의 크고 작은 창이 배치되어 있다.

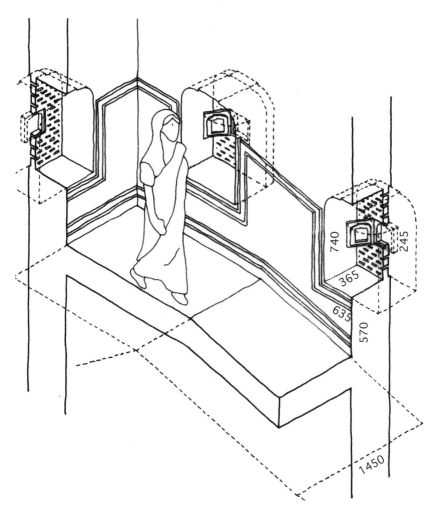

740

245

365

635

570

1450

하와마할 궁전 계단참

Hawa Mahal Stair Hall

Palace / Jaipur, India / BS

인도 자이푸르에 있는 하와마할의 탑 모양 계단참. 계단
참을 둘러싼 나선 모양 슬로프의 경사 각도에 맞춰 한 면
에 창이 세 개씩 설치되어 있다. 잘리 안에 다시 아치 모
양의 작은 나무창을 내어 '바람의 창'과 '눈의 창'을 분리
했다.

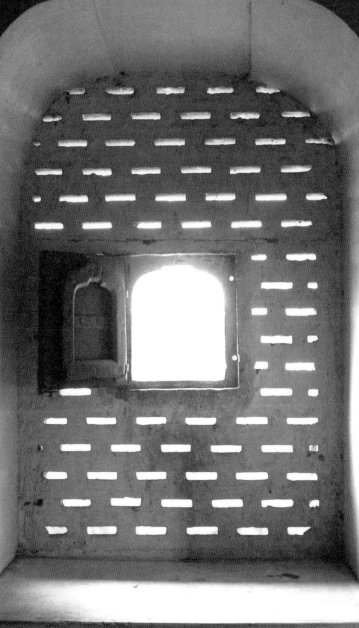

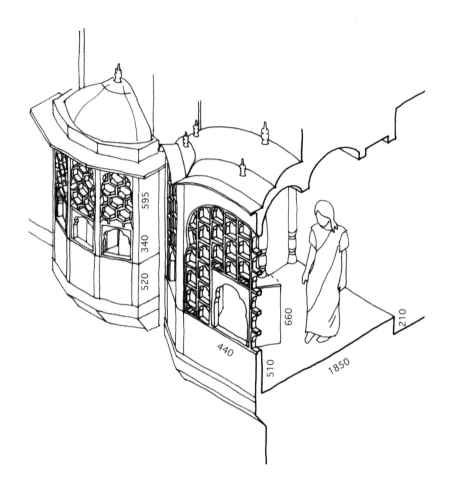

하와마할 궁전 파사드

Hawa Mahal Main Façade

Palace / Jaipur, India / BW

인도 자이푸르의 하와마할 궁전 정면. 여성은 모습을 드러내서는 안 된다는 종교 규율을 잘리가 둘러싼 형태로 표현한 내닫이창 자로카. 다양한 무늬의 잘리 중앙에 있는 얼굴 크기의 작은 아치형 개구부에는 쌍바라지 나무 문이 설치되어 있다.

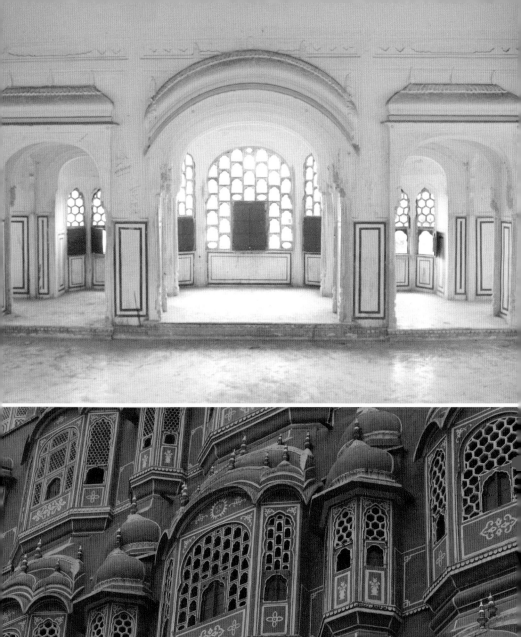
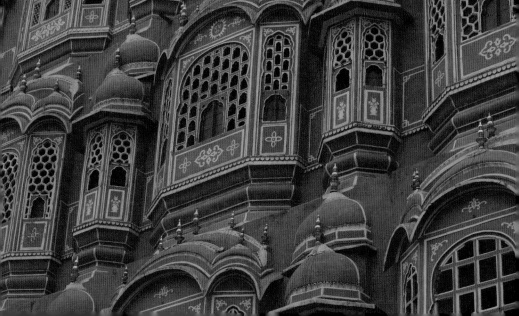

사람과 사회를 이해하는
언어 이전의 단서, 창

창은 그 시대의 기술 수준을 반영한다. 고대 그리스 시대에는 돌로 된 인방引枋이 견딜 만한 작은 크기로 제작할 수밖에 없었지만, 로마 시대에 아치를 발명하면서 큰 창을 만들 수 있었다. 고딕 시대에는 작은 유리 조각을 이어 붙인 스테인드글라스로 간신히 막을 수 있을 만큼 넓고 높아졌으며, 현대에 이르러 두꺼운 벽 전체를 창으로 만들 수 있었다. 이처럼 건축의 역사는 창의 역사이기도 하다.

모든 건물은 중력의 지배를 받고 움직일 수 없다는 점은 건축의 존재론적 조건이다. 여기에 도전하는 유일한 매개체가 창이다. 외부와 내부를 가르는 경계를 만드는 동시에 그 경계를 파괴하는 창은 환기와 채광이라는 주된 기능을 수행하면서도 공간을 규정하고 확장하는, 내부이면서도 외부인 독특한 존재다.

《창을 순례하다》에서는 단순한 경계로써의 창이 아니라 공간을 형성하는 창의 특징에 주목한다. 창 주변의 공간은 때로는 창틀 정도로 얄팍하고 때로는 사람이 들어가 앉을 만한 부피를 갖기도 한다. 도쿄공업대 쓰카모토 요시하루 연구실은 창과 창 주변의 작은 공간에서 벌어지는 드라마를 추적한다. 집과 건물의 부속품으로써가 아니라 자연, 사람, 삶을 연결하는 라이프스타일로써 창의 가능성을 탐구하는 것이다. 이 꼼꼼하고 집요한 답사는 창문을 주제로 한 세계 건축 기행이라 할 만큼 화려한 리스트를 자랑한다. 알바 알토가 설계한 세이나찰로 시청사, 르 코르뷔지에가 설

계한 롱샹 예배당, 에릭 군나르 아스플룬드의 여름의 집 등 건축 거장이 참여한 건물부터 르네상스를 대표하는 이탈리아 정원 빌라 데스테, 중국 4대 정원 류위안, 인도 하와마할 궁전 등 유명 관광지, 두브로브니크의 액세서리 상점, 프로치다의 아파트, 쿠알라룸푸르의 주택 등 매일 드나드는 일상적인 공간까지 스물여덟 개 나라 곳곳을 조명하고 있다. '빛이 모이는 창', '빛이 흩어지는 창', '바람 속의 창', '일하는 창', '잠자는 창', '중첩하는 창', '창속의 창' 등 시대와 지역의 차이를 넘어 다양한 창문들을 예상치 못한 키워드로 묶어내는 솜씨는 경탄을 자아낸다.

나아가 이 책은 창이 건물의 얼굴이며 표정이라는 것을 다시금 깨닫게 한다. 흔히 건물에 대해 차가워 보인다거나 따뜻해 보인다, 답답하다 혹은 얌전하다고 표현하는 것은 대부분 창의 처리 때문이다. 창은 건물의 인상을 만들고 거리와 도시의 느낌을 결정한다. 각 지역의 기후와 풍토부터 사람들의 성향과 관습, 사회적 규율까지 이해할 수 있는 언어 이전의 단서인 것이다.

2015년 6월
이경훈

국가	조사일	도시명	조사원
일본	2007.9.8	가나자와	노사쿠 후미노리能作文德, 가메이 사토시亀井聡
	2010.8.10	요코하마	노사쿠 후미노리, 곤노 치에金野千惠, 고자사 이즈미小笹泉
	2010.9.10	다카오카	쓰카모토 요시하루塚本由晴, 노사쿠 후미노리, 곤노 치에, 사사키 게이佐々木啓
한국	2008.4.13~4.14	서울	곤노 치에, 모리나카 야스아키森中康彰
중국	2009.9.4~9.13	상하이	노사쿠 후미노리, 모리나카 야스아키
		시탕	
		쑤저우	
		퉁리	
		홍콩	
		마카오	
		리장	
베트남	2009.7.12~7.16	호찌민	산도 다쿠토山道拓人, 치바 모토오千葉元生
		호이안	
말레이시아	2009.7.8~7.11	쿠알라룸푸르	산도 다쿠토, 치바 모토오
		말라카	
호주	2009.4.8~4.17	시드니	노사쿠 후미노리, 곤노 치에, 사카네 미나호坂根みなほ, 산도 다쿠토, 미야기시마 다카히토宮城島崇人
		브리즈번	
		뉴사우스웨일스	
인도	2008.8.8~8.15	자이푸르	쓰카모토 요시하루, 곤노 치에, 고토 히로아키後藤弘旭
		자이살메르	
		조드푸르	
		아마다바드	
		뭄바이	
스리랑카	2007.9.18~9.22	콜롬보	노사쿠 후미노리, 이가라시 아사미五十嵐麻美
		벤토타	
		네곰보	
		피나왈라	
터키	2007.9.5~9.16	이스탄불	쓰카모토 요시하루, 노사쿠 후미노리, 사사키 게이
		사프란볼루	
그리스	2008.8.2	미코노스	노사쿠 후미노리
보스니아 헤르체고비나	2008.7.23~7.24	사라예보	노사쿠 후미노리
		모스타르	
크로아티아	2008.4.6, 5.3, 5.12	자그레브	쓰카모토 요시하루, 노사쿠 후미노리
		두브로브니크	
슬로베니아	2008.8.13	류블랴나	노사쿠 후미노리
체코	2007.5.14~5.16	프라하	노사쿠 후미노리
오스트리아	2007.5.17~5.18	빈	노사쿠 후미노리
스위스	2007.5.20~5.23	쿠르	노사쿠 후미노리
		플림스	
		브베	

국가	조사일	도시명	조사원
독일		데사우	고토 히로아키
핀란드		에스포	야마다 아키코山田明子, 사카네 미나호
		세이나찰로	
스웨덴		스톡홀름	가메이 사토시, 사카네 미나호
		스테나스	
		클리판	
이탈리아	2009.8.5~8.13	피렌체	쓰카모토 요시하루, 곤노 치에, 사사키 게이
		티볼리	
		프로치다	
		포시타노	
		아말피	
	2010.9.18	코모	히다가 기이토口高海渡
	2010.8.27	베네치아	쓰카모토 요시하루, 노사쿠 후미노리, 곤노 치에, 모리나카 야스아키, 아카마쓰 신타로赤松慎太郎, 미야기시마 다카히토
	2010.8.29	오스투니	노사쿠 후미노리, 곤노 치에
	2010.8.30	로코로톤도	노사쿠 후미노리, 곤노 치에
프랑스	2007.5.12~5.13	파리	노사쿠 후미노리
		롱샹	치바 모토오
영국	2009.8.8~8.17	런던	가메이 사토시, 모리나카 야스아키, 야마다 아키코
		글래스고	
		보우네스 온 윈더미어	
		체스터	
		벡슬리히스	
		바이버리	
스페인	2009.8.18~8.22	그라나다	사사키 게이, 미야기시마 다카히토
		세비야	
		산티아고 데 콤포스텔라	
		마요르카	
포르투갈	2009.8.24~8.28	포르토	사사키 게이, 미야기시마 다카히토
		아베이로	
		아마레스	
튀니지		튀니스	고토 히로아키
멕시코	2008.9.3~9.12	멕시코시티	가메이 사토시, 고자사 이즈미小笹泉
브라질		상파울루	쓰카모토 요시하루
미국	2007.4.28, 5.9	필라델피아	쓰카모토 요시하루, 곤노 치에
		엑서터	
		밀런	

옮긴이 이정환

경희대학교 경영학과와 인터컬트 일본어학교를 졸업했다. 리아트 통역과장을 거쳐 동양철학 및 종교학 연구가, 일본어 번역가, 작가로 활동 중이다.《디자이너 생각 위를 걷다》《마카로니 구멍의 비밀》《마음을 연결하는 집》《작은 건축》등을 우리말로 옮겼다.

창을 순례하다

첫판 1쇄 펴낸날 2015년 6월 12일
　　5쇄 펴낸날 2020년 4월 3일

지은이 도쿄공업대 쓰카모토 요시하루 연구실
　　　　쓰카모토 요시하루·곤노 치에·노사쿠 후미노리
발행인 김혜경
편집인 김수진
편집기획 이은정 김교석 조한나·이지은 유예림 김수연 유승연 임지원
디자인 한승연 한은혜
경영지원국 안정숙
마케팅 문창운 정재연
회계 임옥희 양여진 김주연

펴낸곳 (주)도서출판 푸른숲
출판등록 2002년 7월 5일 제 406-2003-032호
주소 경기도 파주시 회동길 57-9번지, 우편번호 413-120
전화 031)955-1400(마케팅부), 031)955-1410(편집부)
팩스 031)955-1406(마케팅부), 031)955-1424(편집부)
홈페이지 www.prunsoop.co.kr
페이스북 www.facebook.com/prunsoop　　**인스타그램** @prunsoop

ⓒ푸른숲, 2015
ISBN 979-11-5675-545-6 (03600)

이 도서의 국립중앙도서관 출판시도서목록(CIP)은 e-CIP 홈페이지(http://www.nl.go.kr/ecip)와 국가자료공동목록시스템(http://www.nl.go.kr/kolisnet)에서 이용하실 수 있습니다. (CIP2015014436)